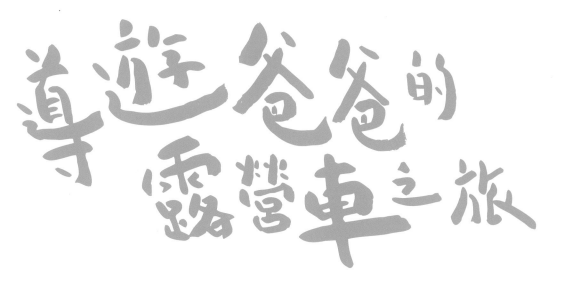

導遊爸爸的露營車之旅

行前準備 × 戶外探險

車泊祕點 × 親子活動，

全家自由又省錢的好玩神提案！

黃博政　吳易芸

/著

愛孩子，給他們一個「辛苦」的旅程

　　我是一位日本線的專任導遊，一年有約 250 天的時間都在日本上班，過著空中飛人般的忙碌生活，卻也因此錯過了小朋友大部分的寶貴童年，所以從以前就很珍惜在台灣跟家人在一起的時間，也因為我的血液裡流著愛玩的基因，只要在台灣，總是帶著全家往戶外走，不是上山就是下海。

　　今年因疫情關係，我們導遊所有的工作都停擺了，我也跟太太暫時交換了角色，她找了一份兼差的工作，而我在家負責家裡的一切，因為待在家裡的時間變多，才有時間好好陪伴孩子，了解他們平常在做什麼。起初我天天拿著相機記錄他們的生活，卻意外捕捉到許多孩子們日常中有趣的一面，也深深體會到這些都是我長年以來錯過的東西，而這都是錯過了就不會再有的寶貴時光。

　　以前常常聽長輩說「小孩子的保鮮期就十年而已」，確實真的是這樣，孩子最可愛、最天真的時候就是這幾年，以前努力上班賺的錢或許比朋友多一點，但那些錢也買不回逝去的時間，或許這是上帝要我停下腳步，好好陪孩子的一段假期。

今年我們家幾乎完全沒有收入，開始靠著吃老本的苦日子，卻改變了我們的生活模式，不僅取消所有外食，改三餐在家開伙，麵包、甜點、咖啡都自家烘焙，盡量用最少的費用來找最大的快樂。

我們夫妻非常希望這三個孩子能有別於他人的快樂童年回憶，以往看寒暑假大家都在環台，我們也曾經花一個禮拜的時間走了一趟，卻都覺得走馬看花而已，這次藉由較長的寒假，想到台灣有這麼多的地方都想要帶家人好好的認識一下，於是規劃了一趟「今年寒假不回家」的旅程。

在旅程出發前我們就已經告知孩子們，這會是一趟很辛苦的旅程，日文有一句名言「可愛い子には旅をさせよ」，意思是説，古時代出遠門充滿著危險，非常的不容易，但如果疼愛自己的小孩，別過於保護，多讓他們到外磨練，多看看外面世界。

全家開著近 58 歲的老車，一路到台灣的天涯海角去探險，結合我們全家的興趣，包括上山、下海、溯溪、衝浪、野營等，能花少少的錢又好玩，不是超棒的嗎？

黃傳政

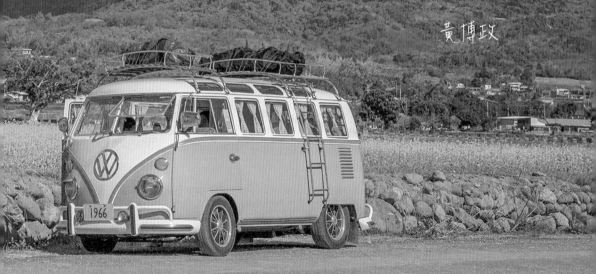

我所認識的瘋爸家族

認識瘋爸快 20 年了，當初才 23 歲的他一臉稚氣，正準備要到海外高山遠征，找上我先生工作的戶外用品店尋求裝備贊助，從此一個愛山成痴、一個裝備狂就成了好朋友，我們夫妻看著這個純真且熱力四射的大男孩，一步步成為優秀的登山家、日本導遊、然後成家立業，生了三個可愛的小孩，進化成比孩子還愛玩會鬧的瘋爸。

說起瘋爸一家，不得不提低調的瘋媽，我常說「因為有獨立又賢慧的瘋媽，才能成就瘋爸的逍遙任性。」記得瘋媽獨自在美國懷著五個月大的 Annie 時，我們夫妻因為工作到美國加州拜訪她，瘋媽帶著我們去湖邊划船，本想我們應該要負責划船，好好照顧這位大肚子孕婦，結果瘋媽自己租了一艘獨木舟（Kayak），悠閒的在湖中划來划去，比起什麼都有禁忌、什麼都不能做的華人孕婦，瘋媽懷三個小孩可說是百無禁忌、從容自在。瘋媽回台定居後，有一年他們夫妻帶一歲半的 Annie 去瑞士爬山，當時的 Dylan 也在瘋媽肚子裡跟著去登山旅遊了。

親子露營剛盛行那幾年，才十個月大的 Dylan 和三歲的 Annie 就跟我們四處露營，因為瘋爸常不在台灣，瘋媽經常都是自己開車，載著小孩跟裝備，跟我們幾個家庭去露營，獨立的瘋媽搭帳、炊煮、帶小孩都自己來，從不需要他人幫忙，還自己在家用麵粉做無毒黏土帶來給大家玩，比起其他被小心照顧的小孩，瘋媽家的小孩永遠在地上滾，從頭到腳沒有一個地方是乾淨的，要我說「別人家的小孩是溫室裡的小雞，他們家的是放山雞。」

　　瘋爸瘋媽特有的「放手」教育方式，養出三個獨立純真的孩子，在他們的世界裡，「害怕」這件事是可以克服的，「問題」是可以解決的，只要開口就有機會，動手去做問題就能解決。疫情關在家的日子，好動的 Dylan 會趁著去社區資源回收室丟垃圾時，收集壞掉的玩具回來，學著瘋爸拆拆裝裝，將堪用的零件改成他想要的玩具，瘋媽說他們家不花錢買玩具，紙箱跟回收物就夠他們玩很久了。

吳易芸

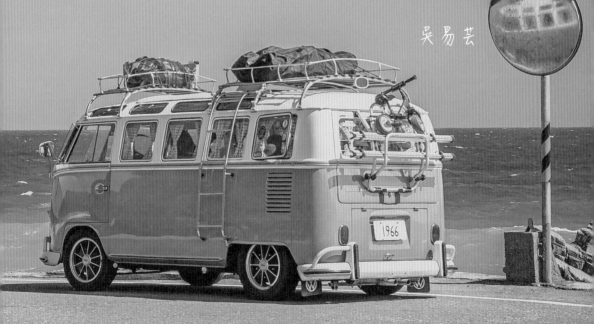

目錄 :)
Contents

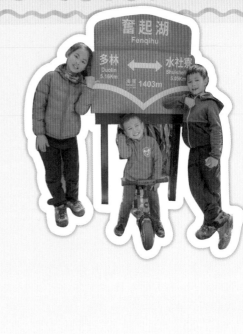

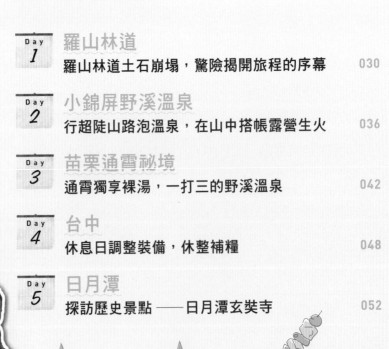

Part 2 南部

Part 5 回程

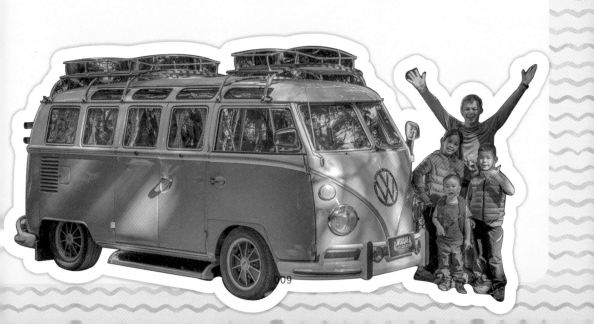

行前準備

行程篇

　　這次的環島規劃作業，我們從出發前的兩個月就開始準備，花最多時間研究的就是行程規劃、路線要怎麼跑、去哪些景點、晚上睡在哪邊、哪裡有水可以取用、哪裡有電等，一切都必須完整、仔細的規劃。

1 環島的方向

　　首先我們先規劃要逆時針還是順時針環島，五年前第一次的順時針環島經驗告訴我們，因為車道剛好跟海岸線相反，而錯過了許多東岸美麗的海景，因此這次我們決定改為逆時針從西半部方向開始環島。

2 列出想去的點

　　再來就是規劃要去哪些地方，我們先將想要去的夢想清單一一列出來，然後上網搜尋景點，加上「推薦」、「祕境」、「溫泉」等關鍵字，就可以找到許多的相關資料，這過程最好玩了，會發現台灣原來還有這麼多地方都沒玩過。

3 歸類景點位置

　　列出想去的景點清單後，再查出它們的正確位置，並標注預估要待的時間跟玩的內容，再依照環島的順序從西邊開始，中部，南部，東部

的順序排列。我們第一次列完清單後，發現太多地方都想要去，這樣環島下來至少要花 56 天的時間，所謂「理想總是豐滿，現實則是骨感」，還需再去蕪存菁。

4 最佳化路線

第二次的行程規劃就要開始最佳化路線，把真正想要去的先標出來，再以那些景點附近去延伸次要的景點，路程盡量不要跑東跑西，可以先利用 Google Map 排一下順序，看一下行車時間，順序可以在網路上任意改變，避免行駛重複的路線，同時也要考慮途中要在哪邊補給、要住哪裡、有沒有水源、在哪泡溫泉等。

5 訂製行程表

最後將整理好的行程依照日期一一的表格化之後，再來細修行程，例如補給日盡量 5～6 日一次，洗澡最好 3～4 天一次等。

6 申請作業

有些地方例如有安排登山或進入保護區時，需要事先申請入山証跟入園證的，記得要事先上網申請辦理。如果有安排在國家公園內使用空拍機，也記得要事前申請，將申請文件列印出來，以供日後查驗，屆時也要遵守相關規定。

行前準備

Day	行程	過夜點	過夜形式	洗澡	需要申請	備註
0	行前準備	家	家宿	可		
1	羅山林道 南線 7~8K	7K 處營地	車泊			
2	小錦屏野溪溫泉	溫泉旁	露營	可		
3	通霄百年炭窯探險	通霄	家宿	可		
4	台中老家補給 晚上接媽媽	台中	家宿	可		媽媽台中開始加入
5	日月潭／向山遊客中心／月牙灣／玄奘寺	頭社水庫步道入口	車泊			
6	郡大林道 1.5K ／塔塔加	塔塔加停車場	車泊		需要	入山時間 8:00-12:00、13:00-17:00。
7	麟趾山／塔塔加	塔塔加停車場	車泊			
8	特富野古道／阿里山	阿里山園區停車場	車泊			
9	神木群／阿里山鐵道／特富野	特富野入口停車場	車泊			
10	看日出／奮起湖／嘉義黑龍醬油	黑龍老家	家宿	可		
11	醬油工廠導覽／甲仙芋頭冰／寶來七坑溫泉	溪底營地	露營	可		
12	墾丁／準備義賣／四重溪溫泉	恆春	家宿	可		

Day	行程	過夜點	過夜形式	洗澡	需要申請	備註
13	恆春夜市義賣／四重溪溫泉	恆春	家宿	可		
14	家扶捐款／龍磐大草原／海岸線兜風／四重溪溫泉	恆春	家宿	可		
15	南灣衝浪／年夜飯／四重溪溫泉	恆春	家宿	可		
16	海口衝浪／四重溪溫泉	恆春	家宿	可		
17	車城綠豆蒜／南田海岸／金崙溫泉 (沒泡到)	台東濱海公園	車泊	可		
18	紅葉野溪溫泉／台東小吃／榕樹下粄條／臭豆腐	台東濱海公園	車泊	可		
19	加路蘭海岸／關山小吃／伯朗大道／安通溫泉	安通溫泉	車泊	可	需要	
20	白楊步道／文山溫泉	綠水停車場	車泊	可		
21	燕子口／山月吊橋／武嶺	武嶺停車場	車泊			
22	合歡主峰	霧社介壽亭	車泊			
23	馬海濮溫泉 /921 地震教育園區 / 台中	台中	家宿	可		
24	做年菜 / 回草屯大團圓 / 放煙火	台中	家宿	可		除夕

Day	行程	過夜點	過夜形式	洗澡	需要申請	備註
25	爬山 / 楓樹窩	通霄	車泊	可		初一
26	楓樹窩 / 木杯	通霄	車泊	可		初二
27	楓樹窩	台中	家宿	可		初三
28	霧峰打獵	台中	家宿	可		初四
29	回程	家	家宿	可		到家
30	裝備整理	家	家宿	可		開學

實際天數 家宿 12、車泊 14、露營 2

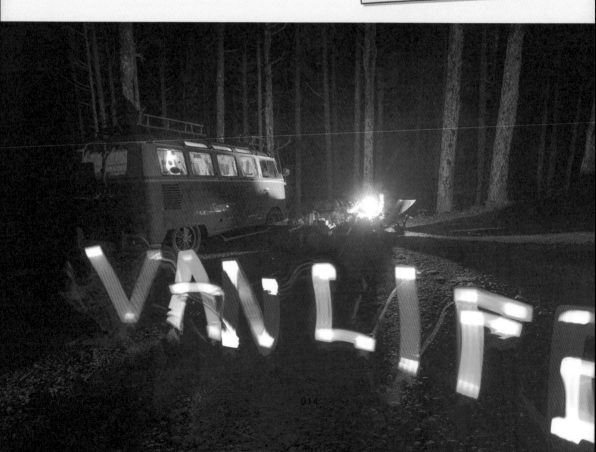

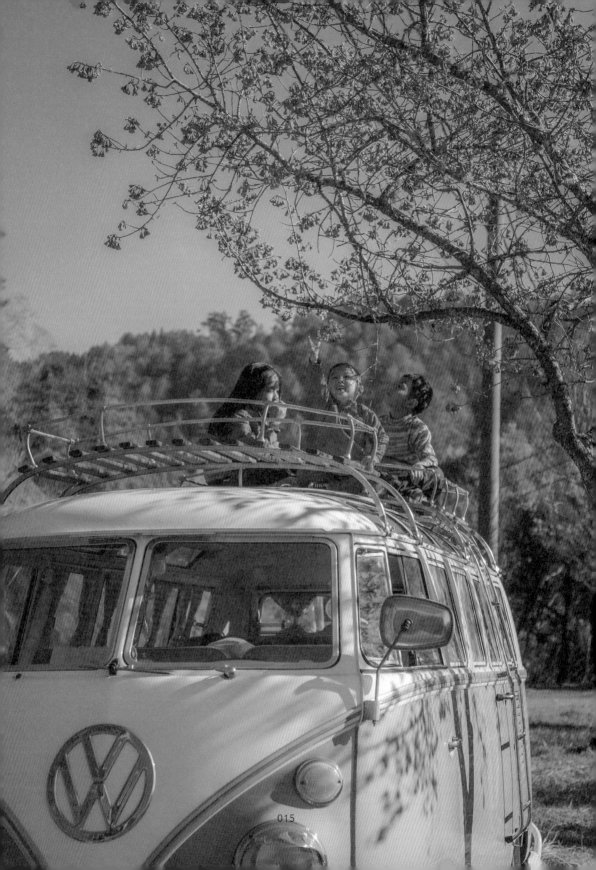

015

裝備篇

行程表出來後，大概就能知道在什麼地方玩什麼內容了，接下來就是依照想要玩的內容準備要攜帶的裝備。這趟旅程中，我們安排了爬山、攀岩、溯溪、衝浪、浮潛等活動，器材非常的多，再加上生活所需的保暖衣物、廚房用具、行動馬桶、備用燃料、發電機等，全都要放在這小小的老車上，還要保有車上五個人的最大起居空間，所以我們盡量找體積小又輕量化的登山裝備來代替，同時兼顧戶外活動跟在車泊上都能一物多用，才不會佔用空間。

1. 衣服

這次衣服除了一套外層保暖衣物外，內層衣物準備了 3 套，一套白天，隨便小朋友弄髒，一套乾淨的晚上睡覺穿，一套留著備用，同時避免攜帶棉質衣服，以快乾排汗衣物為主。

2. 炊煮用具

炊事用具我們分了兩套，放在車上的跟攜帶用的，車上用的平時使用頻率比較高，選用了火力比較強又穩定的雙口爐；不在車上炊煮時，以攜帶方便的登山爐頭代替，全部使用汽油當燃料。鍋組則帶登山用的套鍋組，疊起來不佔空間重量又輕，除了平常的三餐炊煮外，我們也嘗試在戶外做麵包，烤箱則帶折疊式的露營用烤箱，比較需要耐熱的烤盤跟土司模等，去生活五金行找便宜又耐用的不鏽鋼鍋來代替，不僅耐

操，用壞了也不會心疼，購買時拿登山套鍋去合尺寸，讓它能收納在套鍋組內。燒水用的水壺則選用全不鏽鋼製，除了平日使用外，在戶外放在營火上也能煮水，也不用擔心把手融化等問題。

3. 食物醬料

醬料只有帶基本的油、鹽、糖、醬油，跟什麼都可以變得很美味的雞湯塊，可以拿去煮湯也能當調味料使用，主食攜帶，白米，麵條及義大利麵，蔬菜以能放比較多天的根莖類及豆類為主，再加上一些臘腸，香菇等乾貨就能做出很多種料理組合了。另外還有準備料理包，罐頭，ＸＯ醬等，在比較累不想煮的時候熱一熱或和一和就能吃的食材。

4. 維修工具與備品

出門在外，如果車子有重大的故障，其實也無法在外搶修，但最好還是攜帶最少量的維修工具及備用品，以防不時之需。這次出去可能會故障的就只有車子、爐具跟營燈而已，所以汽車部分我們準備了基本的螺絲起子、活動板手、常用的套筒，以及測量電路用的三用電錶，還有電瓶充電器。燈爐則準備清積碳用的材料及備用的油管跟燈蕊。確實這些東西最後全部都派上用場，但還是老話一句，「平時的保養勝過於維修。」

出發前測試與歸類:

出發前,所有攜帶的裝備全部都要操作一次,確保功能性正常,以免帶出門故障無法使用,不僅白帶還佔空間。最後將這些裝備依照用途分組放入收納箱,並貼上標籤,方便堆疊,也方便尋找。

不常用的裝備則放在車頂架上,以增加車內的空間。有些不確定的裝備可以先帶著或多帶,確定用不到時,到超商或郵局寄回家就好了,但少帶的話則需多花錢再買,而且有時候在荒郊野地的戶外,想添購也不是很方便。

統一燃料:

這次攜帶的裝備原本每個使用的燃料都不同,發電機用 92 汽油,汽車用 95 汽油,爐子跟營燈用去漬油,等於需攜帶三種燃料,為了方便攜帶,我們將全部統一為使用 95 汽油。爐子、營燈及發電機選擇能使用多種燃料機種,並準備一個 20 升汽油桶放在車上,隨時都能補充油料,多餘的則還能倒入車子油箱內使用,完全不浪費。

汽車:

車子部分,出發前一定要去保養,順便跟技師說要去環島,請他們特別幫忙注意一些平常不會看的細節,並移除用不到的東西,我們這次將車內的客座椅移除,改鋪緩衝墊,以增加起居及睡眠空間。我也自製了車窗窗簾及前擋風玻璃罩,增加夜間睡眠時的隱私。出發前將所有器材全上車後實際睡看看,這樣測試空間安排最準了。

最後,有些東西想的跟實際上好不好用還是有差別,這只能靠自己去體會了,「沒有最好用的裝備,只有適合你的裝備」。我們剛出發時,每天光是找要用的東西也是手忙腳亂,但慢慢地修改擺放的位置,歸類的方法等,到旅程後期都已經非常順手,也知道哪些東西是常用,哪些東西沒用等,不過想再多還是比不上實際去體驗。

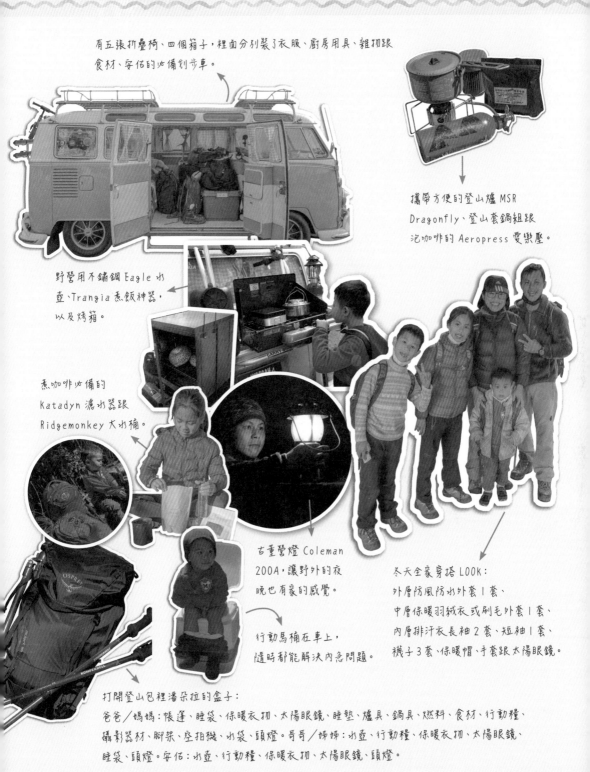

有五張折疊椅、四個箱子，裡面分別裝了衣服、廚房用具、雜物跟食材，安佑的必備划步車。

攜帶方便的登山爐 MSR Dragonfly、登山套鍋組跟泡咖啡的 Aeropress 愛樂壓。

野營用不鏽鋼 Eagle 水壺、Trangia 煮飯神器，以及烤箱。

煮咖啡必備的 Katadyn 濾水器跟 Ridgemonkey 大水桶。

古董營燈 Coleman 200A，讓野外的夜晚也有家的感覺。

行動馬桶在車上，隨時都能解決內急問題。

冬天全家穿搭 LOOK：
外層防風防水外套 1 套、
中層保暖羽絨衣或刷毛外套 1 套、
內層排汗衣長袖 2 套、短袖 1 套、
襪子 3 套，保暖帽、手套跟太陽眼鏡。

打開登山包裡潘朵拉的盒子：
爸爸／媽媽：帳篷、睡袋、保暖衣物、太陽眼鏡、睡墊、爐具、鍋具、燃料、食材、行動糧、攝影器材、腳架、座拍機、水袋、頭燈。哥哥／姊姊：水壺、行動糧、保暖衣物、太陽眼鏡、睡袋、頭燈。安佑：水壺、行動糧、保暖衣物、太陽眼鏡、頭燈。

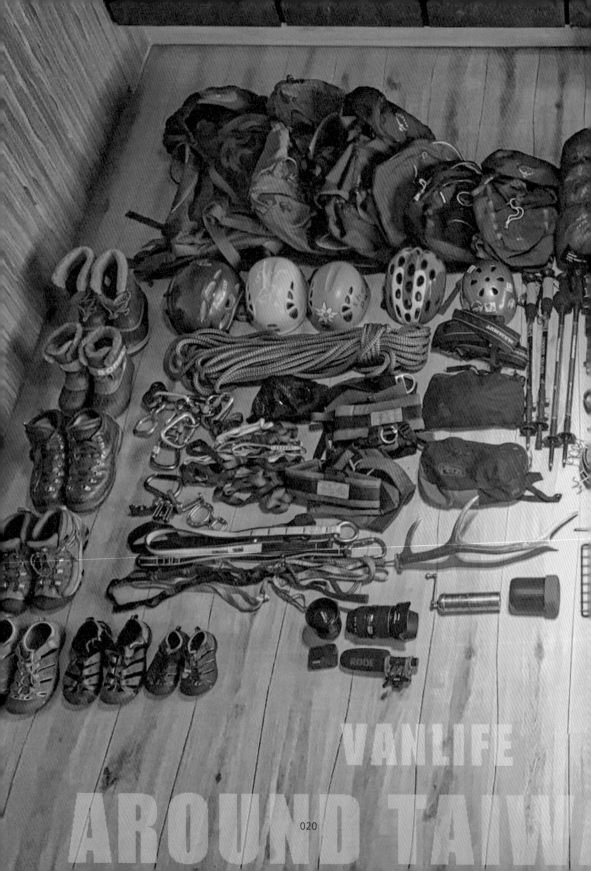

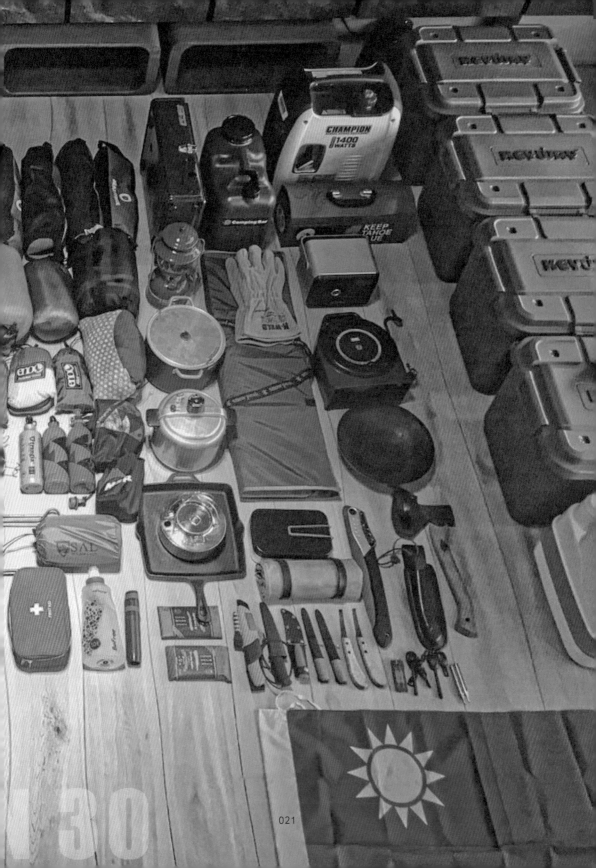

旅程花費

日本有一個電視節目「黃金傳説」，其中有一個「一個月一萬日圓過生活」的挑戰單元，相信許多人都有看過。除了房租由製作單位負責以外，其他的生活支出都要自己想辦法，包括瓦斯，電費，而且三餐一定要吃。為了在預算內達到生活所需，參加的藝人都絞盡腦汁想出各種巧思，讓自己吃得飽又活得好。

「在預算內達到生活所需」這樣的生活方式我也一直想要嘗試看看，因此在這趟旅程我就想，如果不含交通所需的汽油錢，到底我們能不能也用最少的支出來完成？所以出發前就準備「10,000 台幣」的現金交給 Annie，這趟旅程的所有開銷跟記帳都由 Annie 來負責。

這次旅程其實也是受到知名部落客「跟著四寶媽環島旅行」所啟發，同時也希望給孩子一個「辛苦」的旅程，所以這次我們要以「簡約」生活方式來嘗試，給小孩體驗「不方便的生活」，讓他們珍惜現在擁有的一切，因此在出發前也一再告知孩子們，「這趟旅程會過得很辛苦！」

這次 29 天的流浪生活中，有 12 天睡在屋子，其中 5 天住台中老家，5 天住墾丁阿彥家，1 天通霄阿姨家，1 天住嘉義黑龍老家，另外 14 天睡在車裡，2 天睡在帳篷，也泡了 11 次的「免費」野溪溫泉。

三餐我們都盡量自己開伙，中午大都是以飯糰、餅乾、水果等行動糧代替，偶爾瘋媽會自己烤麵包給我們吃。晚餐則安排兩菜一湯中式料理或義大利麵為主的西式料理，再配上飯後的水果或手作甜點。早餐則利用晚餐剩下的飯來煮鹹粥居多。在老家跟阿彥家借宿時，都是吃媽媽的拿手菜料理，過年期間則有媲美滿漢全席的家族大餐。

這趟旅程共開了 2,303 公里，其中 550 公里是高速道路，其餘都是省道跟縣道。

總計共加了 282.681 公升的 95 汽油（其中有 20 公升用在發電機、營燈跟爐子），當時油價每公升 25.7 元，因此油錢共支出 7,267 元（全自助加油省了 226.14 元），而原本要使用去漬油的營燈跟瓦斯爐，因為去漬油一公升要價 80 元，後來統一改用 95 汽油代替，費用只需原本的近 1/4，也幫我們省了約 1,500 元的預算。

這趟旅程的生活開銷約 4,654元，包含入門票、外食、採買、交通等費用。總計這 29 天包含汽油跟生活開銷共花費 11,921 元，平均每天花費 411 元。這樣的成績其實都是有家人以及親友的幫忙才得以實現。回家後，瘋媽告訴我，以前全家出國玩動輒花好幾十萬，可是到第二個禮拜就有倦怠感想家了，但這 29 天讓她意猶未盡到不想回家，聽到這句話也就值得了。或許該來慢慢計畫下一趟旅程了。

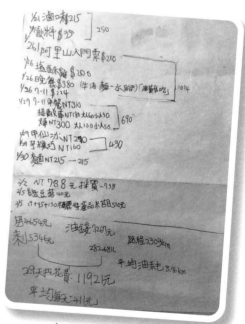

Annie 記錄的花費明細

7 處溫泉地點索引

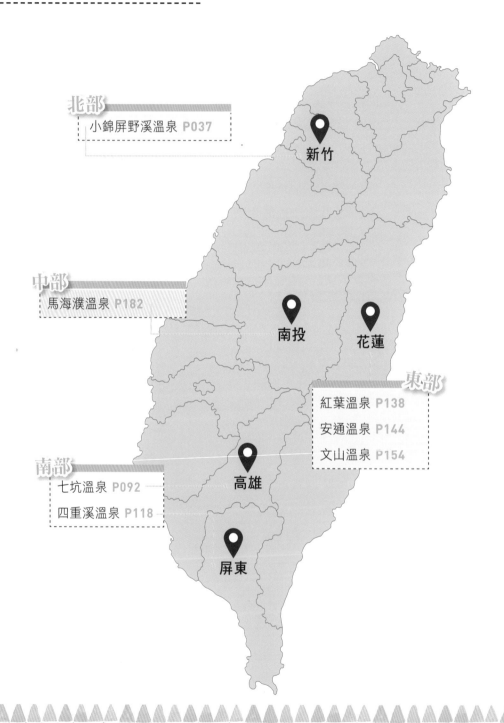

新竹

南投　花蓮

高雄

屏東

11 大車泊地點索引

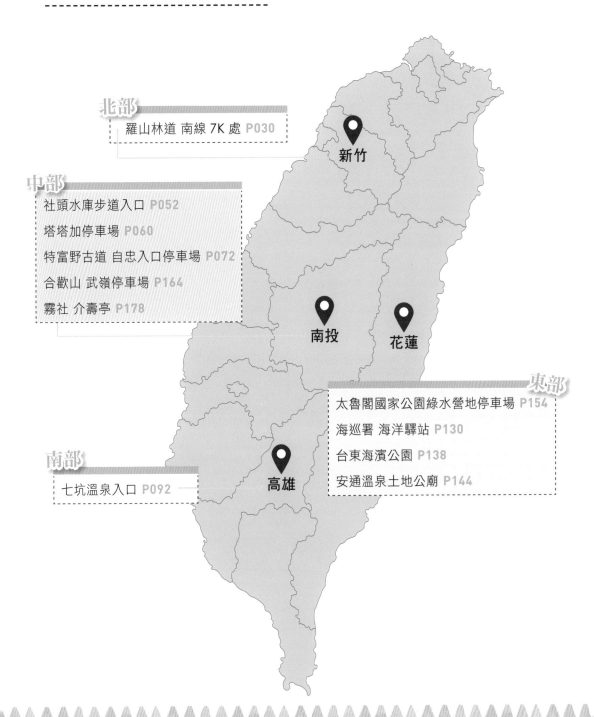

瘋狂家族

成員介紹

瘋爸 Herry

從小在日本長大,在日本就參加童軍活動,練得一身野外求生的好本事,同時也喜歡凡事動手做,15歲回台灣定居後,持續保持對戶外生活的熱愛, 23歲開始到海外挑戰7000米級高峰,並都順利登頂。研究所畢業後,從事日本導遊的工作,幾乎每週都在往返台灣日本當空中飛人。

瘋媽 Ming

在台灣長大,瘋媽跟瘋爸是在登山時結識,交往期間瘋媽前往美國定居工作任職專業放射師,兩人在美國登記結婚當天就去高空跳傘,瘋狂的人生就此展開,婚後放棄高薪回台當全職家庭主婦。瘋媽擁有一打四超凡的「媽媽力」,讓瘋爸一家可以一直瘋狂下去。

姊姊 Annie

今年 10 歲，有著圓圓大眼跟黝黑的膚色，個性獨立又暖心，有著比同齡還成熟的個性和有一顆最純真的心，經常被人說像是迪士尼卡通「海洋奇緣」裡面勇敢的小女孩「莫那」，身為三寶中的大姊，是媽媽的得力小助手，上山、下海、家事、烹飪都得心應手。

哥哥 Dylan

8 歲的 Dylan 是個名符其實的過動兒，常常一刻都靜不下來，而他的小腦袋無時無刻不停的在運轉，遇到問題時，他總是可以不停的想方法、不停地嘗試，不達目的誓不罷休，努力堅持到最後。

弟弟安估

3 歲的安估是個從出生就自帶「快樂」DNA 的孩子，結合哥哥姊姊的優點，小安估古靈精怪又暖心，是全家的開心果，在哥哥姊姊的照顧下，安估有天不怕地不怕的冒險精神，在自由奔放宛如「放山雞」的成長環境裡，安估生活自理能力已經超出同齡的孩子，吃飯、上廁所、收拾東西都無需大人勞心勞力！

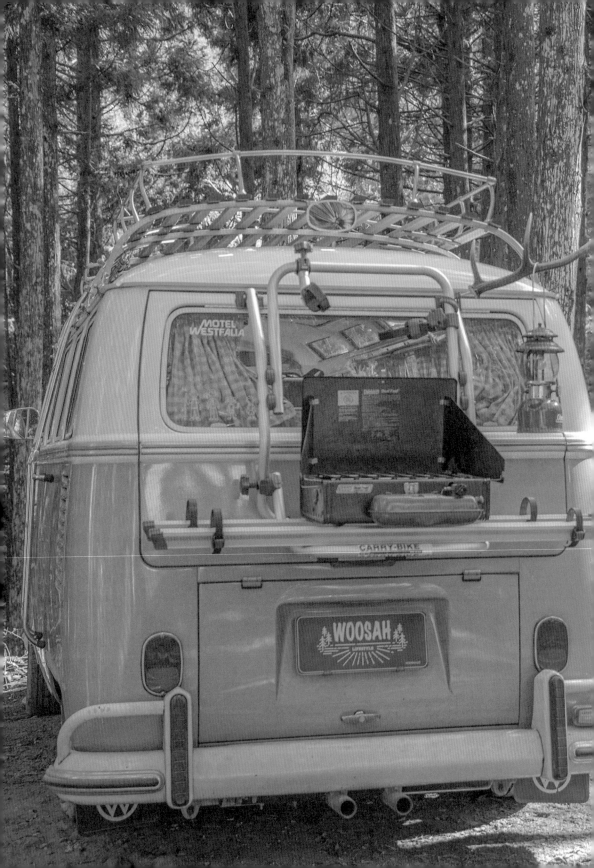

Part

1

北部

桃園 → 羅山林道〔北線〕7km 處

羅山林道土石崩塌
驚險揭開旅程的序幕

 啟程

　　構想了半年，規劃及準備了兩個月，終於我們要啟程了。

　　開著這台高齡 58 歲的福斯 T1 古董車，也是小朋友口中的「娃娃車」，不僅是我們這趟旅程的遊覽車，也將是未來 30 天的家，所有吃的、穿的、用的、以及睡覺、吃飯、開心與不開心，全都在這台車裡面。在期待與不安的複雜心情，加上孩子的媽媽因為有工作在身，四天後才會來台中與我們會合，讓這趟旅程的開端增添一股男人的堅強與獨立。

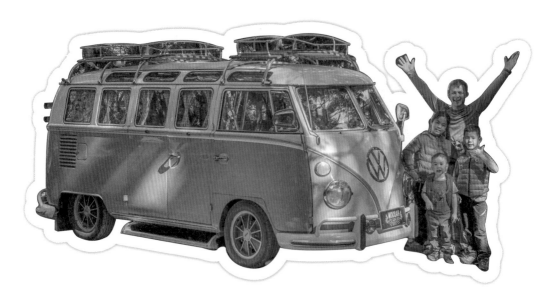

出發當天一早就是好天氣，有如春天般
舒服，好像是在祝福我們這趟旅程，而今天
首發的目的地是嚮往已久的「羅山林道」。

一路很順利地來到林道入口，不過一下
就面臨「此路不通」的困境。這裡大部分的林道即便有在使用及維護，
路況也都很差，長年的雨水沖刷及土石坍崩，造成道路的落差很大，我
們車輛底盤最低處的高度只有約 15 公分，加上車的載重比較重，被打
到的地方很可能就是車的心臟引擎，即便小小的落差，都有可能擊敗這
台脆弱的老車。因媽媽不在，只要有超過五公分的落差，都得請 Dylan

跟 Annie 下車幫我看，即使我們一
路都很小心，過程中還是免不了敲
到幾次底盤。

動手，問題就能迎刃而解

車子一路走走停停，艱辛的前
進到林道 4K 處，竟然遇到了土石坍崩，將原本已經很狹窄的路給堵了
一半，沒被石頭淹沒的半個車道，只剩機車能夠勉強過去。過動兒的
Dylan 看著擋路的大石頭，忍不住又推又踹的，Dylan 突然說「Daddy
我們把掉下來的石頭拿來填這個洞的落差」，這可真是個好主意，重燃
了我們繼續前進的希望！

「來！我們把這些石頭搬開」，我鼓勵孩子們一起動手清除障礙。
我們把擋路的小樹枝鋸斷，除了最小的安估，我們父子三人使出
吃奶的力量，慢慢的把大石頭推開，就這樣把最大的一顆石頭推到山谷
裡，剩下的小石頭搬到有落差的地方，盡量把路面填平，終於勉強清出
一台車能通過的寬度。

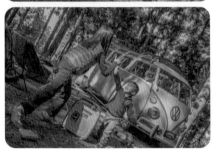

「你要幫我看喔，我會相信你喔！」上車前我交代 Dylan。

「嗯，好！」

靠著 Annie 幫我看前面，Dylan 幫我看後面跟車底，我一邊修正車子的位置，一邊調整好輪子角度，入檔踩下油門慢慢放離合器，聽著小孩的狀況回報，最後在 Annie 一聲「過了！水啦！」（台語）我們竟然通過了！

🎩 山林裡的手作時間

到了林道 7 K 處，我們終於找到一塊不錯的紮營位置，卸下裝備，綁好吊床，讓小朋友放放風。腦子裡有好多事情想在這裡跟孩子一起玩，第一個是小朋友期待已久的打火石，雖然現在所有林道都不能生火，但教他們怎麼使用打火石，讓他們打打火花，他們就很開心了。第二個是教他們怎麼使用發電機，「來！拉，用力拉！」沒兩三下 Dylan 就抓到訣竅，發電機一拉就可以發動了。第三是這趟旅程的作業，跟他們一起完成手作的木杯。

這次從家裡帶來收藏已久的檜木角材，將木頭先畫好中心線後裁切兩半，簡單描繪出杯子的大約形狀及杯子凹槽後，教他們如何使用木槌搭配雕刻刀，然後挖中間的凹槽。Dylan 剛開始還抓不到訣竅，手還被弟弟用木錘敲到手，但他很勇敢沒有哭，也沒有責怪弟弟，只是專心

地想要鑿出凹槽。我忍不住過去拉著他的手親自示範，「來！手抓這邊，用力敲」，Dylan 終於開竅，開心的說「我懂了！」玩上癮敲個不停。

大手小手齊做飯，孩子們的暖心咖啡

趁 Dylan 在敲敲打打的空檔，我也教 Annie 怎麼在戶外用鍋子跟爐火煮飯，過程中 Annie 很小心的計算時間並觀察爐火，雖然是第一次，卻也煮出漂亮且帶有美味鍋巴的白飯。換 Annie 做杯子的時間，我給 Dylan 一把 Mora 的兒童刀子，請他幫忙切今晚羊肉爐的食材，雖然剛開始看著會緊張，但畢竟「切到手也是一種學習嘛。」

傍晚 Dylan 還趁我在休息的時候燒了一壺水，Annie 則用磨豆機磨好咖啡豆，跟安估一起沖了一杯我最愛的淺焙咖啡。當 Dylan 悄悄拿著咖啡來給我時，我好驚訝他們竟然會沖咖啡，我問「你們會用喔？」Dylan 說「我們有看你怎麼用。」原來我們平常的行為，孩子都看在

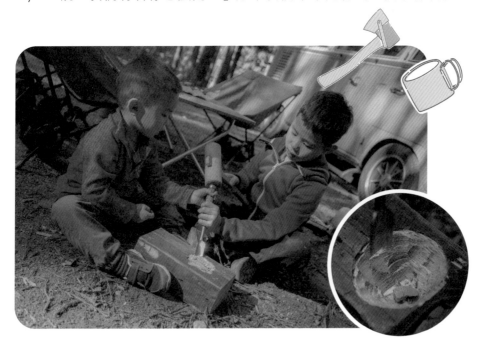

眼裡，也會趁機模仿。在山林間喝著孩子親手煮的咖啡，真是享受啊！

　　天色漸漸變暗後，全家一起點燃營燈準備夜晚的到來，也為即將開動的餐桌帶來歡樂的氣氛。今晚吃羊肉爐跟白飯，飯鍋一打開，香噴噴的氣味奔鼻而來，Dylan 拿叉子一挖，鍋底露出美味的鍋巴，Annie 今天學煮飯大大的成功。

　　林道的夜晚非常的冷，飯後小朋友穿著保暖衣物，開心的畫他們此

戶外煮白米飯小技巧

將米洗好後，將手平放在米上，放入比米高一節手指高的水，用大火煮滾後轉小火，慢慢收乾到沒有水蒸氣就可以關火，然後再悶 15-20 分鐘就可以了，如果怕底部的米燒焦或沾鍋，也可以放一點油一起煮。

超美味的鍋巴飯

車泊小常識

　　腳踏車架放下來也可以變成戶外的行動廚房。現在很多車泊點都裝備不能落地，但要在車內煮東西也不夠安全，如果車子有裝腳踏車架，將它放下來放上一塊板子就能多出一塊很大的平台能拿來運用了。我們都拿來放爐具跟水桶，高度也都剛好，就跟在家裡的廚房一樣的方便。

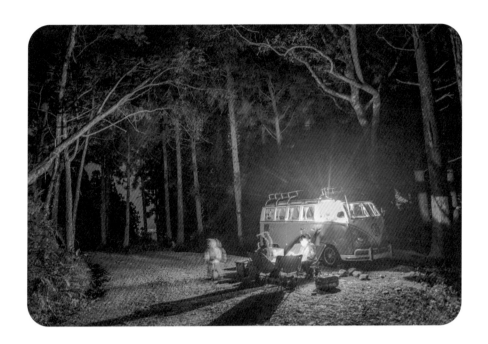

行旅行日記本的封面。準備好床鋪後，跟著孩子一起躺平在車內。今晚
沒光害，天上的星星格外的明亮，該是時候睡覺了，祈求明天能順利地
開出林道！

導遊報你知

早期在日據時代為了伐木，全台各地山區共開闢了 87 條林道，
總長為 1691 公里。1982 年結束伐木後不再開闢林道，將原有
林道轉為促進觀光與運輸山地農產品等用途，或是任其荒廢回
歸自然。而羅山林道是目前還在伐木的僅剩幾條林道之一，分
為南線及北線，南線已荒廢多年，而大部分的人去的都是以北
線為主。

環島影片
第一集

行超陡山路泡溫泉
在山中搭帳露營生火

🎩 一早的鼻涕杯大賽

晚起的太陽為這片寧靜的森林注入一些活力，小朋友們還熟睡著，我則因為整夜擔心隔天能不能順利離開林道而失眠，反正翻來覆去也睡不著，乾脆起身沖杯咖啡，好好傾聽森林裡傳來的交談聲。

今早打算烤貝果夾煙燻火腿跟番茄來當早餐，然後搭配香醇的牛奶。可是，翻遍整個食材箱就是找不到火腿……啊！我把火腿忘記在家裡冰箱了，沒有火腿就直接烤貝果吃吧～在戶外其實什麼都很好吃。

離開營地前，我們父子四人在車前拍一張紀念照，可能山上天氣比較冷，安估突然打了一個噴嚏，鼻涕長長的一條掛在鼻子上，Dylan 大笑說「Daddy 你看！好噁心喔」，Annie 也笑到肚子痛，正要準備按快門的我靈機一動，大喊「我們來比誰的鼻涕最長！」Dylan 跟 Annie 聽了開始拼命地擤鼻涕，Annie

的長度略輸
給安估，但成
功的擤出一條
很粗的鼻涕，
Dylan 直接搞
出兩條又粗又
黃的鼻涕，對
著大家露出勝
利的微笑。看

來「第一屆鼻涕杯」的勝負已分，恭喜「雙刀流」的 Dylan 獲勝，一
早就因為安估的鼻涕讓我們在歡樂中度過。

走吧！健行前往小錦屏野溪溫泉

　　我們今天的目的地是小錦屏野溪溫泉，出發前研究路線時，知道路
況並不好，林道後段還有施工，我們的車不適合開進去。抵達後我們在
入口處停好車子，開始準備爬山的裝備，帶齊過夜所需的物品，這次每
個小孩都要背自己的睡袋跟糧食，其他的裝備由我來背。如果沒例外，
出發後走約一小時的水泥路就可以到野溪溫泉了，所以安估決定要騎他
的滑步車一路滑過去。

　　正要準備出發時，一台四輪傳動的休旅車從野溪溫泉裡面出來，跟
對方打探一下路況，對方說：「你們不會要走路進去吧？很遠ㄋㄟ！你
的車ＯＫ啦！別走了啦！」因為對方的這句話，我們再度回到車上，準
備把老車開往未知的小林道內。開約 10 分鐘後，在一個很陡的陡坡上
遇到大落差，這下子車子肯定過不去了，最後我們找到附近一處比較空
曠的工寮旁，順利把車停放在那邊。

　　從這裡開始，我們決定用雙腳走進去，一路永無止盡的陡上坡，加

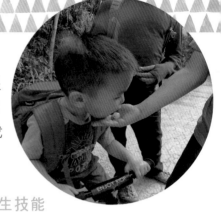

上安佑堅持要騎滑步車，可是這麼陡的路根本就騎不上去，除了背後的大背包外，大家還要輪流幫安佑扛他的滑步車，真是累死我們了。

「慘！帶了水壺沒裝水，Dylan 求生技能大爆發」

　　更慘的是，雖然我幫全部的人準備了水壺，出發前卻忘記裝水，一路上我們每個人都快渴死了，幸好 Dylan 記得以前我帶他爬山時教他的求生常識，沿途幫我們拔一種腎蕨根部儲水的果實。真驚訝他還記得！我們用葉子把果實上的泥土擦乾淨後，一路啃著它暫時解解渴。這種附著在蕨類根部的小果實，放在嘴裡咀嚼會有水分，剩下的纖維則直接吐掉。Dylan 拿一顆給沒吃過果實的安佑吃，問他好不好吃？剛開始安佑還很開心地點頭，後來口感變澀後嘴巴很誠實的吐了出來，但還是皺著眉頭點頭說好吃，逗得我們哈哈大笑。

野外求生小技能

　　腎蕨普遍分布在台灣全島 2000 公尺以下的海拔地區，在乾旱的環境中，會長出儲存養分跟水分的塊莖，早期鄉下小孩都稱之為「鐵雞蛋」，拿來當零嘴吃，同時也是野地口渴時的天然水壺，摘取幾顆，剝去外面絨毛跟泥土，放入口中咀嚼吸允球莖的水分，青澀口感讓人回味無窮，止渴效果也不錯。

　　在山路最高點的廢棄工寮旁，我發現有一道水從破掉的水管噴出來，我們每個人都狂歡奔跑過去瘋狂地喝，那個水真是甘甜，後來才得知，那就是來泡湯的人回程裝水的取水處。

流汗換來的野溪溫泉格外舒暢

　　過了工寮後，開始一路陡下，原本期望安估可以自己騎滑步車的，後來實在是太陡了，擔心他會煞不住衝往山谷，大家又只好輪流用扛的走下去。到了施工處，看到好多怪手跟工程的頭目在那，跟頭目商量後，讓我們把這台無用武之地的滑步車藏在一個大麻布袋下，明天回程再來取。

　　接下來一路都是沙石路，年幼的安估一直滑倒，Dylan 跟 Annie 只好牽著他慢慢的往下走，我從後面看著三人相互扶持的畫面，真是感到窩心，兄弟姊妹就是該要如此。走到了溪底，大家開心地大喊「到了！」「耶！到了」，野溪溫泉旁的停車場停了7、8台休旅車，他們開15分鐘就可以進來泡湯的路程，我們卻走了2個小時，「不過流過汗再來泡的溫泉肯定格外的舒服」！小錦屏的野溪溫泉有兩個浴池，第一個遇到的比較小，但比較深一點，第二個比較淺，但空間比較大，也比較靠近溪流，而且常去的善心人士把它整理得非常舒適，剛好旁邊也有一塊平坦的腹地，讓我們能搭設今晚的帳篷。

　　小朋友一路走得很疲憊，我二話不説先帶他們去泡腳，帳篷安置好後，讓小朋友們回來換泳裝先下水泡溫泉，我則到附近的溪邊撿些木材生火，讓他們泡完溫泉上來時有個火能取暖。

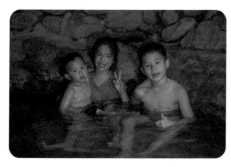

🎩 野外快遞美食的大驚喜

　　溪邊的木材都是濕的，除非大的柴火點燃了，不然我只能一直蹲在這一邊被煙燻，還得對著火堆一直吹氣。吹著正累時，耳裡傳來有人叫我的聲音，滿腦疑惑的看到底是誰時，眼前出現最要好的朋友 Jay，他就這樣無預警的，拎著一大袋東西出現在我的面前。真是大驚喜！原來他看到我 PO 在 IG 的行程，一路找到了我們，小朋友看到他也開心的尖叫著「Uncle Jay！」，他幽默的跟小孩子說「我知道爸爸絕對沒讓你們吃飽，所以帶來了一隻桶仔雞來給你們。」對！真的被他說中了，我們肚子餓到不行，又加上火腿忘記在家裡，早上只吃了貝果跟地瓜，中午沒休息的走山路，根本沒有吃午餐，大家肚子都餓扁了。他二話不說戴上手套，俐落的手勢將整隻雞剝好往我們嘴裡塞，飢餓是最好的調味料，那隻雞美味極了！

　　離別前，Jay 教我們有營火就能做的一道甜點「烤橘子」，特別的是裡面要倒「威士忌」。被加熱的威士忌滴到炭火上變成帶有焦糖的麥香味，真是說不出的好味道。橘子的香味跟麥的香味，兩者美妙的融合在一起，再加上熱熱的橘子能讓身體暖和，營火旁的甜點真非它莫屬了。

　　人潮散去後，小孩子們趁睡前再去泡一次溫泉，今天一路陡上又陡下的疲憊，大家都泡到快要睡著了，快快地幫他們鋪好睡袋後，孩子們躲在帳篷裡又開始玩了起來，我則趁機帶著相機到外面夜拍，滿天的星斗下只有帳篷是亮著，他們三個玩樂的倒影投射在帳篷上，真是一幅美麗的畫面。

營火料理「烤橘子」

在橘子的蒂頭先挖一個手指大的洞，裡面塞一點鹽巴後，將威士忌往裡面倒，再把它放在火堆旁慢慢的烤，不時地要旋轉讓它不要燒焦，是一道非常推薦的野外飯後甜點。

導遊報你知

小錦屏溫泉位於新竹縣的尖石鄉，是酸鹼值約 pH7.5-7.8 的中性碳酸氫鈉泉，也是俗稱的美人湯，溫度約 42℃，非常非常的舒服，旁邊還有天然的溪水可以幫溫泉池調整溫度。

通霄獨享裸湯，
一打三的野溪溫泉

🎩 大清晨的裸湯

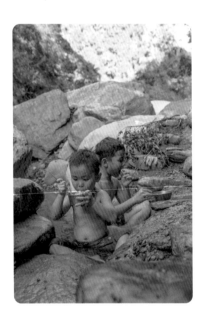

　　經過一夜的好眠，我一早五點就起床了，還沒下班的月亮還高高掛在天空上，這麼早起來，是為了去溪旁享受無人的「裸湯」。在日本長大的我，對於「穿泳衣泡湯」這件事一直無法接受，即便是野溪溫泉，穿了泳衣就不叫溫泉了，那叫 SPA。所以只要有機會，我就會找無人的空檔，脫光光來享受這舒服的溫泉。

　　昨晚除了隔壁帳的大哥外，營地附近沒有其他人，看準大哥不會太早起，趕緊脫光衝向溫泉池。冬天的山區奇冷無比，泡在無人又舒服的湯裡，聽聽溪流聲，看看天上的星空，人生不就該要這樣享受嗎？當泡得差不多時，剛穿好泳褲大哥就出現了，「早，這麼早就來泡了呀！」看來他

也跟我一樣要來享受包場的溫泉池。

　　當天色漸亮，乾脆把小孩叫起來，全家一起來泡溫泉，正在睡夢中的小孩們一聽到要去泡湯，全部爬起來直接奔向湯池，安估直接脫光跑去泡湯，真羨慕這年紀的小孩，不穿衣服還會被誇説「你好可愛。」

學習分工，一起動手收帳篷

　　這趟旅程我們希望小孩們都能參與整個過程，所有的事情都必須要學習分工合作，自己的東西要自己收。我們把帳內的東西先逐一向外移動，留下睡袋跟睡墊給哥哥姊姊收，好了之後把帳篷內外帳分開，翻面讓它曬乾，利用曬乾的空檔，我趁機帶著小孩到溪邊，教他們如何使用濾水器。這趟旅程我們不打算買水，而是用這次帶的濾水器 Beefree，將溪水或自來水過濾後直接飲用，非常環保又方便。

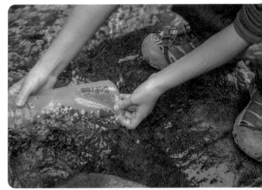

　　當帳篷曬得差不多後，我帶著哥哥一起收拾帳篷，順便教他怎麼收折，「Dylan，先把帳篷的柱子拔起來，然後折好放在旁邊」，「帳篷的布對齊折三折，然後跟我這邊一起對折起來」。因為從小經常帶他們一起露營，Dylan 收起帳篷非常得心應手。

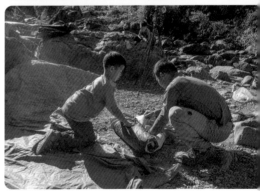

　　打包好行李後，我們就準備啟程，繼續回程漫長的大陡坡。年紀最小的安估體力不夠，一路哇哇叫「我走的很累，腳都沒力了⋯⋯」不過大好天氣又加上直射的大太陽跟大陡坡，任誰都受不了，每個人都在找陰涼處休息，哥哥姊姊貼心的讓弟弟拉著他們的背包一步一步往上走，半小時後，我們終

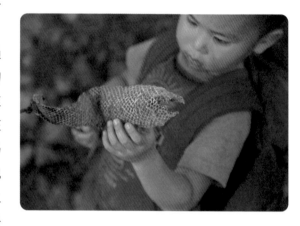

於順利的回到昨晚藏滑步車的工地，頭目還特別停下怪手跟我說「滑步車別了忘喔！」掀開帆布袋拿起滑步車，小朋友還開心的在旁邊找到了很畸形的蜂窩。

野外生火小知識

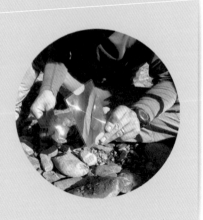

　　離開前，藉著天空中的大太陽，我拿出背包裡的凸透鏡，順便教小孩子們簡易的野外生火小技能，材料只要有太陽、一張紙、衛生紙、跟凸透鏡就可以了。利用凸透鏡將太陽光集中在紙片上，慢慢就會看到紙片上被燒出一個洞，然後把衛生紙塞在小洞裡，繼續用凸透鏡收集熱源，衛生紙很快就會燒起來。

好心人的愛心順風車

拿回滑步車，背包再次上肩，繼續一路的陡上坡，當我們走得都累歪歪時，旁邊突然經過一台休旅車，在我們前面 5 公尺處停了下來，接著聽到令人開心的一句話「全部上車！我載你們下山！」裡面坐的是一位沒見過的年輕人叫圓仔，原本一早約了朋友一起來泡小錦屏溫泉，車子開到裡面時，發現朋友的車子可能到不了，於是準備折返要回去載他們上來，剛好看到我背著大背包還帶著三個小孩，就好心地停下車來載我們。小朋友全身都玩得髒兮兮的，我們非常的不好意思，但是圓仔仍舊很好心的叫我們上車。雖然車程不到十分鐘，但我們看到了台灣最美的風景，就是一顆善良的心，能這樣多認識一位朋友也是種緣分吧！

未知的炭窯冒險之旅

離開了新竹的山區，很快地進入國道三號，看著時速表慢慢地指向 100，這是幾天來未曾出現的速度，一路順暢的開到了通霄，那裡有台灣現在難得一見的炭窯。

這次去的炭窯位於通霄的楓樹里，約 50 年前建造的，三個巨大炭窯連接在一起，在荒廢了四年後，準備再次整修後與大家見面。由於這裡的鄰居大家都互相認識，感情也很好，在這裡有間度假別墅的阿姨知道我喜歡這種地方，之前曾經帶我來，順便認識炭窯的主人，當阿姨知道「我想要帶孩子來炭窯睡一晚」時，她還開玩笑地跟我說「你瘋了！」但她也知道我一直都是這樣的瘋子，因此在她的協助下也得到了炭窯主人的同意，只是安全跟責任要自己負責就是了。

阿姨特地留了鑰匙給我們，讓我們在她家舒服的洗好澡，煮了冰箱裡所有水餃後，全家躺在外面的草皮曬太陽吹風，整個人都慵懶了起

來，離家後每天都過著很克難的生活，頓時好想放棄在炭窯過夜的計畫，在這好好睡一晚。

雖然孩子們都賴皮的說「要留在姨婆家睡覺就好」，但傍晚我依照原定計劃準備好過夜的裝備，帶著六大捆的蚊香跟孩子說「我們去探險看看，如果不錯，我們就來睡一晚，不喜歡的話，我們就去老街吃『臭阿嬤的豆腐』。」可能說得太快，「阿嬤的臭豆腐」說成「臭阿嬤」，小

車泊小常識

善用車頂的空間，可以加裝車頂架，將不常用的裝備放到車頂上，能讓狹窄的車內空間變得更大一些。加裝梯子後，除了能方便上下放置行李外，亦能當露台等休閒空間使用，非常推薦大家。

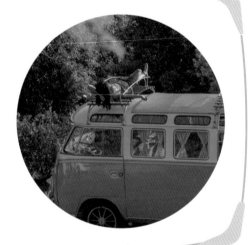

朋友都笑翻了。

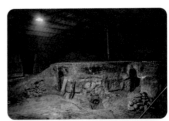

　　荒廢已久的炭窯裡面住滿了蚊子，點上了六捆蚊香，裡裡外外全都熏一番，直到全部的蚊子都不見了。傍晚的炭窯格外的陰森，小朋友一直很怕有鬼，點燃了營燈，戴上了頭燈，準備前往炭窯探險。圓頂的炭窯都是一磚一瓦堆疊起來的，外面再用海邊的沙子混水用來填補它的縫隙，裡面的磚頭已經被燒得烏漆嘛黑的，但從裡面看那天花板上一圈又一圈的圖案，真是美極了，只可惜前兩天有地震，有幾處磚塊已經掉下來，結構上還是有點安全上的疑慮，因為帶著小孩子，最後還是決定

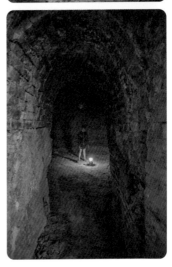

導遊報你知

以前還在燒木炭的時代，台灣處處都有炭窯分布在全台各地，尤其苗栗一帶的山區種植很多相思樹，相同於龍眼樹及荔枝樹，密度高又不含油質，做成木炭後能燒很久又不會有白煙，稱為三大優良木炭之一。因此當初苗栗通霄的客家莊蓋了很多炭窯在這，有些則看哪裡的山區有相思樹，就直接在山上蓋炭窯，砍完樹後在山上做成木炭，再拿到山下販賣。不過後來瓦斯普及之後，像這樣的炭窯也一座接著一座的消失了。目前這樣的炭窯在台灣只剩下五座，還在使用的也只剩下一座而已，像這樣的文化跟技術，真該保留給下一代並好好的傳承才對。

休息日
調整裝備，
休整補糧

 夜半的尿尿起床號

當了三天的車床族，睡在空間狹小的車上時，晚上只要有人翻動，整個車子都會跟著搖晃，昨天托阿姨的福，終於可以回到久違的床鋪，大大的空間怎麼翻滾都可以，比起睡車上真是無與倫比的舒服，不過唯一不變的是「半夜要起來尿尿」，不是我要尿尿，而是要帶三歲的安估起來先尿一泡，免得他尿床。

這次旅程很怕安估在車上尿床，那可是沒得拆也沒得洗啊！原本我們有幫安估買了一件防水褲，預防晚上尿床，但是……我竟又忘記帶出來，所以每天晚上睡覺前我都要設好鬧鐘，半夜一兩點起來先帶他上廁所後，才能安穩再度的回睡夢中，害我前幾天一直都睡不好。

 動手裁切做木杯，Dylan、Annie 愛上做木工

這次的旅程規劃，每四到五天我都會安排一天的休息日，依地點而決定，除了在緊湊的行程中，能有個喘息的時間外，也要安排採買，補給接下來旅程所需的糧食。今天剛好是休息日，而且離老家也不遠，早上大家都很早起床，又沒人肚子餓，原本要開車出去吃脆皮水煎包的計畫也就放棄了。

自從在林道教 Dylan 跟 Annie 做木杯後，兩人似乎是愛上了，Annie 沒事總喜歡拿著小刀，在木頭上削削切切，Dylan 起床第一件事情就是拿出木槌開始敲杯子，所以這幾天

幫孩子規劃放電遊戲

敲杯子的聲音，也變成了我們另類的鬧鐘聲。

既然孩子這麼熱衷木工，我想不如進階來「裁切木杯的形狀」，之前教他們的只有把一個檜木的方塊角材，從中間往內挖而已，接下來就要用鋸子大約鋸出杯子的形狀，跟用鑽頭鑽出握把的洞，然後把多餘的地方盡可能的鋸掉，這樣可以減少後面的整形切削時間，但也不能一次削太多，要留一點緩衝的地方，這樣最後才可以削出美麗的曲線。Dylan 問：「Daddy 我們要鋸哪邊？」我說：「我先幫你們畫一邊，另一邊就留給你們自己畫，然後就照劃的線把它鋸掉就好了。」他們倆畫完就興奮的開始鋸了起來，好不容易鋸好兩個杯子，手都痛死了，接下來的塑型切削，就留到下一次再來繼續完成了。

回家當兒子賊，瘋媽來合體

早餐跟小孩說好要回爺爺奶奶家吃，但手作太好玩了，弄到了快 9 點多才離開，回到家裡都 10 點了，大家都已經餓扁扁。回到家裡的好處，就是我媽媽總是會煮一桌的拿手料理等著我回來，原本計畫好要出去採買下個旅程的糧食，但媽媽早已從她的菜園子拔好菜，也滷了 100 顆我們最愛的滷蛋，家裡也有一堆餅乾跟堅果，幫我們省了一筆食材費。爸爸總是說「人家是女兒賊，我們家是兒子賊」，哈哈！有什麼吃

什麼，全都帶走，採買也省了。

傍晚還有一個很大的任務，就是要去接瘋媽加入我們的旅程，小朋友非常非常期待媽媽歸隊。趁瘋媽還沒到，我們把這幾天的衣服洗好，讓小朋友自己去頂樓晒，順便也把 Annie 被營燈燒破洞的羽毛衣修補一下。

裝備調整

這趟旅程的行前準備，只能用「想像」來打包未來環島中可能會用的東西，因為車內空間有限，我們出發前花了很多時間再三的討論才完成。東西只能多帶不能少帶，少帶就要再花錢買，而且在戶外也不見得馬上買得到，尤其這趟旅程大部分都在荒郊野外度過；但又不能多帶，車子空間已經夠小了，我們能精簡的就精簡，所以盡量攜帶一物多用的東西。

有些鍋子或烤盤這類怕用壞的東西，就去生活五金行買便宜又粗勇的不鏽鋼，來代替高檔的登山鍋具，至少這樣在戶外操它不會心疼。衣服則只帶三套，白天穿的，睡覺穿的跟預備的衣物各一套，外加外套跟泳衣。常用的東西則分成四個防水箱：衣服、廚房用具、食材、雜物。除此之外還有登山的裝備，攀岩的技術裝備、水桶、行動廁所跟發電機。睡覺時的棉被則全部用睡袋代替，這樣車泊跟搭帳都能共用。燃料部分則為了方便，發電機、照明用的營燈、煮飯的爐具都統一跟車子一樣用 95 汽油，這樣也只要帶一桶備用油桶就好了。

準備歸準備，真的用了才知道合不合用、需不需要。所以這次經過三天的使用心得後，有些不好用的、用不到的就留在爸媽家。旅程下半部才會用到的龐大攀岩裝備，也留在爸媽家，請爸爸媽媽之後下墾丁一起提早過年時，再帶給我們，到時候在墾丁再來做第二次的裝備調整。

傍晚全家開車去迎接瘋
媽，小朋友都開心極了，在車
站看到三天不見的瘋媽，小
朋友都興奮的大喊「媽～～
咪～～」全家終於團圓了，
明天開始才是我們全家的
Vanlife 生活。

車泊小常識

如果常車泊的話，不妨考慮放置行動馬桶在
車上，隨時都能解決內急問題，半夜起來
上廁所，也不用特別跑外面公廁，下雨天
也很方便。搭配分解劑使用，可如廁 20
次到 30 次外，使用上也沒有味道，用完
直接倒入一般廁所後用水清洗即可。可以製
作一個套子套上去，不使用時也能當椅子使用。

探訪歷史景點 ——

日月潭玄奘寺

🎩 我的優秀領航員

今天開始，駕駛座旁多了一位神隊友，有了瘋媽的加入，總算結束我一打三的偽單親日子，這三天來，我要當司機還要兼廚師、兼攝影師、又兼安親班老師的多項兼差重任，三個臭小孩整天就是精力旺盛，在車輛移動時打打鬧鬧，告狀告來告去，接下來這些任務就交給瘋媽了，我負責專心好好開車。

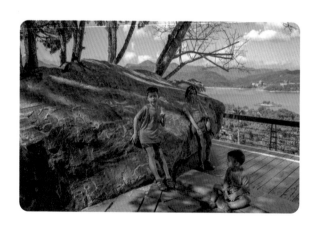

這趟旅途中，除非大距離移動需走高速公路外，我們都盡量選擇以前沒有走過的縣道等鄉間路線來走，有時候放慢速度悠哉

悠哉的開，反而會看到更多以前呼嘯而過卻一路錯過的那些美景。

接下來的行程是去郡大林道，目的是要全家去爬一座百岳「郡大山」。由於郡大林道需要開 20 多公里的山路，加上又是個未知的路況，同時也需要一早進去，才可避免跟要下山的車輛在狹窄的山路相逢，所以今天先慢慢開去距離林道不遠的日月潭，悠哉的遊玩一天，隔天一早再準備上山。

尋找唐三藏

直到半年前我得知，日月潭有座「玄奘寺」，裡面有唐三藏的頭骨舍利子，這實在沒有理由不帶小孩來。

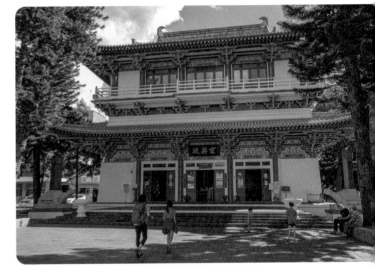

位於高台上的玄奘寺，望遠過去是美麗的日月潭景色。改建過後的玄奘寺本殿有三層樓高，外表漆上亮麗的顏料，雖然漂亮，但是瘋媽覺得反而失去原本古樸的風采，有點可惜。一樓的正中間，放置蔣公親筆書寫的「國之瑰寶」，三樓則是鎮寺之寶玄奘大師的舍利子。

我牽著 Annie 的手一步一腳印慢慢的爬向三樓，大師的舍利子被大大的玻璃罩著，遠遠的被安置在一角，旁邊有警示語寫著「有紅外線感測器跟震動警報器，請勿擅自靠近」，讓我們完全無法就近的觀看，可見舍利子有多珍貴，不過我們還是可以透過旁邊的轉播螢幕觀看，可惜就是少了一點親眼目睹的真實感。

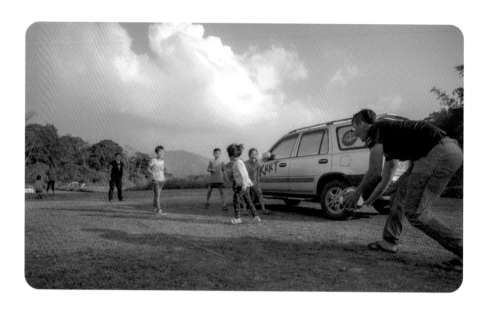

人生何處不相逢，意外的躲避球友誼賽

　　玄奘寺的前面有個沿湖的步道，可以通往下面的玄光寺，為了要消耗三個精力旺盛小孩的體力，陪著他們慢慢的向下走了一趟，順便去看看有否今晚要車泊的地點。

　　玄光寺的車泊點位於道路旁，擔心會太吵雜，也怕我們的車太醒目，會引起其他人圍觀，最後只好決定放棄，由於規劃行程時沒考慮到會逢週末，日月潭旁的車泊點全都是車床族，完全找不到停車位，我們只好先開車到向山遊客中心旁停車場，停車場非常大又是個草皮大開放空間，或許把車停在角落可以低調的過夜。

　　找到陰涼處停好車時，全家人早已睡翻，我獨自下車拿起筆電寫日誌，突然在車後看到一個高瘦卻很熟悉的身影，原來是幾個月前露營活動中邂逅的消防隊員阿軒。阿軒正拿出躲避球跟他兩個女兒玩，一不小心打向了我們的娃娃車，「蹦！」巨大的響聲把熟睡中的三個小鬼吵醒

了，被吵醒的 Dylan 很生氣的跑出去準備要罵人，一下車卻看到兩個可愛的小妹妹，整個人都開心了起來，真是個標準的臭男孩樣。

結果我們家三個小孩也加入了躲避球的行列，阿軒跟他太太負責在外場丟球給他們，小朋友則在內場努力奔跑躲球以免被打到，看誰能留到最後。高個子的阿軒每個丟球動作都很誇張，也都會加入很多變化球，小朋友被嚇得哇哇大叫，但發現球永遠都打不到他們，仔細看會發現，原來是故意打偏，聽他們緊張又開心的瘋狂大叫「啊！」、「啊！」、「不要打我！」、「救命啊！」、「來！救你一命！」，整個草皮都是小孩的叫聲與笑聲，真是歡樂。如果是我，一定會用力丟，想盡辦法打到他們，不過阿軒兩夫妻卻是相反，認真的假動作只是要讓孩子玩得盡興，真是值得我們學習，大人沒有必要跟小孩認真，他們玩得開心勝過一切。

導遊報你知

依據史載，唐三藏圓寂後，先是被葬在西安、後移到長安、最後落腳到金陵南京，歷經唐宋元明等朝代。到中國清代咸豐年間太平天國之亂，供奉玄奘舍利子的南京三藏塔毀於兵火瓦礫下而失去蹤跡，直到 1942 年日本侵華的高森部隊駐紮南京時，為了要建神社，才在大報恩寺的遺址中，開挖出三藏塔的玄奘舍利石函，石函刻有文字記載宋明兩代玄奘改葬始末，也是玄奘舍利出土證明。

當時參與開挖三藏塔遺址的日本兵中，也有兩名台灣人自願前往，後來日本將玄奘舍利子一部分迎回日本琦玉縣，中日戰爭結束後，經過台日佛教的交流，日本將一部分的舍利子歸還台灣。迎請回國的舍利子首先供奉在善導寺，後遷移到日月潭玄光寺。蔣公有感於玄光寺規模太小，遂指示興建玄奘寺以供奉大師的舍利子，這就是玄奘寺建寺的由來。

環島影片
第3集

尋找車泊點途中意外地發現一條岔出去的小路，在盡頭處讓我們找到了一個很棒的車泊點，後來才得知，這是頭社水庫水源保護區的步道入口，旁邊是一大片的森林，也沒吵雜的車聲，我們真是幸運。發電機的聲響預告即將到來的美好夜晚，瘋媽忙著煮飯，小孩圍在車旁記錄著他們的旅行日記，不時還能聽到山羌跟貓頭鷹的叫聲，明天是個大日子，今晚要好好休息一番。

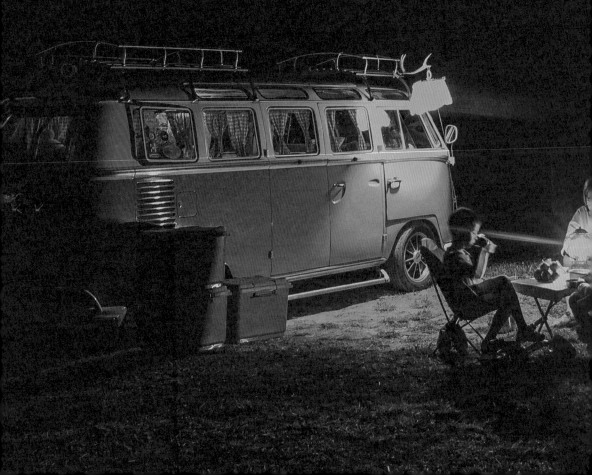

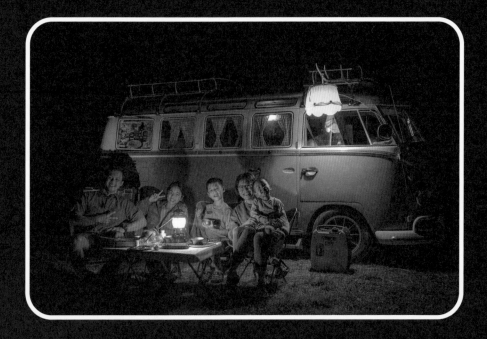

車泊小常識

這趟旅程我們全家幾乎都睡在車上,所以我們非常注重睡眠品質,「如
何在車上睡得像家裡一樣的好眠」,這也是車床族的一大學問。最大的
關鍵就是如何善用車內空間跟整理出一個平的休息空間,尤其「雙腳一
定要能伸直」,長時間在小空間不動,容易併發經濟艙症候群。如果椅
子弄倒後不夠平,可以鋪上組合式的木板等,讓床鋪盡量變平,有些轎
車等後座的椅子弄倒後空間可以通延伸到後行李廂,通常後行李廂也比
較平,上半身也可以睡這邊,以獲得好一點的睡眠空間。

Part

2

南部

放棄郡大山
前往塔塔加

 整裝待發

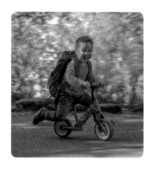

　　雖然行程不趕，今天大家都很早起，結束早餐後，全家一起到頭社水庫水源保護區的步道散步，沿途都沒什麼人，走在入口的落葉松步道特別的舒服，因為沒什麼起伏的環湖步道，讓安估可以盡情騎他的滑步車，一路上特別的開心。

　　環湖後回到車上，著手整裝準備等等去爬郡大山的裝備，怕山上會冷，也先換好保暖的衣物。由於我們的娃娃車引擎在後方，為了平衡車子重量，東西盡量擺放在車子中間跟前座的下方，後座放睡袋等重量較輕的寢具，免得走山路時重量集中後方打到重要的引擎。離開前，我們跟附近的土地公為昨晚的借宿道謝後，啟程此行最大的難關──郡大林道。

　　這次的郡大林道之行，主要是要帶全家去爬一座難度不高的百岳「郡大山」。郡大山本身不難，從登山口來回約 3 至 4 小時，難度在於走到登山口之前的這條郡大林道非常難走，主要是經歷多次的天災破壞後，後段的管制哨到登山口的這段路，連開高底盤的四輪傳動車幾乎難以行進，所以郡大山有個名言──「坐車比爬山累」。

 「沒有努力試過，不要輕易說不行！」

我們的老車因為底盤較低，估計頂多只能開到林道 22 K 的管制哨，後面到 32 K 的登山口我計劃帶著全家花一天的時間來走，換個想法，其實這段林道最原始也最美的也是這一段，用雙腳來好好體驗也是個很棒的經驗。

進林道前，將備用的汽油桶裝滿以備不時之需。不到一小時的車程，我們順利地來到郡大林道的入口，休息片刻，讓孩子把事先申請好的入山證投入林道口的信箱內。出發前，我問 Dylan，「你覺得我們開不開的上去？」Dylan 皺著眉頭擔心的說「不太可以。」樂觀的 Annie 則信心滿滿地說「應該可以！」剛好遇見下山的越野車大哥，我想他應該是最清楚林道狀況的人了，因此攔下他詢問林道的現況，跟他說明了我們車況後，他用台語回答說「歹，這真歹（很糟，這真的很

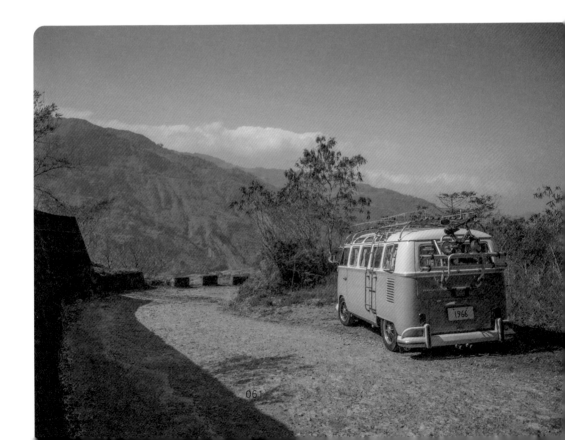

糟）！」，後面一台接著一台進來的全都是吉普車，看來我們的老車要等著被看笑話了。我們這樣就放棄回頭了嗎？當然不會！我的名言就是「沒試過，怎麼會知道？」寧可試了失敗，也不要沒試就放棄。

入口處又寬又平的路面誘惑著我們去挑戰，跨越了閘門，我們準備迎接即將到來的種種考驗。開在一路平坦的路面上心想著，「還好嘛，熱門路線的林道果然整理得很棒。」不過才剛過了 500 公尺，開上了第一個轉彎處就知道「被騙了……」整齊的柏油路面馬上轉為凹凸不平的石頭路，而且路況不僅越來越窄小，還開始陡上，回頭嗎？不！再往前開一點試看看。我希望在這趟旅程讓孩子理解到，遇到困難時不要輕易說放棄，再努力一下、再多嘗試一下、再往前一點，距離成功就會越來越近！

開在沿著懸崖闢建出來的林道上，此生從來沒有那麼緊張過，全身分泌著腎上腺素，手不停地在冒汗，在一旁的瘋媽也緊握著前方的握把，連後座的小孩們都閉著口悶不吭聲。這一小段路如果開一般的現代四傳車，可能很舒適的「咻～」就過去了，但開這種低底盤老車，刺激感會放大好幾十倍。每到一個關卡就試著再往前開一點、再開一點，不斷的嘗試了好久才前進 1.5K，距離目的地的 22K 處還非常的遙遠。

才正在想，前面就出現了 15 公分的大落差，瘋媽果決地說「不要過去！」「過去了你回來也是問題。」一開始就不抱信心的 Dylan 也大喊「回到剛剛那裡迴轉！」我知道再怎麼努力嘗試，也必須顧及安全性，就算怎麼找石頭填補，我們的車也絕對過不去，如果硬著頭皮開，萬一石頭打中引擎，後面的旅程也不用玩了。不過再怎麼煩惱也沒用，先靠邊停車熄火，來個下午茶，好好想應變計畫。有了多年的爬山經驗，我理解到「無法前進時，沮喪生氣是無法解決事情的，適時地停下來，換個角度思考，總有路會出現。」

 睽違 20 年的夢

在我 20 年前的學生時代，學長曾經試著帶我們來爬郡大山。那時候訊息不發達，我們竟然天真的包了中型巴士來，想都不用想，連第一個彎都過不了就放棄了，之後就再也沒來過。多年來我一直有計劃想來，但都沒機會，就這樣過了 20 年，多了能跟我一起爬山的 3 個小孩，小朋友在山上的體能狀況我最知道，因為有 3 歲的安估在，最多一天就是只能走 10 公里，到登山口要 32K，我們糧食足夠，可以分三天走，加上一天爬郡大山，再加三天下山，七天可以走完，剛好也不影響後段的旅程。

人家可以包車來爬一天就下山的百岳，我們卻打算花七天的時間來爬，這麼做值得嗎？當理性戰勝衝動，好好靜下心來想，其實好像也沒那個必要了，「山永遠都在，不用急於一時」，這也是我過去爬山時的安全最高原則。決定放棄時，對我其實是個很難的抉擇，但同時心裡也放下了一塊大石頭，最大的未知數、最大的煩惱都瞬間消失了。原本計畫下山後，順路經過塔塔加到阿里山看神木，再南下嘉義，既然放棄走林道的行程，不如就把握好好玩這些地方。

全家在一起的旅程才精彩完美

下好決定後，我們小心翼翼地將車子開離了林道，悠哉地開往塔塔加，熟悉的路程、熟悉的風景，這些都是之前爬玉山時見過的景色，唯一不同的是車內載著心愛的家人，也彌補了上次帶 Dylan 跟 Annie 來爬玉山時，沒帶瘋媽和安估的遺憾。公路旁著名的夫妻樹，倒了其中一半，少了另一半的陪伴，就顯現它的不完美，如同這趟旅程少了家人的陪伴，也失去它的意義，全家人在一起，故事才會精彩、才會完美。

　　走了一趟遊客中心，拿一些資料外，也來尋找一下明天的行程靈感，跟巡山員聊天後，他建議我們走風景優美的麟趾山，我想明天就走這裡了。今晚的塔塔加停車場少了台灣獼猴跟登山客的陪伴，感覺舒適了許多。有瘋媽下廚的餐桌就是不一樣，菜色豐富外，色彩也繽紛，甚至還有香菇雞湯，只是太完美的飯少了一點搶鍋巴的樂趣。

　　飯後早早鋪好了床，打開巨大的軟棚天窗，全家躲在睡袋裡躺著看星星。今晚睡前要來一場第一次的車內電影院，首映是大家都愛的「小叮噹」，準備好電腦，接好車上重低音音響，電影準備開播。高山上的

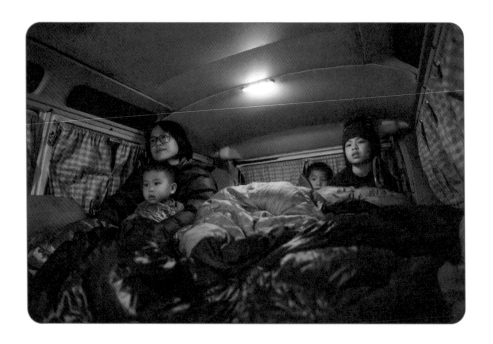

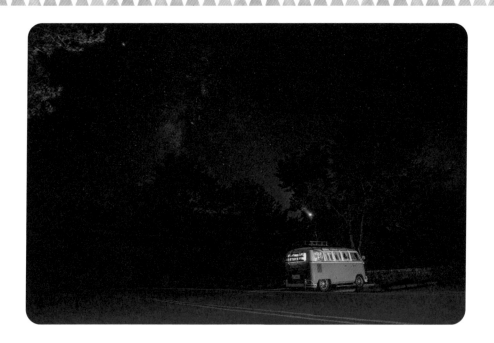

電影院開張了，小朋友看得目瞪口呆，到睡前都興奮著在討論劇情。小孩們睡著後，兩夫妻到外煮一壺茶，一起看星空，好久沒有這麼浪漫了。

導遊報你知

台灣由中央山脈，玉山山脈，雪山山脈等三大山脈組成，3000 公尺以上的高山高達 268 座，其中最值得爬的 100 座山包括中央山脈 69 座，玉山山脈 11 座，雪山山脈 20 座，稱之為「台灣百岳」，完成百岳是登山者這一生的目標之一。郡大山為百岳排名第 61，海拔 3,263m，是一座繼合歡群峰後最適合新手入門的百岳，單程 3.7km，落差 400m，2~3 小時即可登頂，有著非常非常好的展望，可瞭望玉山群峰，干卓萬群峰，東郡大山，西巒大山及台灣四大障礙路線之一的馬博拉斯橫斷，非常推薦大家去走一趟。

登麟趾山頂
看整個玉山群峰

悠哉的一天

昨晚睡前的低溫，預測著隔天一定會有大景出現。果不其然，起床後車門一開，眼前就是一望無際的高山雲海，漸漸升起的太陽照耀在雲海上，染成美麗的橘黃色。

沒有壓力的一天正準備要開始，今天沒有移動的計畫，我預計在塔塔加定點帶全家健行，順便看看未來想帶小孩走「山海圳」的路線。上次來是帶著 Dylan 跟 Annie 來爬玉山，這次總算能全家人一起來走走了，目的地麟趾山有著非常好的展望角度及美麗的草原，那就來這邊全家野餐吧！

安估學會對自己負責

全家整裝後，安估堅持要騎他的滑步車，我們怎麼勸說沒有用，安估耍賴說：「走路我的腳會斷掉。」我告知他一路會是上坡，騎車會很累喔！他也說沒關係，我們只好跟他約定太累時要自己扛滑步車，有了上次去小錦屏野溪溫泉幫安估一路扛滑步車的慘痛經驗，不得不跟安估嚴正約法三章，不過貼心的 Dylan 跟 Annie 還是說「我們幫忙推。」

一路上沒見到塔塔加有名的台灣獼猴，反而多了好多來爬玉山的登山客，到了排雲工作站，先帶孩子們去收集國家公園的紀念章，彌補上次爬玉山時沒蓋到章的遺憾。外面準備要搭接駁車的登山客，排得大排長龍，看到安估騎滑步車從旁邊呼嘯而過，都跟他比大姆指，這下子安估可開心了，一路衝得更快。半路安估騎著滑步車，冷不防地撞到一個石頭跌了個狗吃屎，本以為他會大哭，結果他自己笑笑的爬起來，學會負責的安估果然長大了。

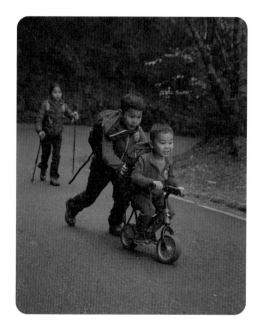

到麟趾山的路上，都是走在森林裡的平緩上坡路，中途會經過著名

的大鐵杉，樹齡有 800 年，小朋友看到都興奮的跑去跟大鐵杉擁抱。沿途安估很有個性的對自己做的決定負責，累了也不讓我們幫忙，能騎就騎，不能騎就用牽的，雖然一路苦著臉嘟囔著「這好難走！」「超難走！」但還是遵守約定的自己負責。有時候 Dylan 跟 Annie 幫忙從後面推他，有時候則拿登山杖讓他抓用拉的，玩火車遊戲。看著他那三歲小小的身影牽著滑步車，背著快要跟他一樣大的背包，心裡有種莫名的感動，同時看到 Dylan 跟 Annie 沿路互相幫忙安估，手足情深的表現真的很讓人欣慰。

 大自然都是小孩的玩具

　　當我們翻越了鞍部後，整個視野頓時開闊了起來，朝向南方的林相終日有日照，有如春天般的溫暖，沿途的大草坡也讓人躺著不想離開。往山頂的路是一條非常美麗的稜線，前方是美麗的玉山群峰，步道的左右側是大片的草原，再加上舒服的陽光，有如置身國外般的享受。台灣的高山景色總是不會讓人失望，這也是為什麼我那麼愛爬山，也想帶孩子們來親身理解我愛登山的原因。

　　路過人較多的麟趾山，我們走到前面的一塊草坡休息，這裡可以看見整個玉山群峰，前幾個月才剛登上主峰的 Annie，很興奮地指著山頂跟瘋媽說「那裡是台灣的最高點，我們上次爬到那耶！」今天的目的地已抵達，我們悠哉悠哉地在這一邊晒太陽一邊野餐，小朋友喝牛奶配餅乾，這是他們最期待的一刻，因為爬山時餅乾是無限量供應，他們能盡情的吃，我則泡喜愛的手沖咖啡配黑巧克力。吃完點心，Dylan 跟 Annie 坐在地上把石頭堆成金字塔，安估也開心的坐在地上邊玩石頭邊唱歌，在山上，大自然都是小孩的玩具，遠比 3C 有趣多了。上山時走得苦哈哈的安估，下山時換他最爽，一路平坦又下坡的路他騎得很開心。下山前我們又多走 1.5 公里繞去遊客中心，讓小朋友蓋紀念章再回去，山路旁開滿了早開的八重櫻，真的好美。

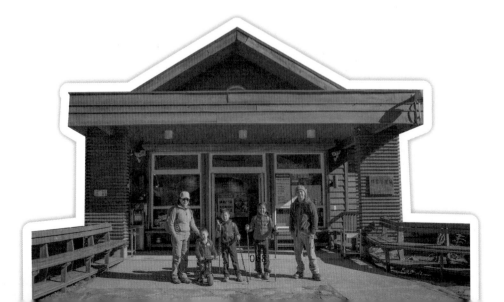

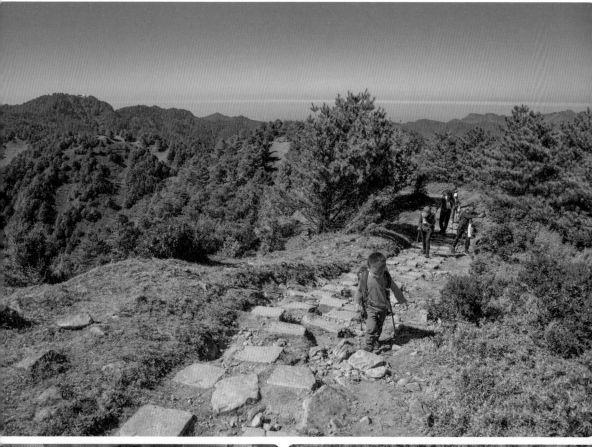

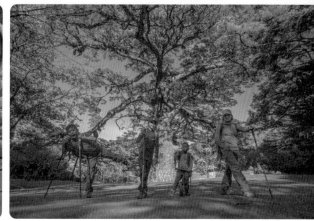

環島影片
第4集

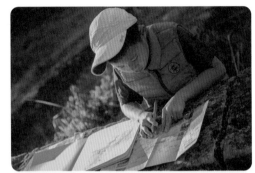

猴子大軍圍觀的晚餐

　　回到車上，媽媽準備著晚餐，小朋友則拿起他們的日記本，坐在步道旁就寫了起來。不久，突然聽到 Dylan 說離我們不遠處有猴子，應該是聞到媽媽煮菜的香味而來的吧！我們知道這裡的猴子很凶狠，也擔心會來攻擊小孩，所以丟些石頭跟樹枝趕走他們，但不知怎麼搞的，原來只有一隻的，趕走後來了三隻，再趕走後

導遊報你知

麟趾山舊名為大竹山，玉山國家公園成立後命名為「麟芷山」，近幾年更改為麟趾山。 麟趾山有著絕佳的展望，山頂放眼望去群山環繞，玉山主峰、西峰及阿里山山脈皆盡入眼底，步道狀況非常良好，除了是觀賞日出的好所在外，也是賞花賞鳥的好去處，常見的鳥類有金翼白眉、冠羽畫眉，秋冬之際有伯勞鳥過境，春夏則有紫斑蝶飛舞，沿途充滿著各式各樣的高山植物及豐富的生態，非常適合親子一同造訪好地方。

健行路線建議可從排雲登山服務中心經大鐵杉後右轉進入玉山林道上麟趾山，回程則走向塔塔加鞍部方向後在回到大鐵杉，剛好可以走 O 型健行路線下山。

來了五隻，原來猴子也會烙兄弟，尤其晚餐開動時來了好多隻，要邊吃飯邊看猴子的動向，瘋媽一邊叮嚀小孩子們碗內的食物不要掉出去，以免吸引猴子過來搶食，一邊提醒大家注意猴子是否靠近，幸好天色變暗後他們就都回家去了。

　　塔塔加的這條公路，在下午五點後就會封閉，基本上不太會有車，飯後點盞營燈，小朋友開心的在路上玩跳繩，我則跑去做茶凍當甜點給他們當驚喜。睡前再來一場高山電影院，真是好悠哉的一天。

戶外簡易甜點：茶凍

　　去戶外露營爬山時，人們經常隨身會攜帶茶包，如果多準備個吉利丁片，就可以幫自己和小朋友做簡易的甜點，在物資缺乏的戶外可是一大驚喜喔！

　　材料：吉利丁片、茶包、糖、水

　　作法：將水煮滾後放入茶包跟糖，靜置 5 至 6 分鐘後，將把茶包撈出，吉利丁片先用冷水泡軟，再撈出加入紅茶中溶解，然後分別盛入容器中，最後把茶凍放在戶外室溫下，凝固後就有甜點可以享用囉！（也可以直接買茶凍包，水滾把材料包直接放入等結凍就可以囉！）

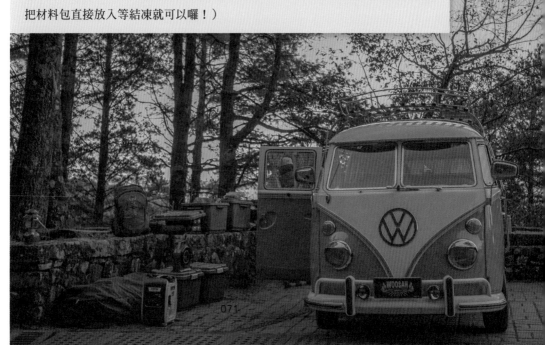

特富野古道
被遺忘的火車支線

前進特富野古道

今天要來走期待已久的特富野古道，距離我們昨天過夜的塔塔加到特富野的車程只有 20 分鐘，沿途的風景相當秀麗，以前的人常說，「來到特富野，絕對不會讓你失望！」這是充滿人文歷史的一條步道，也是未來我帶小孩來走「山海圳」時會經過的路徑之一。

為了避開眾多的人潮，我們一早就開車下山，前往入口處的「自忠」。古道的入口有兩處，一個是從自忠口進入下坡路段，另一處則是由特富野口進入上坡路段，大多數人選擇自忠口進入，當然我們也不例外，因美麗的鐵道路段也在這一側。

走進樹的身體裡

清晨的古道沒有其他遊客，我們就不客氣的包場了，盡情的享受寧靜的森林浴，Dylan 開心的說「這裡的空氣很好，比平地的空氣還要好，我很喜歡！」半路休息時，我問安估累不累，安估天真的說「不會」，

我説「因為有零食可以吃嗎？」他想了一下説「因為空氣」，看來大家都愛上森林裡乾淨的芬多精。沿途三個小孩看到倒在路邊的樹幹，頑皮地排排坐上去，拿著登山杖玩火車遊戲，一邊學蒸汽火車開心地喊著「嘟嘟ㄑㄧㄥㄑㄧㄤ！嘟嘟ㄑㄧㄥㄑㄧㄤ！」在大自然待久了，他們越來越會自己找樂子玩。看到倒在路邊中空的樹幹，

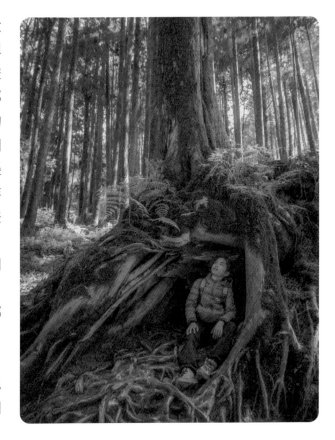

我也鼓勵他們走進去探險，路過就千萬不要錯過，平常怎麼可能有機會走進樹的「身體裡」呢！

　　過去在日據時代，台灣的阿里山、太平山、八仙山等三大林場都因資源缺乏，伐木完就將鐵道拆除，移到下一個林場繼續使用，但這條鐵道很幸運的沒被拆除，一直保留到現在，沿途處處可見舊鐵路的高架橋，跟被丟棄的鐵軌遺跡，走進山林裡，沿途都是美麗的柳杉林。早期這裡全都是紅檜，後來被砍掉後才種植柳杉，日本人喜歡砍下筆直整齊的紅檜，巨大又沒利用價值的樹根則留在原地，走在步道旁，不時可見到這些巨大的樹根，被時間遺忘而靜靜的留在森林裡。

這條步道非常好走，卻會花上比平常還要多一倍的時間，因為實在是太好拍了，起霧時，陽光穿越柳杉林，有如仙境般的夢幻。安估依舊堅持要帶上他的滑步車，很納悶他到底要怎麼騎那些有枕木的地方，但他若無其事地當越野車在騎，自由自在的穿梭在林道中，半路累了就要我背，還賴皮的說「我在 Daddy 的頭上爬山，」然後 Dylan 跟 Annie 一路就跟安估玩起「我在 Daddy 的頭上ＸＸ」的文字接龍遊戲。古道有幾座吊橋，下面的小溪流正是曾文溪的源頭，水非常的乾淨，生態也很原始，我們試著翻了幾顆路旁陰涼處的石頭，尋找特有的「阿里山山椒魚」，可惜沒有那福氣見到牠的身影。

一路走到鐵道盡頭 3.8K 處，進行簡單的野餐後準備回程，再走下去就是一路陡下的山路，這段擁有豐富生態的路段，就留到下一趟走「山海圳」時再來造訪。走完來回 7 公里多的步道，應該要累倒並睡午覺的小朋友，卻都很興奮得睡不著。明天計畫帶小朋友到阿里山找神木爺爺，今晚就先開去阿里山裡過夜吧！

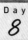 **Dylan 遺落的登山鞋**

車子開進了園區，好不容易找好停車位，準備讓孩子們下車，Dylan 卻找不到他的登山鞋，翻箱倒櫃找遍全車內就是沒有，最後 Dylan 想起來說：「可能昨天上車時，鞋子脫在特富野古道的登山口就直接上車了。」真是氣死我了，後面還有很長一段旅程都需要登山鞋，

只好讓其他人先下車等，我跟安估回頭去找，沿途山區起了濃霧，讓山路變得格外的難開，所幸 Dylan 那雙被遺落的登山鞋，還在登山口靜靜的等待我們回去。

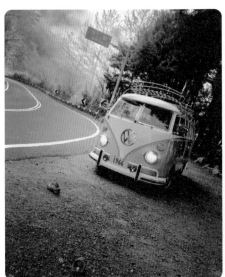
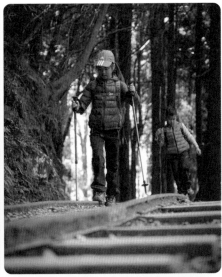

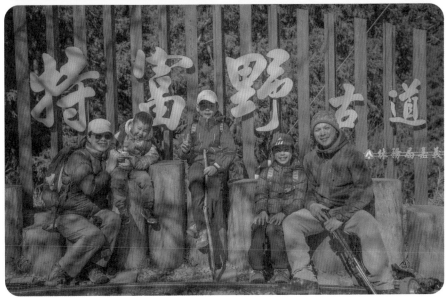

夜晚的阿里山有如市區般燈火通明，人潮也多，讓我們已經習慣住在人煙稀少的野外感到很不自在，只好再度移車到外圍寧靜一點的地方休息。明天要來回味小時候爸爸媽媽帶我來的阿里山，看看還一不一樣，真讓人期待。

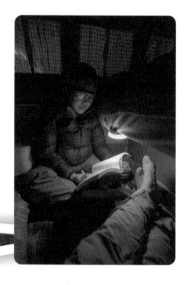

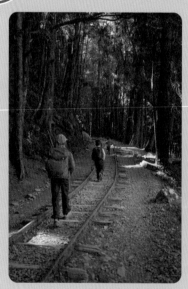

 導遊報你知

早期的鄒族人從特富野沿著稜線上到東水山，走到新高口後，從玉山林道上到東埔山莊往返塔塔加，他們不走古道，走稜線翻越更快。到了日據時代，日本人為了運送山上大量的紅檜與扁柏，修建了台灣史上海拔最高的鐵道「東埔線」。如今特富野古道中最美的四公里舊鐵道，就是東埔線的「水山支線」，2001年林務局嘉義林管處將水山支線修成步道後，因太過美麗吸引越來越多人來此朝聖。

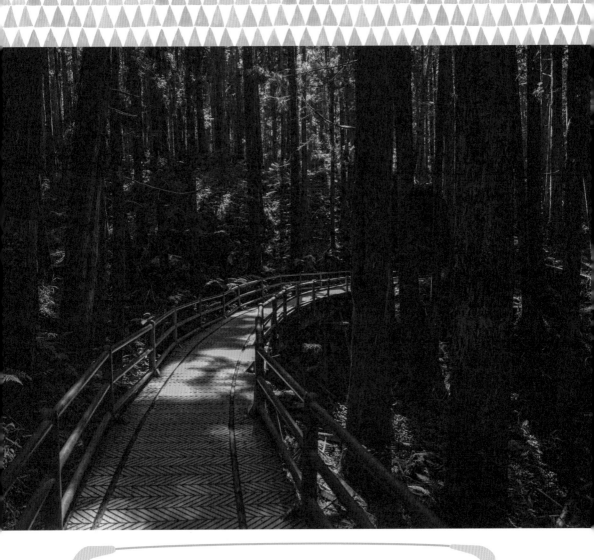

車泊小常識

現代人的生活離不開 3C 產品，但人在野外時，要怎麼充電就會是個很大的問題，這時候要善用車上的電力，大部分的小 3C 產品只要接上 USB 轉接器即可充電，但如果有需要大電力的輸出，如筆記型電腦，空拍機等，不訪可以多準備一組逆變器（12V 110V），購買時記得考慮輸出功率，並盡量避免熄火中使用以免耗盡電瓶讓車子無法發動。

進入神木隧道——
阿里山

代代相傳的阿里山之旅

今天是個全家都期待的日子，從小聽到大的阿里山，在國中時爸爸媽媽帶我們來之後，就再也沒來過了，相隔 25 年，轉換了角色，換我們帶著自己的小孩來走走。上小學的 Annie 跟 Dylan 在學校都有聽過阿里山，也很期待來見神木爺爺，安估則一直把阿里山說成「咖哩山」，來阿里山比起原本計畫要去爬的郡大山，對我們更有意義。

天色才漸漸明亮，Dylan 與 Annie 已經迫不及待起床開始收睡袋，安估則怎麼都叫不起來，因為園區內不能用火，也為了節省烹煮時間，我們早餐決定外食。一踏進便利商店，滿滿都是遊客，看來所有的人都來這裡解決早餐，有人一早就吃泡麵，還有人喝啤酒，我們則拿了十幾個飯糰，不過這樣的分量根本不夠我們一家五口吃，而且這一頓早餐的花費，換算成我們自己煮的費用，夠買一個禮拜的食材了。

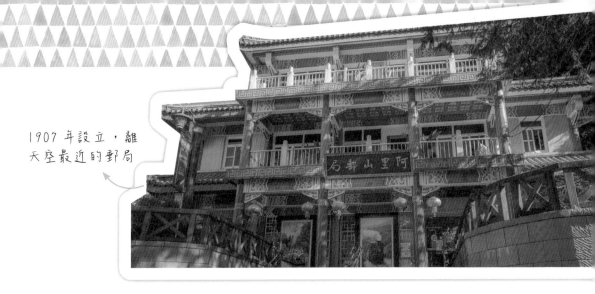

1907年設立，離
天空最近的郵局

　　原本我們計畫要搭火車去祝山看日出，但是抵達車站後得知車票需前天購買，因此錯過了搭火車的機會，不過幸好隔天還可看玉山日出彌補一下。我們先到遊客中心找巡山員，聽聽他們的建議安排路線最準了，最後我們計劃先坐遊園車到沼平車站後，再往神木站走，這樣一路都是下坡，比較輕鬆；回程則從神木站搭阿里山小火車，如此一來，也可以看到有名的「登山小火車」英姿。

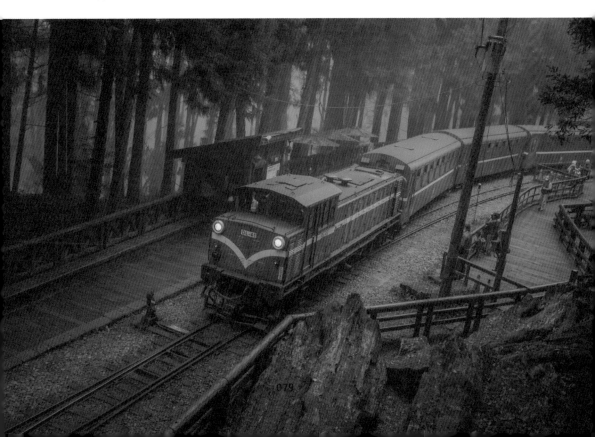

重新體驗阿里山之美

　　寒冷的早晨，處處都能見到美麗的結霜藝術，車站前保留下來的蒸氣集柴機，及筆直的大樹鋼索支點，象徵著曾經的繁華。現在的阿里山跟記憶裡的完全不同，記憶中巨大無比的神木隧道，現在看來也不過是個短短的小洞，但小時候在心中留下的震撼感，我想在三個孩子的心中如同我小時候來體驗時一樣。

　　一棵接著一棵的神木群，讓小朋友們都看得目瞪口呆，一路上只有「哇～哇～哇～」猜這個 800 歲、那個 1200 歲，然後跑到樹旁去看解說牌揭開謎底，在這些好幾百年、甚至上千年的神木面前，我們真的好渺小。閉上雙眼輕輕的將手放在樹皮上，冰冰涼涼的，彷彿有種正能量傳到身體裡，能讓煩躁的心整個靜下來，耳裡傳來的，只有森林的呼吸聲跟鳥叫聲，真是療癒。

　　山上的天氣有如秋天般的舒服，又有春天般溫暖的太陽，沿途可以看到還沒掉落的楓葉，在一旁的櫻花樹已經開始準備綻放，預告著春天的到來。一路上除了看神木外，很幸運的可以讓小朋友看到正在修鐵路的過程，看維修人員搬鐵軌、調整縫隙、還有「切割軌道」等，這麼精彩又難得的畫面卻沒其他人停下來看，都為路過的人感到可惜。

導遊報你知

沼平站是早期阿里山森林鐵路的山上總站，從這裡再延伸出眠月線、水山線等支線，因工作及往返的人多，發展出商店街和聚落，成為阿里山區最熱鬧的地方，也是早期林業的核心區。沼平站除了是早期阿里山林鐵的終點站，也是通往祝山線、眠月線及水山線的起點站。眠月線在 921 地震後中斷至今，只能步行進入，也因此保留了原始又美麗的百年舊線。

越接近神木站，眼前的神木也變得更壯大，最大的香林神木已經 2,300 歲了，能親眼見到真讓人歎為觀止；車站旁高齡 3,000 歲最老的阿里山神木，早已躺在那看著子孫慢慢長大，靜靜的等待我們的到來。準備搭乘回程的小火車時，我們讓這趟旅程的小會計 Annie 負責買票，讓孩子學習對金錢負責以及與人交易的經驗。搭小火車也是安估從早上就期待已久的行程，一直問著火車什麼時候到來？午後的山嵐，讓整個阿里山區變得更夢幻，進站的列車聲，雲霧中的列車燈，有如仙境般的美。為了要目睹列車過彎時美麗的曲線，我們選擇了最後一節車廂，看著火車慢慢的在雲霧中的森林裡穿梭，或許 100 年前的先人，也是跟我們看見一樣的景色吧！

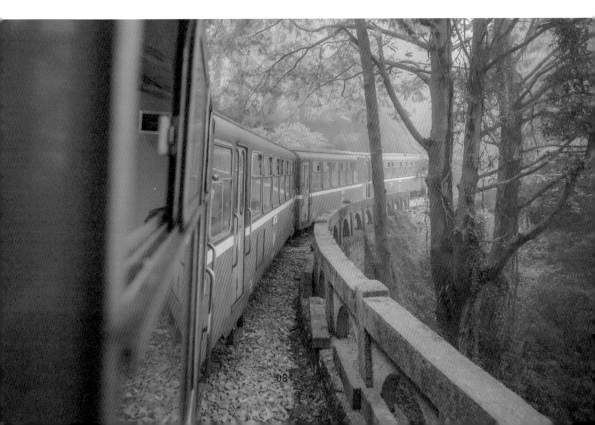

山上最討厭的一隻「貓」──咬人貓

沿途中我們也看到最討人厭的「咬人貓」，咬人貓的葉子上有密密麻麻含微毒的刺，被刺到的地方有如被貓咬到一樣，會微微的陣痛，隨著時間痛感會越來越強烈，而且持續 24 小時以上，這種經驗跟小朋友講再多，還不如讓他們實際體驗更好。

事先告知他們未來會發生的症狀後，我要自己以身作則，先示範給他們看，而且「絕對不能露出害怕的樣子」，小朋友會把大人的反應放大 100 倍，所以表面上「假裝沒事不痛」，但其實內心含淚的把葉子放在手掌直接捏，一邊說著沒感覺，一邊再繼續捏，眼淚都快要噴出來了，Annie 看我沒反應，還很驚訝地說：「你怎麼沒事？」接著我鼓勵 Dylan 也試看看，他緊張地說「不要，我不敢。」但還是用手指頭捏了幾下，然後 Annie 也勇敢的捏了兩下，剛開始 Dylan 還說「沒有怎麼樣啊！」過了幾秒痛感一出現，就瘋狂甩著手說「好痛！」那一晚我們全都痛了一整晚，但這就是體驗，以後他們就知道要小心了。

咬人貓解毒小知識

其實在野外被討厭的咬人貓咬到是有方法可以解毒，至於怎麼解毒呢？就是用尿塗在被咬的地方中和毒性，疼痛就會慢慢的消失。如果不小心跌倒臉被咬呢？那就只好把尿塗在臉上了。除此之外，咬人貓其實也是美味的野菜，將咬人貓跟雞蛋一起煮成蛋花湯，就是一道美味的湯品喔！

深山裡顧路的娃娃車

下山後，受不了園區高額的餐費，我們決定開車前往特富野古道旁的停車場，一方面可享受整夜的寧靜，另一方面則可以盡情地煮想要吃的晚餐。一路順暢的開到特富野，本想說再移個車，結果車子竟然就發不動了，我猜想可能海拔升高空氣過於稀薄，讓引擎點不著。啟動馬達一直空轉……電瓶也跟著沒電……油也只剩下 1/10 桶……這下真的糙大了。

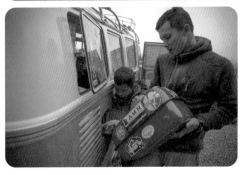

出發前，我們盡量去預想沿途會遇到的狀況，能預防的我們都盡量去準備，還好我們多帶了 20 公升的備用油，也很開心發電機派上了用場，發電機一拉，電就來了，接上電瓶充電器，看著電壓從 12V 慢慢的往上升……心情也慢慢的安頓了下來。但升到了 13 伏特後，電壓就充不上去了，不會是電瓶壞了吧！Oh my god！這下真的死定了，不過煩惱也沒用，繼續讓發電機去充電，先吃飽再說。

煮了一鍋水，安估幫我們丟下一把義大利麵跟醬料包，有模有樣的煮料理，今天他是我們的主廚，幫我們煮了一頓美味的晚餐。晚餐後氣溫驟降，眼前出現一大片的雲痕，月亮高高掛在天上，明早的日出真讓人期待。

救回娃娃車

到奮起湖吃餅
看蒸汽火車

🧢 罷工的娃娃車和苦惱的爸爸

　　清晨被一早來擺攤的小販吵醒，而原本期待的阿里山日出雲海，也讓我們落空了，日出被高高的玉山擋住，比預報時間晚約 40 分鐘，見

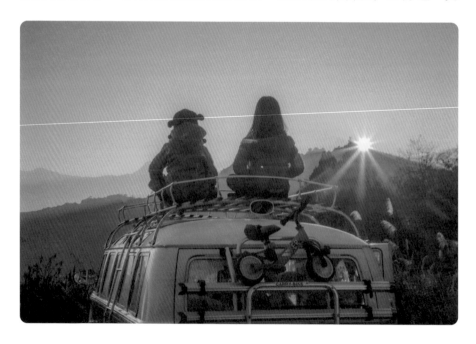

不到太陽剛升起時的夢幻金黃色色溫有點可惜。擔心身材較小的小朋友看不到美景，讓他們爬側梯到車頂架上看，這裡有無比開闊的視野，有如山中別墅陽台的享受。

太陽升起後，所有觀日的遊客馬上消失無蹤，宛如做夢般的回到幾個小時前的寧靜，小朋友開心地繼續在車頂玩耍，我則想盡辦法把車子發動。昨晚睡前把車發不動的消息利用網路傳出去後，好多朋友們都紛紛私訊來關心，也幫我們想了很多可能的原因，真是倍感窩心。

發電機整晚運作，用電瓶充電器跑「維修模式」，加上持續的充電，電壓有上升到 16V，這樣就能讓火星塞打出火花，終於有機會發動了。昨晚因為天暗沒發現，早上一打開引擎室，裡面奇髒無比，沒料到跑過三趟林道後，裡裡外外都是泥沙跟灰塵，這是以前沒經歷過的，看著引擎進氣口的空氣濾網上，黑黑的一層髒東西，或許這也是發不動的元凶之一，高海拔空氣稀薄，加上濾網堵塞吸不到空氣，氣溫低冷電瓶沒電，火星塞無法點火，又猛踩油門讓汽油淹沒了汽缸，整個惡性循環讓車子發不動了。

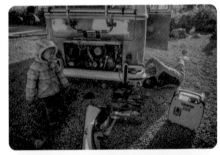

修車讓孩子了解我們是一個 Team

所幸有攜帶最少量的維修工具，平常自我維修也摸透了引擎室的結構，很快的拆下板金，卸下濾網來清洗，拔除火星塞，轉動引擎讓過多的汽油噴出來，調整化油器的油氣混合比，最後再全部擦拭一遍。終於電有了，油也有了，全部再巡一遍，一切都就緒，我請 Dylan 跟 Annie 幫我看著引擎室，我自己去轉動鑰匙，啟動馬達，想辦法吵醒沉睡中的老爺車。第一次

失敗了，我再調整一下，第二次又失敗，再仔細檢查一遍，到了第七次，「轟！」一聲，沉睡中的爺爺終於醒了！Annie 跟 Dylan 興奮地大喊「可以了！可以了！耶！」山谷裡傳來了一陣好大的歡呼聲。

這些過程小朋友都看在眼裡，也間接參與整個修車的過程，在他們的心中肯定會留下些什麼，至少他們了解到遇到問題時，只要不斷的嘗試、調整、尋找問題所在，一定可以順利解決。瘋媽也藉機告訴孩子「我們是一個 Team」，並問孩子說：「修車是 Daddy 一個人的事嗎？」懂事的 Annie 說「不是，因為如果只有 Daddy 一個人修車的話可能會修不好，而且這樣他會太忙，所以我們要去幫他。」手也髒了，身體也髒了，但都無所謂，終於可以繼續我們的旅程了。

修車小常識

現在的車子多強調智慧型功能，不過遇到故障，則需要接上電腦判斷故障碼才能知道真正的問題所在，最容易遇上又最好解決的就是電瓶沒電，尤其車泊時大部分的電力都取自於車上的電瓶，一不小心就很容易用到沒電。最簡單就是到路邊攔車找一台車接電就好了，但以往的經驗就是攔到車，卻沒有人有接電用的急救線，平常可以買一條急救線跟備胎放在一起，以備不時之需。

如果開的是老車，少了智能設備，結構就很簡單，發不動就只有兩個原因，不是沒電就是沒油，沒油打開看看油箱，有時候是油錶顯示有油卻油箱沒油，那油錶就要更換或校正了。沒電就要從電瓶端開始向引擎方向查，可以買一個簡易的三用電錶來完成這個動作，另外再準備基本的板手跟螺絲起子，大部分的問題都可以解決。但還是那句老話，平常的保養勝過於維修，同時多了解自己的車子。

收拾好工具，準備啟
程。今天要走一趟原本不
在計畫中的「奮起湖」行
程，除了有名的奮起湖便
當外，老街有著一間好友
富哥推薦的 70 年老餅店
「德銘餅店」，剛好全家
人也都沒去過，那就順道
安排來走走。

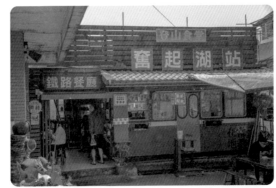

德銘餅店的老闆外
號「公公」，是富哥的高
中同學，公公的爺爺早期
受過日本教育，除了精通
日語，也精通機械維修，
早期受僱幫日本人維修零
式戰機，阿里山林鐵開通

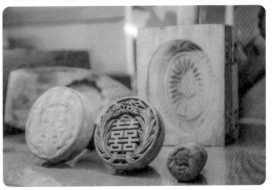

後，中繼站的奮起湖需要能跟日本人溝通以及幫忙維修蒸氣火車的人
才，因此爺爺攜家帶眷搬到了奮起湖。

以前深山裡的奮起湖，每逢結婚囍事，都必須從山下買糕餅上來，
於是爺爺便開始在家裡做餅，並用木炭來烤，平時就拿去月臺叫賣。小
時候在爺爺旁搗蛋的公公，有模有樣的學到了爺爺的好手藝，爺爺傳給
了爸爸後，到了公公這一代沒人接手，當時早已事業有成的公公，決定
放棄一切回來接手家業，為的是「傳承爺爺的味道」。

店裡的餅每個口味都是經典，除了令人懷念的魯肉豆沙餅外，還有

美味的鳳梨酥跟紅豆麻糬餅。在玲瑯滿目的餅前，小朋友們眼睛都亮了起來，雖然我們與公公是第一次見面，但是熱情的公公總是對著小朋友說：「阿伯什麼不多，就是餅最多，想吃什麼就拿去吃！」小朋友聽了都樂歪了，每個口味都不知吃了幾遍。

其中最受歡迎的「炸彈脆餅」，宛如氣球般膨脹的牛舌餅，裡面空心，裹滿了甜而不膩的麥芽糖，吃法也很特別，可以直接吃原味，但老饕的吃法是，先咬破尖端一口後，在裡面灑梅子粉或胡椒鹽，公公則推薦阿里山有名的哇沙比粉，用手蓋住開口處後，上下搖 33 下再用力一口咬下，或用手壓碎後，用手一片一片吃。我加了哇沙比後搖完用力的咬一口，由於不小心加了太多粉，咬下去後味道整個在嘴裡炸開，搞的

自己淚流滿面，Annie 在一旁幸災樂禍的說：「你加太多了齁！」「炸彈」果真名不虛傳，味道真是一絕。也因太酥脆，小朋友吃的炸彈碎片灑滿了地板，公公看著小朋友吃得那麼開心，離開前還準備了一箱讓他們到全省各地去炸。

上車前不忘帶著孩子們去車站旁的舊蒸汽火車機房，看看曾經服役的萊瑪（美國 Lima 公司製）18 號跟 29 號蒸汽火車頭，看到這種老火車頭，沒有小朋友不愛的，Dylan 跟安估開心

得跳了起來，尤其是他的車輪不同於一般的平地火車頭，為了攀爬陡峭的阿里山山區，是用齒輪驅動的，同時也看見為因應陡峭的山路而發展的獨立山螺旋路段，非常值得一看，我也不禁心想，真該另找機會帶小朋友從嘉義坐一趟阿里山火車才對。

導遊報你知

奮起湖的舊名為「畚箕湖」，因此地三面環山，地勢低窪，形似畚箕，地形又如凹地（台語稱湖底）而得名。又台語「畚」和「糞」同音，地名被訛寫為「糞箕湖」。日治時代，因這地名實在不雅，後以台語諧音正式改名為「奮起湖」。

奮起湖原本只是偏僻的山區小聚落，日治時代大正元年（1912），阿里山森林鐵道通車，奮起湖成為森林鐵道沿途最大的中繼站，火車早上八點從嘉義北門出發，到奮起湖已經是中午十一點半，蒸汽火車在奮起湖站需要半小時加煤加水補充燃料，又正逢用餐時間，乘客都利用這時間下車買熱騰騰的便當，也因此便當成為這裡的一大名產。

🎩 到嘉義找黑龍大哥拜碼頭

自從有了這台福斯 T1 的老車，過去每年都會參加全台大會師活動，活動中總是有個跟車無相關的「黑龍蔭油」禮品可拿，一年接著一年，也因此全家都慢慢愛上它那純樸原始醬油的味道。

後來才知道這是嘉義醬油大廠「黑龍」每年贊助的，去年底的大會師剛好跟黑龍老闆（我們尊稱為學長）當了鄰居，也因為不怕生又愛吃的安估跑到學長的地盤從早吃到晚，讓我們彼此更加熟識。這次從阿里山下來剛好會經過嘉義，想說過來跟學長打聲招呼，學長很熱心地問：「嘉義要住哪？」我也開玩笑的說：「你家門口！」學長大方地說：「那就來住我們老家！」真是太棒了。

黑龍的大本營位於風光明媚的民雄上，有著美麗的鄉間道路及優雅的環境，到公司時，學長早已迫不及待的騎著三輪車等我們，一路跟著

他的後面開往老家，抵達時讓所有人都嗨翻天。原本想像中的鄉下老家
應該就像三合院那種老房子，讓我們吃驚的是，大門一開，裡頭卻是美
國富豪般的大房子，門前有個大坑洞，學長說晚上在這營火晚會。

　　離開台中老家後已六天沒洗澡，下車後先去好好梳洗一番，衣服沒
脫不知道，原來我們那麼的臭，這讓我想起以前去爬高山縱走時，下山
走在路上，旁邊的路人總是自動閃開的景象，脫下來的襪子丟出去還會
站起來，小朋友都笑翻了。在這天天都能洗澡的日常中，來個「好幾天
不洗澡」，也是這趟旅程想給小孩子去體驗的項目之一，這樣未來就能
跟他們一起去高山縱走，更深入的去體驗台灣山岳之美了。

　　晚餐在學長家吃涂媽媽的一手好菜，我不客氣的吃了四碗飯，這是
此行最豐盛的一餐。餐後走到門前，學長早已升起了營火，小朋友開心
的在旁玩耍，久違的見面加上此趟旅行的分享，讓我們聊到很晚。真是
個美好又富有人情味的一天。

走入台灣醬油工廠
泡入寶來七坑溫泉

🎩 日曬 120 天，傳承 70 年的味道

　　飯後學長帶我們走一趟工廠，為我們全家來一趟私人導覽。從小到大，最愛的調味料就是醬油，卻不太知道它的製作過程，一踏進工廠內，醬油的香味直撲而來，光這個味道，我可以單配著吃兩碗飯都沒問題。

　　經學長解說才知道，原來黃豆釀製的稱為醬油，黑豆釀製的稱為蔭油，早期的台灣家家戶戶都會用黑豆釀製蔭油，也有一些人會到外面跟蔭油工廠買，學長家的醬油，早期是祖母在家釀製的，只是那甘甜的味道受到大家的喜愛，鄰居都跑來跟她買，後來祖父開始用單車載著蔭油沿街叫賣，有需要蔭油的人家便會把空瓶子拿出來，透過塑膠管裝填，至於帳款呢，都先記著，等人家家裡稻米收成賣了錢再來結清，這是早期農業社會時代存在的一種默契。

　　進入工廠內，學長帶著我們去看發酵中的黑豆，小朋友興奮的說：「有煙！」學長撥著發酵中的黑豆說：「這個煙就是我們的菌，然後這個菌是短毛的，所以摸起來很鬆散……」將國產嚴選黑豆泡水蒸煮，讓黑豆與麴菌結合發酵，冷卻後倒入先前培養好的醬油菌，充分混合攪拌

後，鋪平讓麴菌能平均的繁殖生長。接
下來也是最關鍵的步驟「發酵」，只要
這個步驟做得好，釀造好的原味就甘醇
無比了，反之，發酵過頭則變成日本人
最愛的納豆，只可惜台灣沒這個市場。

　　發酵中的黑豆摸起來溫溫熱熱又散
發迷人的味道，第三天要重新翻動讓它
充分接觸到空氣，直到黃金第七天，下
豆洗去影響味道的麴豆表面菌絲，然後
悶麴，再度活化酵素。當溫度計指針指
向 50 度時，代表最佳的釀造時機到來
了。

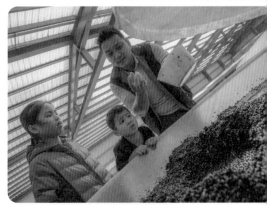

　　悶麴後的黑豆倒入注滿鹽水的釀造
缸後，用鹽封住來隔絕空氣，接下來就
交給老天爺。學長找了一缸剛曝晒 120
天後的釀造缸，開來給我們品嚐味道，
蓋子一打開，小朋友都忍不住說「哇塞！
好香喔！」學長也讓我們沾一點剛釀好
的醬油品嚐看看，我忍不住大讚「天啊，
無調味就這麼的甘甜」，這是最新鮮的
一滴，最後壓榨出一番搾的清油出來，
後續如果加上糯米漿調煮，就是我們熟
悉的蔭油膏，而黑豆發酵後的產物就是
蔭豉。後來學長也跟我們透露，好市多
的烤雞用的就是他們家的蔭油，難怪我
們家好喜歡那味道。

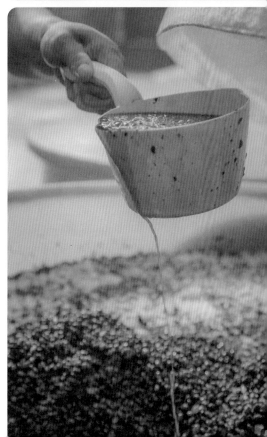

之後轉到了另一廠房看全自動的生
產線，排排站好的空瓶子，從清洗、填
充、封蓋、品管到封裝，小朋友眼睛一
路追到底，保證看一整天都不會累。離
別前我不要臉的向學長要「一罐」旅途
中可用的蔭油，他卻抱了整箱給我們，
「這應該夠你用，每種口味都各一罐」，
我們就這樣帶著 18 瓶黑龍繞了台灣一
圈。

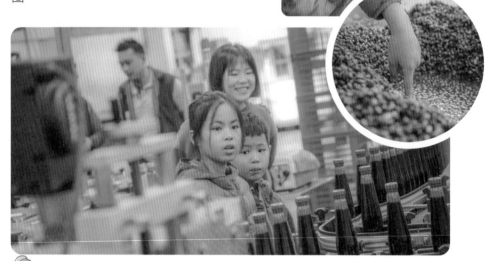

導遊報你知

市面上的醬油一般分為醬油跟蔭油，原來醬油跟蔭油都是一樣的東西，只是原
料不同，醬油用的是黃豆，蔭油則是黑豆，早年的台灣只有生
產黑豆，釀製出來的稱為蔭油，到日治時代才開始進口黃豆，
所以比起醬油，蔭油更接近早期台灣的古早味。

相隔 19 年的友誼

　　今天的行程是繼續南下到高雄寶來去泡七坑野溪溫泉，這是原本計畫下山後要來洗澡的地方，也是我非常期待的行程之一，重點不在於泡湯，而是要在這裡見一位許久未見的好友 ——雨禎。

　　往寶來的路上不打算開高速公路，而是行駛從未走過的鄉間道路，放慢速度悠哉悠哉地開，發現台灣其實真的很美，中途也到甲仙品嚐道地的芋頭料理。和雨禎相約在進山前的最後一個加油站，他早已在那等我，自從 2002 年一起到帕米爾高原攀爬 7,000 米的高峰後，他就搬回南部，再也沒機會相遇在一起了，熟悉的背影，熟悉的聲音，迷人的笑容，依然都沒變，唯一改變的就是我們都各自有心愛的家人跟可愛的小朋友作伴。

　　雨禎是曾經跟我一起冒險犯難、結繩隊、將我的生命交給他，如同家人般的好友。雨禎體貼的特地從老家帶名產羊肉爐過來給我們。

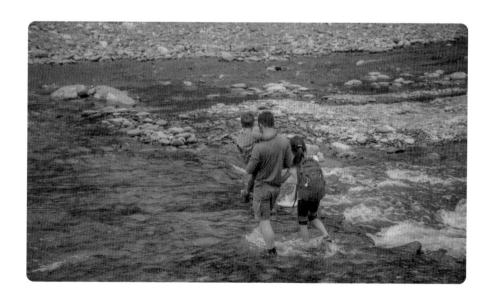

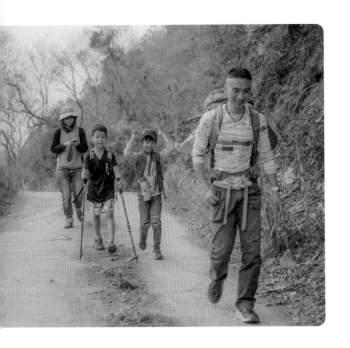

通往七坑溫泉的路，比小錦屏的更硬斗，山路崎嶇不平又狹窄，連開現代四傳當前導車的雨禎都顯得很吃力，我們更不用說，開郡大林道時的恐懼又再度上演。硬著頭皮開到了中段的叉路口，決定將車停路旁，步行進入。接下來的路更難行，我們的老車絕對不行，後來也證實這是對的選擇，如果繼續開進去，沒有迴轉的空間，會進退兩難。

車泊小常識

台灣一年四季都能車泊，尤其秋季氣候最宜人，天氣穩定又涼爽，再來是春季，最後是夏季跟冬季。因為冬季寒冷，夏季炎熱難受，如果要睡在車上，除非引擎開一整晚有冷暖氣吹外，實在是很難有好的睡眠，而且出遊的天數一多，除了傷引擎外，車子的排氣聲跟味道也會影響到其他車友，尤其附近有他人在時，這一點要特別注意。為了避免這些問題，可多加裝幾顆電瓶加強車上電力系統，再裝上駐車冷氣跟暖氣，即可解決所有問題。不過出發前就得額外在花上一大筆錢改裝，除非玩了多年的車泊，也真的很喜歡外，初期可用低成本的方式來嘗試，並依季節特性到不同地方車泊，如夏季就往高山，冬季則往平地跑，冷就多準備幾件保暖衣物即可。

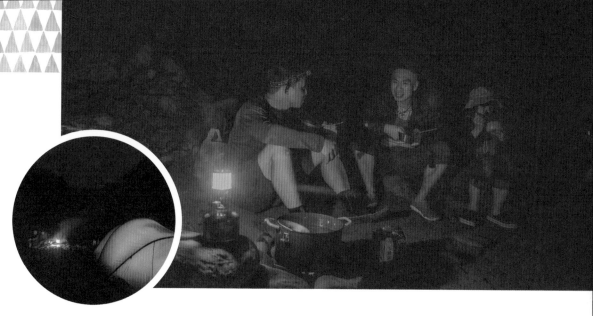

 深山裡的一鍋羊肉湯

　　叉路口後的山路不難走，風景也很優美，跟雨禎走在一起，好像又回到年輕時一起爬高山的情境，沿路跟他一直聊天，好像要把這19年的話都講完，小朋友們也互相結交了新朋友，沿路撿枯葉、果子、樹枝，就玩到不可開交。原本預估兩小時的路程，我們邊走邊玩花了三小時多才到溪底的野溪溫泉，問小朋友會不會累，大家竟然說「不會！」，趁小朋友們去泡腳的時間，快速的生營火，同時煮了熱騰騰的一鍋羊肉爐。

　　第一次吃道地的羊肉爐，這種美味無法用言語表達，深山裡的一鍋湯，寧靜的山區，滿天的星空，瀰漫在空氣中的柴香，一切都好完美。唯一美中不足的是雨禎隔天要為新人開禮車，無法跟我們一起過夜，要不是為了陪我們走進來，他們可以直接開車進來，整個山區又冷又暗，想到他們還得帶著小孩走夜路回停車處，都覺得很不好意思。

　　快樂的時間總是過得特別快，也到了離別的時刻，百般的不捨，也希望下次見面不要再19年後了，看見他們三盞小小的燈光漸漸地遠離，最後消失在黑夜裡。累壞的小朋友們一進帳棚馬上就睡著了，我則到帳外陪瘋媽玩火，喝茶。等她去睡後，再去好好的泡湯，躺在溫泉裡望著星空，真是一大享受，也幸運的看見兩顆火流星，真是難忘的一天。

寶來 七坑溫泉→ 恆春

享受完黎明溫泉
走 185 縣道
往台灣最南端

🎩 不要臉的 Dylan！機會是留給會主動開口的人

　　鬧鐘設好五點，趁天還沒亮前來享受無人的湯池，最愛這黎明時刻泡湯，獨享個人湯池後，把小朋友們跟瘋媽一起挖起來，我問：「要不要去泡湯？」睡夢中的小朋友們馬上回答「我要！我要！我要！」享受這舒服的清晨湯池後，Dylan 跑來小聲的跟我說：「好舒服喔，不想離開這個池子了。」

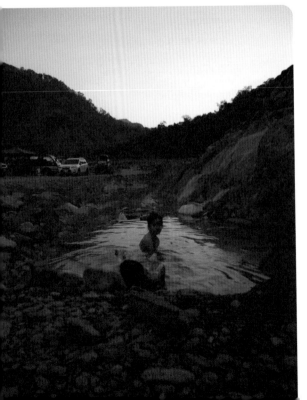

　　昨天下坡走 3 小時才到這裡，今天回程一路上坡估計要走 4 個小時的山路才能回到停車處的叉路口！正逢週末，一早就有車開始陸陸續續開進來了，不早點出去的話，稍晚開車出去，在狹窄的山路會車也很辛苦。

當我們都還在吃早餐時，Dylan 開心的跑來跟大家說：「等等阿伯要載我們出去！」我心想怎麼可能？沒多久一台巨大的貨卡停在我們帳棚旁，真的下來了一位大哥，說：「慢慢來，東西收完了跟我說，我再載你們出去。」真假？！

仔細看這台車才剛開進來而已，不是昨晚跟我們住在這邊的人，心想才剛進來又要載我們出去，然後再開進來，怎麼有這麼好康的事！跟大哥聊了一下才知道，原來 Dylan 看到剛開進來的車子後，厚臉皮的跑去攔車說：「我弟弟昨天進來走得很辛苦，可以載我們出去嗎？」當然要加上他那天真無邪的眼神，有誰能拒絕他呢？

 人要懂得爭取機會，被拒絕也沒有損失

Dylan 以前臉皮很薄也很膽小，但現在非常的厚臉皮，以前我們常常找機會讓小朋友去面對大人、去問事情，都跟他們說「有講有機會，沒講連機會都沒有。」「如果人家答應就當作賺到，被拒絕了也沒失去什麼。」一次接著一次，慢慢的練起他們的膽量，這次終於開花了。

「機會是自己去爭取的，不會天上掉下來」，這個理念在這次的旅程中，我也親身實踐，我自己厚臉皮的寫好計畫書，找了好多廠商要贊助，也獲得各家大廠牌的捧場。機會在自己手中，要懂得去嘗試。

趕緊吃完早餐，收拾東西準備上行李，別讓好心的大哥等太久。大哥人非常的熱心也很客氣，他很喜歡來七坑，也因此這條山路就如他家後院，閉著眼睛都會開，這種地方開著四傳的貨卡真過癮，過溪越野、走沒有路的地方也難不倒

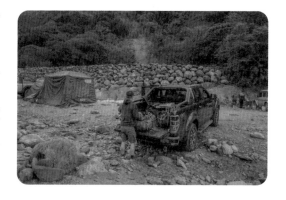

他，還在山路飆了一段給我們體驗，後座的小朋友都嗨翻天了。昨天走 3 小時的山路，回程坐車不到 20 分鐘就到了。離別前互相交換了一下聯絡資訊，希望這個緣分能繼續保持下去，這次邂逅也為旅程添加更多的故事和色彩。

導遊報你知

七坑溫泉

冬季枯水期限定的七坑溫泉位於高雄桃源區，因位於寶來溪匯入的第七條支流上，當地居民以閩南語稱「七溪」，因此造就了諧音「七坑」溫泉的名稱，溫泉為中性碳酸氫鈉泉，水溫約為 60℃，由於湯質良好，儘管交通不便，每天還是吸引許多行家來此泡湯。以這裡為出發點，往下游走有石洞溫泉跟五坑半溫泉，往上游則還有十坑及十三坑溫泉，有機會也可以造訪看看。

車泊小常識

多天數的車泊出遊，不見得每天都有野溪溫泉能泡，喜歡泡湯的朋友也可以尋找台灣各地的免費的公共澡堂或付費的溫泉區，搭配附近的景點來玩，非溫泉區又需要沖澡的話，可以上「車床天地」網站，全省各地都有配合的名宿或飯店，能以 50 到 100 元不等的費用來沖澡，不妨也可以考慮看看。

🎩 前往國境之南 ── 恆春

　　整頓好行李，準備駕離山區，今天行程不趕，一樣循著沒開過的 185 縣道，又稱為沿山公路慢慢南下到墾丁。沿途經過美麗的山景、舒服的綠園道，到了車城後，轉為療癒的海景，陽光有如春天般的舒服，開啟前窗，吹吹海風，聽聽氣冷引擎的聲音，真是無比的享受。當一陣又一陣的風從山上吹來，我們就知道快要到落山風的故鄉 ──恆春了。

　　接下來的五天，我們將落腳在我弟弟阿彥位於恆春的民宿「HIKO House」，除了好好享受難得的南國風情外，也跟家人相約在此地一同提前過年，計畫帶小朋友們每天去泡溫泉跟衝浪，但在那之前，有此趟旅程中很重要的任務要完成，那就是要準備隔天週日恆春夜市的義賣活動。

　　當初規劃旅程時，想給小朋友有個做買賣生意的體驗，也想自己做點東西在旅程當中販售，作為這趟旅程的旅費，後來想到同樣的性質，卻有更大意義的「義賣」活動，所有計劃就朝這方向規劃。

　　瘋媽這一年來非常熱衷於烘焙，家裡每逢佳節的甜點、蛋糕都出自於她手，我們都愛吃到不行，常常做來要送給人家的，都還沒送出就被吃完。這次計劃在夜市義賣

餅乾跟蛋糕，原本規劃在恆春備料
後再烘烤，但礙於沒有足夠的器材
跟需要大量的備料，決定先在家裡
備料後，再宅配寄下來。

　　這趟旅程的前四天我帶著小孩
先行出發，還要上班的瘋媽，晚上
留在家裡備料。這次準備了：巧克
力磅蛋糕、蔓越梅磅蛋糕、巧克力
杏仁餅乾、燕麥葡萄乾餅乾共四種
甜點，難度高又能放的磅蛋糕在家
裡先烤好，餅乾則弄好餡後冷凍，
到恆春再來烤。

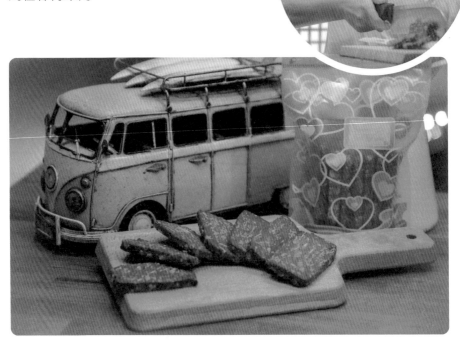

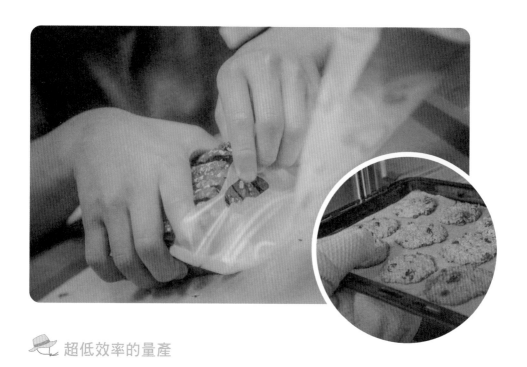

🎩 超低效率的量產

　　當我還在搬行李時，瘋媽早已預熱好烤箱，準備來烘烤第一批的餅乾。阿彥家的烤箱是家庭用的小烤箱，功率及大小都不如家裡的商業用，我們先烤一批來看看，再來調最佳的溫度跟烘焙時間。烤餅乾一次要 12 分鐘，一次約一包的量，何況還有兩種要烤，磅蛋糕要切也要包裝，大概搞一整夜都弄不完。

　　過沒多久，我爸爸媽媽也從台中趕來加入我們的行列，利用烤餅乾的空檔，切磅蛋糕並各別包裝，同時切餅乾餡準備下次的烘焙，出爐後放涼再各別包裝，一直重複著這些流程。切蛋糕跟包裝時都要特別的小心，弄壞了就是少賣出一份，小朋友都很認真的在幫忙。晚餐吃完後，還得將成品擺盤拍照，並在網路上 PO 文廣為宣傳，前一天才這樣匆促宣傳，真不知道能有多少人看得到。小朋友睡著後，我們夫妻兩個繼續烤到了晚上 10 點，也該休息了，剩下的明天再繼續。

金錢得來不易
恆春夜市擺攤義賣

🎩 擺攤義賣前置作業學問多

　　今天是個大日子，我們要到夜市擺攤做公益義賣，這是我人生第一次擺攤，瘋媽一早就開始預熱好烤箱，馬不停蹄的繼續烤餅乾。早餐當然就是牛奶配烤焦的餅乾跟切壞的蛋糕，樣貌好的都留到晚上去義賣。除了烘焙外，還有很多前置作業要做，要製作海報，還要寫 Menu，還要去場勘。

　　恆春夜市是當地人最期待的假日活動，相較於墾丁夜市都是觀光客，恆春夜市反而當地人居多，東西物美價廉，美食也很多，而且沒有固定的攤位，先到的先擺攤，意味著如果要好的位置必須很早就來佔位了。當然，我們不能妨礙到夜市老前輩們做生意，不想占用搖滾區，但又得找個醒目的地方，真是傷透了腦筋，而且擺攤的地方必須要沒有車停在那邊才可以。

後來找了好久 最後找了一個沒人敢停車的地方，那就是醫院急診室入口，這裡果真沒人敢停。中午我們就將車開往恆春基督教醫院的急診室前，以不影響出入為原則，調整了一下合適的位置，也禮貌性的跟院方還有保全伯伯知會一聲，這個地方剛好位於夜市的入口，所有來逛夜市的人都一定會經過，但旁邊就是醫院的入口，又不會有人擺攤擋著視線，也沒搖滾區的雜亂，非常的合適。

位子搞定了，趕緊到文具行買海報，要找耐得住落山風威力的紙張，買了兩張回去，分別寫上義賣項目跟我們在環島、做公益義賣等內容，餅乾也陸陸續續烤好了，去台北上課趕回來的阿彥也跟我們會合了。三點多開始陸陸續續將東西從家裡搬到攤位上，還好阿彥的民宿離夜市很近，走路就可以到，這讓我們輕鬆了很多，不夠的東西也可以隨時回去拿。

 用力地喊吧！夜市叫賣初體驗

　　下午四點多，當地的攤販也開始慢慢的出來擺攤，大家都很好奇我們這個新的攤位，還在布置就已經有人陸陸續續來找我們，遠到特地從台南來找我們的迷你奧斯汀車友，從高雄偷偷跑來探班給我們驚喜的五姊，看到我們獨特的車子跑來跟我們聊天的情侶，還沒開始販售就已經有人來捧場了。

　　隨著天色漸漸地轉暗，人潮也陸陸續續湧入了，這是恆春當地人每個禮拜最期待的夜晚。我們也正式開始義賣，這次公益義賣，希望能讓小朋友們有個買賣及叫賣的體驗，我們大人盡量不參與太多，讓他們去喊，讓他們去跟客人應對，拿錢找錢都交給他們，並且要注意該有的禮貌跟禮節。

　　起初 Dylan 跟 Annie 都非常的害羞，也沒什麼自信，聲音都小小的，這樣誰會聽得到！誰會來跟我們買？至少要想盡辦法讓路過的人停下來多看你一眼，這樣才有更進一步來找我們買餅乾的機會。坦白說我也沒什麼經驗，不過我有一身帶團時學到的不要臉功夫，小朋友或許不知道怎麼做才好，那就我們先做給他們看。

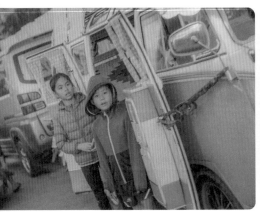

　　「大家來買好吃的餅乾！」現場沒什麼反應，改一下內容「我們在義賣好吃的餅乾！」也不對，再改一下「大家好，我們在環島 30 天，今天來義賣我們自己做的餅乾，所得要捐贈給家扶，歡迎大家來捧場。」終於有人來了，那就用這一句！小朋友也知道怎麼講了，接下來也跟他們說「有講有機會，沒講沒機會。」「來比賽誰喊最大聲，誰先帶客人回來買」小朋友們都豁出去了，個個比大聲。我比較奸詐，拿著牌子跑去路中間邊喊邊擋路，果然奏效了，一個停下來買了，兩個停下來買了，人就是這樣，當沒有人買的時候，都不會有人來買，當看到有很多人在買，就會跑過來湊熱鬧，人氣很重要，一下子來了很多人，小朋友們忙得不可開交，Dylan 像個小老闆，跟往來的客人說「一包 100 元，你要買什麼口味？要幾包？」Annie 也在一旁詢問客人「要不要袋子？」兩姊弟謹慎的收取客人的現金，計算著應該找多少錢，一點都不馬虎，最後記得雙手拿東西給客人，每個環節都很仔細。安估則像個吉祥物，在一旁跟往來的姊姊們搭訕，逗得大家都很開心。

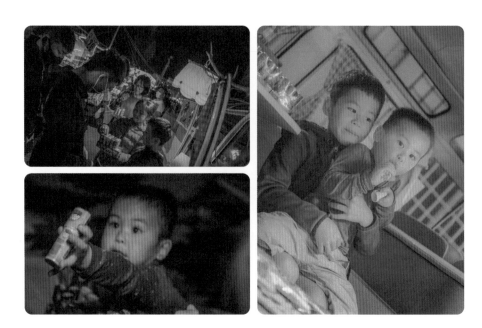

快來買全世界最好吃的餅乾！安估萌力大爆發

　　突然間這些人離開了，又是個空蕩蕩的攤位，又招不到人了，走過去的人可能肚子餓了，看一眼就繼續往前走，但也無所謂，等吃飽後回程再來買就好了。我給最小的安估拿著一包餅乾，站在路中間讓他喊，結果愛吃鬼的他，不但沒叫，自己打開就吃了起來，我只好跟他商量：「給你吃沒關係，但你要大聲跟大家講有多好吃。」他那小小的身體站在人群中大聲的喊：「這是我媽媽辛苦做的全世界最好吃的餅乾！等一下來就沒了喔！」居然真的有人停下腳步跑來跟我們買，看著小朋友們在那拚命地喊，人潮又慢慢的聚集了。

　　夜市真是個有趣的地方，什麼樣的人都有，以為這種甜點類女生比較愛，結果反而男生來買的比較多，以為那種不會吃這些東西的、全身都刺青的青少年，也很客氣地跑來跟我們捧場，人真不可貌相，很開心他們有顆溫暖的心。

🎩 順利完售！散播糖果散播愛

　　本來以為會賣不出去的餅乾跟蛋糕，不到兩小時就賣光了，但也希望能與更多的人結緣，我們繼續跟大家分享一路從家裡帶來的口紅糖，這是好友小江公司專做外銷國外用，台灣買不到。「大家好！我們在環島義賣，今天東西都賣完了，但有免費的糖果要跟大家分享，按讚來追蹤我們旅程就有囉！」小朋友繼續拚命的喊著，但很多人都知道天下沒有白吃的午餐，怎麼有這麼好康的事？真的就是這麼好康啊！但就是沒人停下來，或許糖果對大人沒什麼吸引力，不如來專攻有帶小朋友的媽媽們跟小朋友看看。這招證實有效，小朋友聽到有糖果眼睛像燈泡一樣亮了，我跟媽媽們說：「拿一支給孩子，等等逛夜市都不會吵～」真是個好藉口。

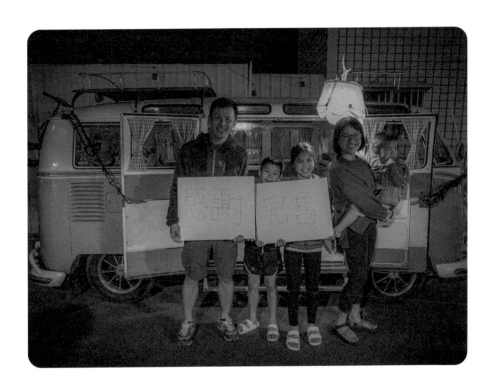

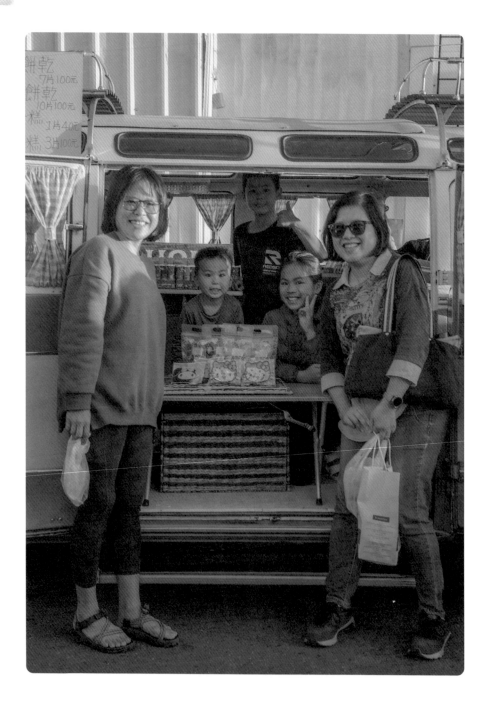

後來又來了好多好多的人，我們大概發出去 200 支左右的口紅糖，有些人除了停下腳步外，也好奇我們在做什麼，跟他們說明我們在環島，給小朋友體驗不方便的生活，體驗賺錢的辛勞，也分享自己手作餅乾來賣的所得，要全部捐給慈善機構。雖然我們的餅乾都賣完了，還是有些人很感動的捐了好多錢給我們，這舉動真的讓我們倍感窩心，人間真的有愛存在。

到恆春後，為了這次義賣忙得不可開交，結束後卻有種說不出的成就感，謝謝一路上幫忙促成這次義賣的好友們，謝謝今天停下腳步來捧場的所有人，除了感謝，還是感謝。

導遊報你知

恆春夜市

週末來墾丁，別只去逛墾丁大街夜市，週日不妨留晚一點，來去恆春夜市體驗一下濃濃的人情味。「恆春夜市」的歷史長達四十多年，範圍從恆春鎮的恆西街延伸到福德街上，恆春人稱為「商展」，最開始是由恆春基督教醫院對面廢棄空地所舉辦的週日商展，因為週日限定，也因此成為許多在地人每週最期待的日子，這裡就像是恆春人的廚房，每到週日大家就會不想煮飯，直接來這裡覓食，吃喝玩樂通通有，而且還有販售生活用品、麵包、遊戲攤位，在這裡可以看見早期台灣鄉下夜市般的景色，而且餐點平價又實在，不傷荷包也能吃得開心又飽足，回程也可避免塞車，非常值得大家留下來走一趟。

捐出義賣所得

到龍盤大草原「撒野」

 孩子，要懂的惜福，更要分享愛

　　這幾天為了準備夜市義賣真的累癱了，今天除了全家出門將昨天義賣所得捐出去給慈善機構外，並無特地安排活動。當初在眾多的慈善機構中，希望能回饋給當地有需要的人，我們選擇了屏東家扶基金會，也可能是上天的安排，恆春的分會也剛好位於阿彥家的民宿不遠處，走路 5 分鐘即可到達。

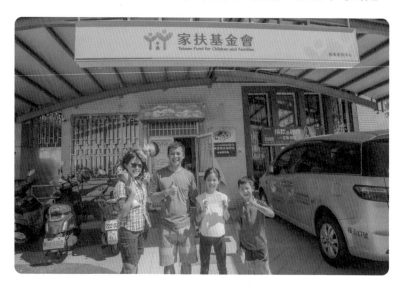

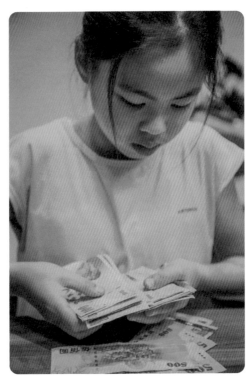

　　早餐悠哉的吃完媽媽準備的元氣早餐後，全家一起散步到家扶中心。今天的心情跟天氣一樣好，溫暖的墾丁，療癒的陽光，舒服的海風，走起路來真是舒服極了。出門前 Dylan 疑惑地跑來問我們，「為什麼要把昨天努力賺取的錢拿去捐給人家，為什麼不拿來當這趟旅程的旅費？」

　　瘋媽給了他們一個很棒的解釋，她說：「這趟旅遊，你們有爸爸跟媽媽可以陪你們，甚至還能陪你們這樣出來環台這麼多天，你們要好好惜福。你看看身邊有多少同學的爸爸媽媽都要去上班，他們下課只能待在安親班度過，甚至還有很多小朋友，家裡環境沒有那麼好，都沒辦法像我們這樣出來玩，雖然我們的金額不多，但希望能捐贈一些錢，讓這些小朋友們都能有機會獲得跟我們一樣的快樂，或有機會可以跟我們一樣出去玩，那不是更好嗎？」瘋媽講的真棒，在旁邊的我都聽得起了雞皮疙瘩，讓我們感到做這件事好榮耀。

懂的付出的人收穫最多

到了屏東家扶，Annie 伸手按了門鈴，三位掛著笑臉的家扶志工出來迎接我們，跟他們說明了來龍去脈後，他們非常佩服小朋友們昨晚的熱心與付出，也很開心的跟小朋友分享在這個社會上，許多需要家扶幫助的小朋友們所面對的處境，讓他們更懂得珍惜現在所擁有的一切。我們也帶了特地留下來的兩大盒 Pushpop 口紅糖，讓他們能跟家扶的小朋友們去分享。

這是我們全家第一次捐錢的寶貴經驗，把昨日在義賣上所有朋友們的愛心轉交出去。走在回家的路上，心情真的是無比開心，雖然忙得不可開交，也沒有收入，實際上就是白忙一場，每個人卻都是笑嘻嘻，就如前幾天在日月潭遇到的消防隊好友阿軒說的，「做公益往往獲得最多的就是自己，施比受更有福。」從小朋友的臉上可以看出，他們自己知道做了一件很了不起的事情，也更懂得珍惜自己所擁有的生活，我們獲得的遠超過於捐出去的東西了。

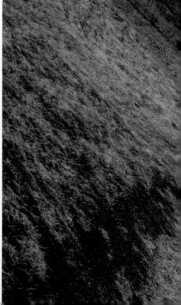

 兜風到海邊撒野去

　　回到家裡，終於放下心中的一顆大石頭，該是時候好好享受美麗的南國風情了。今天的天氣格外舒服，也難得沒有落山風，我提議開我們的娃娃車，全家一起去兜風。

　　準備了野餐墊跟茶點，帶家人到海邊去放風。今天沒有特定的目的地，墾丁的南端有幾個很漂亮的草原地，我特別關掉了手機，讓車跟著心情去跑，有喜歡的地方就停下來，我好喜歡這樣的旅遊方式。

　　車子沿著美麗的南台灣海岸線，一路慢慢的向南開，這種地方開著老車特別有感覺，我們打開了車上多達 16 個窗戶跟車頂的大天窗，用全身來享受這段旅程。老車裡什麼都沒有，沒有酷炫的音響，卻有美妙的氣冷引擎聲；沒有舒適的空調，打開窗戶就有舒服的海風；沒有遮陽的隔熱紙，卻更能讓你感覺到太陽的溫暖，什麼都沒有，卻感覺更真實。

　　經過南灣，經過鵝鑾鼻，最後來到最美的龍盤大草原，這是全台灣的公路裡面我最喜歡的一個地方，沒有電線桿，一望無際的海岸線跟綿延不斷的大草原，彷彿置身於國外，再次的深深體會到我們的台灣好美麗，美麗的福爾摩沙。

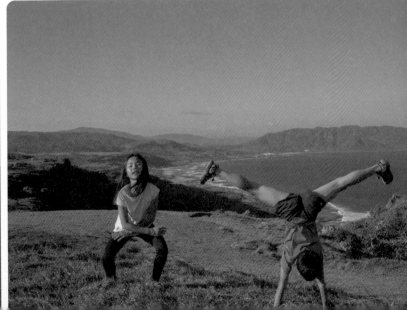

停下車，到大草原隨性的走一走，途中我問 Annie，「這趟旅程好玩嗎？」Annie 說「好玩。」我問「哪裡好玩？」Annie 想也沒想的說「就是好玩！」Dylan 也興奮的跑來跟我說，在遠方的草原上看到了野生的梅花鹿，看牠在這樣的環境裡悠哉悠哉的吃草，也挺令人羨慕的。飛了一段空拍機，從不同的角度來看看這世界，原來鳥的視野看台灣是這麼的美。在峭壁邊的大草原上，大家坐下來邊晒太陽邊野餐，喝著紅茶，看著小朋友們不怕髒的隨意躺在草原上，開心地打滾，多幸福的畫面啊！回程順便到海邊看了一下浪況，明天該帶小孩下水來好好衝浪了。

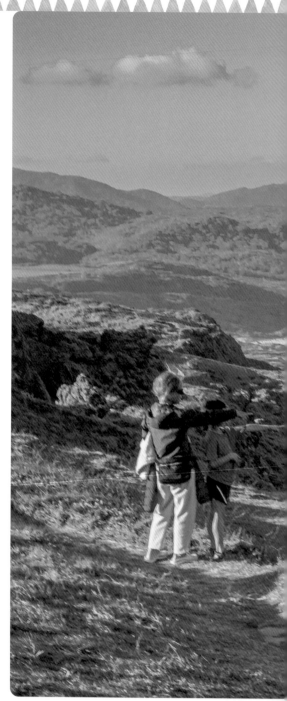

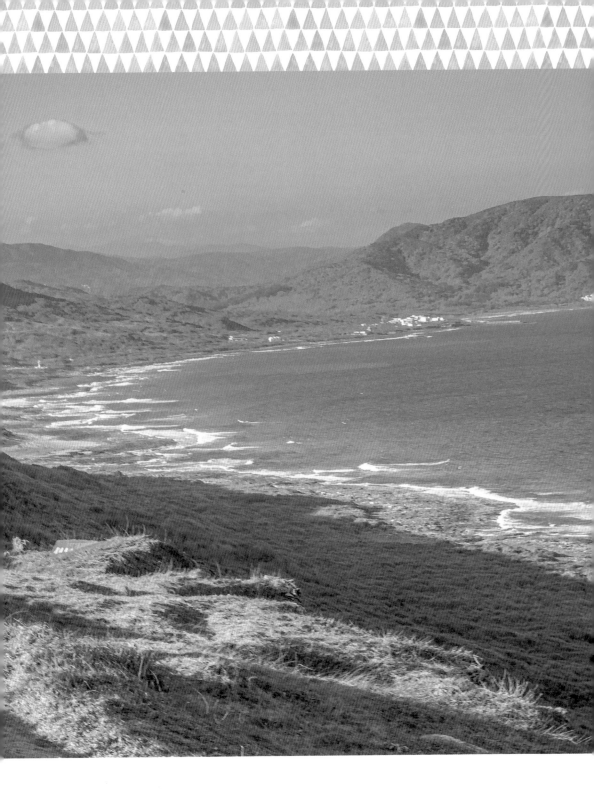

與孩子在
南灣的多日衝浪

🎩 我愛山、你愛海，兄弟結伴一起上山下海

今天要下水，今天要下水，今天一定要下水！到了墾丁怎麼能不玩水呢？前一晚阿彥就把衝浪板拿出來，教 Dylan 幫衝浪板打蠟，Dylan 拿著蠟塊仔細的塗抹衝浪板，我問他：「打蠟會不會很難？」他說「不難，可是好累喔！」今天一起床，小朋友們就好期待的問：「什麼時候去海邊？」窗外的天氣非常的宜人，藍藍的天，白白的雲，南台灣的天氣就是這麼的棒，讓人暫時忘記現在是冬天。不過，海水依然很冰，但也澆不息我們下水的熱情。

從小我的父母在日本從商非常的忙碌，但會讓我們兄弟去嘗試很多社團活動，回台定居後，也一直支持我們嘗試各種戶外活動，最後我愛上了台灣的山林，阿彥則愛上了海洋，形成兩類截然不同的興趣，我帶他爬山，他教我下水，就這樣上山下海二十年了。

阿彥也因為愛衝浪，在恆春

買了一間房子，同時經營民宿「HIKO House」，每年固定都會找全家一起去度假。去年的夏天，我跟阿彥一起帶小朋友去體驗衝浪，從此讓小朋友也愛上了海。這麼小年紀學衝浪的真的不多，即便有的話，也大都是住在海邊的當地小朋友，來到這裡學衝浪的也都是大人為多，或許是爸媽覺得不適合，或許是覺得太危險，不管如何就是很少看到小孩在衝浪。

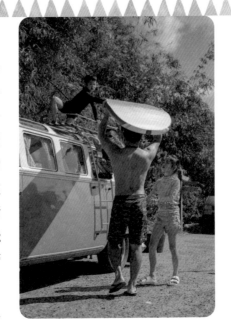

衝浪很危險？小孩其實也可以衝浪

其實衝浪很安全，有個巨無霸的浮板綁在腳上，萬一掉下海裡，只要憋氣沿著腳繩就可以找到板子了，所以有些人本身是旱鴨子，但衝浪卻很厲害。一般印象中，衝浪就是要浪很大，但其實並不一定，浪小也沒關係，但要有力，也要夠長，這樣才能在浪上面衝比較久。有些人會覺得衝浪的地方都很深，踩不到底，對！為了追尋好的浪，大家會往外海等，所以這是必然的，但小朋友其實離岸邊二三十公尺的地方就可以玩得很開心了，深度也不深，大約一個大人的深度，相對也安全一點。

通常衝浪的海象容易受季風的影響，夏天是西南氣流，冬天則是東北季風，所以為了避免受影響，我們通常會到反方向的地理位置找適合下水的地方，因此夏天在台灣的東海岸，冬天則在西海岸居多。

去年夏天第一次帶小孩去體驗，我們選擇了恆春半島東側，無人又安全的風吹砂下面的沙灘，這次冬天則選擇了西側的南灣。衝浪其實不難，兩個重點而已，「如何追浪」跟「如何站起來」。

　　追浪也是個學問，一道一道來的浪中，要知道哪個適合哪個不適合，就算知道哪個適合的，也要跟得上浪的速度，不然划水太慢，就被浪超車了。而且衝浪有個大家都默認的禮節「第一個站起來的人，那道浪就是他的」，除非那道浪結束了，不然不能中途加入搶浪，這也是為什麼高手要到外海去找浪的原因，外面比較有機會搶到好浪。

衝浪小常識

海象、海流、潮汐、風向、這些都是下水前需要先觀察。「海象」讓我們知道可不可以下水，「海流」讓我們知道海流的方向，當浪從正面打上來，水會從旁邊再度的回到大海，稱之為「離岸流」，我們要看的就是這個海水的流向，划水到外海，避免跟一道道正面而來的浪硬碰硬，順著流回去的離岸流一起出去就輕鬆多了，有時候這個技能也能在海上救你一命，同時也要學會看「暗流」，才不會不知不覺被浪帶走。「潮汐」讓我們知道接下來海象的趨勢，「風向」則方便我們判斷浪型跟暗流的方向。

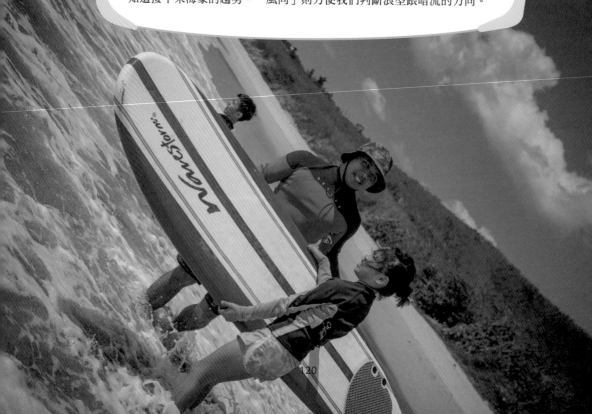

小小衝浪手先學會自己站起來

　　小朋友在岸邊的小浪就可以玩的很開心了，通常他們自己划水還不太容易追到浪，等到浪來了讓他們自己划水，我們再推他們一把就可以了，所以最重要的是要先學會「如何站起來」。

　　在滑行的板子上要從扒著到起身，雙腳要踩在板子的中心線，重心要正確，否則就是板子往水裡插，接著就翻板了。而且板子的大小、厚度、使用者的身高體重，加上浪的狀況等，站的位置並沒有一定，只能下水後慢慢找自己合適的位置。但動作的理論都是一樣的，開始划水後，等浪開始推浪板了，雙手扶好板子邊緣，起身，雙腳站立，放手。這動作要在 2、3 秒內完成。

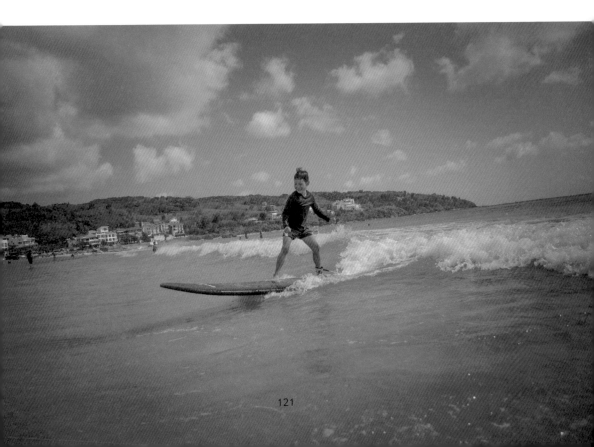

　　阿彥在下水前幫兩姊弟補習，「記得 Uncle 之前跟你們說的，眼睛要看前面，身體要在正中間，不可以偏左或偏右，上半身抬起來，然後往前滑……」讓他們在沙灘上反覆練習划水的動作、如何坐在板子上、如何站起來，讓身體去熟悉這些動作，不厭煩的幫他們矯正姿勢，讓孩子做好基本功，懂的求生技巧後，到了海上，他們就能靠自己站起來，保護自己。

　　去年下水時浪不大，浪型也很美，讓他們成功地站上了很多次，不過這次浪比較大，也比較深，而且水真的好冰，難度更高一點，Dylan跟 Annie 都穿了防寒衣，但還是直呼好冷。為了安全，一次下水一個，阿彥先下水確認狀況後先讓 Annie 下水，今天的浪比較捲，很容易插板，浪也比較破碎，而且南灣比較深，腳踩不到，光要出去就很累了。Annie 吃水了好幾次，但還是沒有懼怕、不斷嘗試，最後成功的衝了好幾道浪；Dylan 也是不甘示弱的下水挑戰，但穩定性沒有 Annie 好，一直跌倒，無數次的失敗後，最後還是讓他站了起來，我們在岸邊都能聽到他那開心的歡呼聲。衝浪不就是一種人生的對照？失敗了沒什麼好怕，只要不放棄的一直重新站起來，終究會成功。Dylan 上岸後，Annie 又再度下水玩了好久，看來 Annie 比 Dylan 更熱愛這項運動。最小的安估則玩沙玩到瘋掉了，等他再大一點再帶他來體驗。

提早兩週的圍爐跟泡湯

　　今天有個重要的事情要做，那就是「圍爐」。由於今年整個寒假都安排環島，一切順利的話，除夕剛好在太魯閣，無法專程回去台中跟家人一起過，所以這次爸爸媽媽特地下來跟我們一起提早過年，今晚要提前兩週先圍爐，在外地煮年夜飯也不方便，所以我們選擇了爸爸朋友的餐廳用餐，其實吃什麼都不重要，全家人能聚在一起最重要。

飯後直接開車往四重溪去泡免費的溫泉，這是來墾丁每天要去的地方，玩水一整天後，來這裡泡上暖呼呼的溫泉，真是舒服。通往溫泉的路上是美麗的自然步道，小朋友一路撿拾樹葉果實，玩得不亦樂乎。

導遊報你知

　　四重溪的公共溫泉是全台少數幾個泉質很棒的溫泉，PH 值 7.6 的弱鹼性泉，溫泉水摸起來滑順滑順的，泡完皮膚都光滑了起來，而且來這裡的都是當地居民居多，也是他們社交的場所，泡在湯裡聽他們聊天也是種樂趣。來這種地方比花錢去泡湯屋有趣多了，推薦大家有機會可以來去泡一泡。

到衝浪祕境
乘風破浪

🎩 意猶未盡的祕境衝浪日

　　今天是恆春假期的最後一天，昨天的衝浪讓小朋友覺得意猶未盡，早上起來開口就說「今天還要再去衝浪！」剛好正合我意，因為接下來的行程開始跑東海岸，沿途的海域比較危險，估計也沒什麼機會下水了，更何況我也不想帶著巨大的衝浪板，跑接下來的環島行程。

　　今天墾丁的風比昨天更大，跑了一趟昨天的衝浪點南灣，浪變得更大也比較亂，別說安心地讓小朋友下水，連我們自己都覺得怕怕了。在阿彥的建議之下，轉到只有當地人才知道的另外一個「海口」衝浪點，這裡剛好是個避風處，相較於南灣，浪也小了很多，重點是小朋友也踩得到地，他們比較不會怕。這裡不會有觀光客，今天也沒其他衝浪的人，完全的包場，可以讓小朋友好好享受每一道浪了。

 永不放棄的 Dylan 跟海上女蛟龍的 Annie

　　一踩進海水，Dylan 跟 Annie 就像回到大海的魚一樣，開心又自在，尤其 Dylan 馬上把衝浪板丟進海裡，恨不得馬上趴上去衝浪，昨天的練習讓他們有抓回衝浪的節奏感，今天不用再補習，直接下水。Dylan 一下水很快就上手，剛開始一站起來就會失衡落水，不過他不輕易放棄的個性，落水後馬上又爬上衝浪板，一次一次的嘗試、挑戰，慢慢地抓到訣竅，站在衝浪板上的時間也越來越久，只是平衡感還需要再加強一下，這樣才可以衝得更穩更遠，未來也只能靠多下水多練習了；接著換 Annie 下水，運動神經很靈敏的 Annie 很快就抓到感覺，第一道浪就成功站起來了，乘風破浪的英姿真的很帥氣。

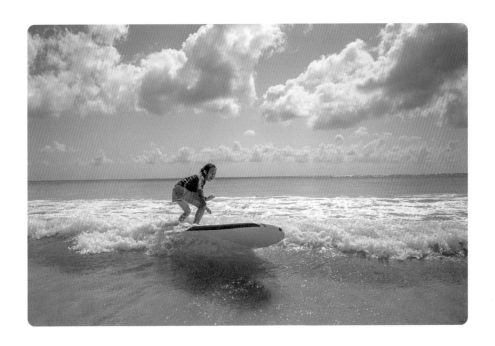

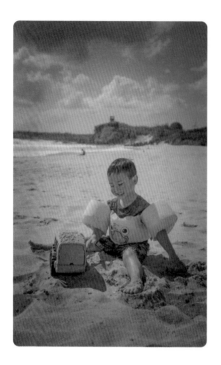

　　Dylan 衝完浪就上來陪安估玩沙，兄弟倆玩到不想回家，Annie 則是衝到不想上岸。結束後全家走回停車場，準備用帶來的水桶幫小朋友沖水，卻意外發現這裡的停車場公共廁所有設淋浴間，而且還有熱水，外面也能沖腳，這是近幾年來衝浪最好又最舒服的一次，而且是免費。沖掉身上的海沙，洗掉板子上的海水，準備啟程到四重溪泡湯，來到恆春第五天，天天都能來這好好的放鬆泡個溫泉，真是這趟旅程中的一大享受，明天開始又好幾天不能洗澡了，今天就好好來泡一下。

衝浪祕境

台灣四周環海，全台各地其實有超過 40 個以上的浪點，依每個海域狀況，浪況也都有所不同，季節也有關係，夏季受西南氣流關係，南部浪況比較好，相反的冬季的東北季風會為北部帶來比較好的浪況。北部比較有名的為新北的石門／福隆／金山，宜蘭大溪蜜月灣／外澳海灘／雙獅海灘／烏石港。西部為竹南／松柏港／台中大安海濱公園，南部為墾丁南灣／佳洛水，比較少人知道的還有風吹砂／大灣／白沙灣／海口／社寮，東部則有國際職業衝浪組職認證的台東東河／金樽／八仙洞等，初學者建議可以選擇離家近一點的地方，方便持續的學習，並請當地的教練陪同學習會是最快的捷徑。下水盡量結伴，並注意安全，安全最為重要。

早到的除夕紅包

晚餐後我爸爸請客去吃當地的冰淇淋店，這間店有各式各樣的奇特口味，小朋友開心極了，我選了冷門的車城名產鹹鴨蛋口味，意外的好吃，散步走回阿彥的民宿後，小朋友提早收到大家給的過年紅包，每個都開心的在那跳來跳去，安估則開心地不斷大喊「紅包！紅包！」。明天準備要出發了，旅程的下半場也即將展開，該好好收拾裝備準備啟程了。

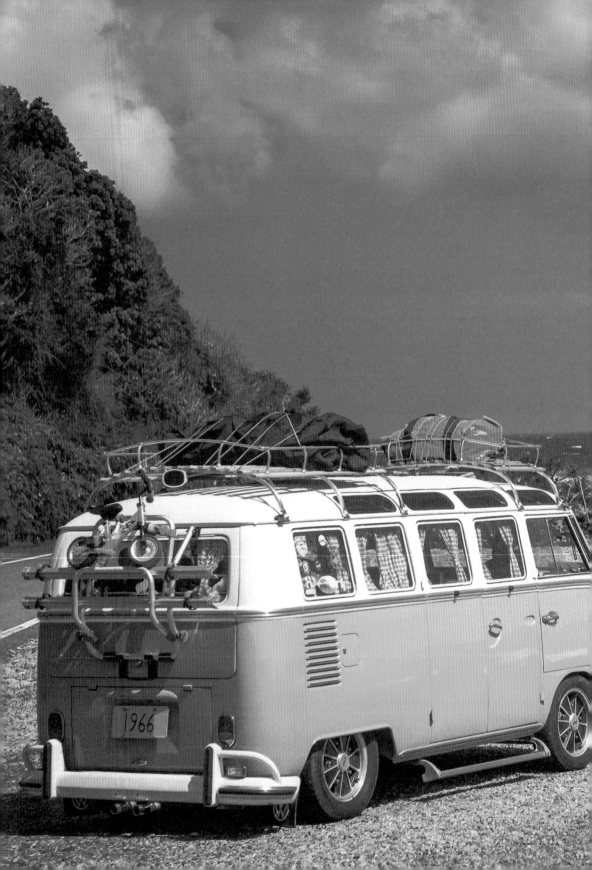

Part
3

東部

恆春→ 台東海濱公園

誰也阻擋不了我來
東部海岸線和
「神祕51區」

再度啟程，東海岸我們來了！

　　前一晚徹夜的打包跟收拾，換來今天一個輕鬆自在的早晨，藍天白雲的好天氣，加上舒適宜人的微風，真是適合啟程的好日子。一早我爸媽特地又跑了一趟恆春市場，為我們添購一些只有當地才買得到的雨來菇、青龍椒等美味食材，也為我們準備了一頓豐盛的早餐，因為離開這裡後，接著又要展開刻苦耐勞的日子了，一日三餐都要靠自己準備。用完餐，小朋友依依不捨的上車，轉動鑰匙，轟～一聲，娃娃車也從睡夢中醒來，在家人的揮手祝福下，我們的下半場旅行也準備啟程了。

　　今天的目的地是阿朗壹古道旁的海岸線，本來從恆春可以走回車城後，轉 199 縣道到阿朗壹古道，但這樣繞山路走感覺太無趣，反正今天不趕路，天氣又這麼好，實在沒有理由不走這美麗的南台灣海岸線。

　　這趟旅程從一開始就給小朋友每人一本空白的畫冊，讓他們記錄旅程的點點滴滴，為了讓內容更豐富，只要有遊客中心，我們都會盡量帶

他們去走走，除了可以拿到很多參考的簡介外，還可以收集許多美麗又充滿特色的紀念章。從恆春出發後當然也不例外，問了一下小朋友「要不要去蓋章？」每個都回答「我要！我要！」我們就順路繞去了墾丁國家公園的管理處走走，這裡有著廣大的場地跟南部特有的悠閒時空，真的感覺就像在東南亞國家旅遊一樣，裡面除了美麗的紀念章外，還有很多的拓印可以讓小朋友玩。

離開後，我們將車上所有的窗戶都打開，順著墾丁的海岸線慢慢的開，享受那美好的時光，沿途的南灣，帆船石，貝殼砂海岸都非常的優美，陽光下那藍色的汪洋景色，對平常居住在都市的我們來說真是好療癒，沿途忍不住停下來好幾次。

Annie 休息時還特別在海邊彈烏克麗麗給我們聽，她坐在海邊，海風在吹，她開心的笑著彈烏克麗麗，聽著那愉快的旋律，頓時身邊充滿著幸福的粉紅泡泡，接著 Dylan 也說想彈看看，雖然姿勢，架勢都

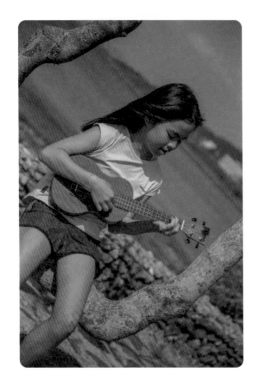

100 分，但從沒學過的他，彈出來的聲音，立馬讓我想發動引擎準備離開。

若要從此過，留下門票費

到了佳樂水，依照計畫穿越風景區開到旭海去，到了風景區入口，有阿姨向我招手，她說：「全票80半票40，你們幾個人？」什麼！要收錢？！以前來都不用，什麼時候開始收費了？滿心的疑惑跟懷疑，我只是要通過而已，竟然還要被收這麼多的錢，這不在這趟行程的預算內啊！想想還是算了，乾脆回頭走山路好了，放棄這段海岸線的風景吧！

事後查了網站，同時問了阿彥才知道，這裡一直以來都要收費，但只要來得夠早，在開放時間前進去，是可以不用收費，而我以前就是這樣進去的，印象也就一直以為免費，裡面有很多類似北海岸小野柳的奇岩可以看，是個很美麗的地方，不過後來發現這裡進去也沒有路可以通到旭海，真是錯怪收費阿姨了。

神祕的台灣51區

車子繞了一圈遠的要命的山路後，到了全台我最喜歡的一段海岸線，台26線的港仔旭海段，這是我所知道的公路裡，最靠近海的一段總長8公里的海岸線，這段路的山上有很少人知道的「台灣51區」，神祕的「中山科學研究院九鵬基地」就位於這裡，整個山區充滿著神祕

的色彩，這裡曾經是軍事管制區，直
到解嚴後才開放台 26 線通過，整個
山區除了可看到以前的一些軍營遺跡
外，至今沒有開放其他的建設，所以
保有非常豐富的生態環境，在這裡，
彷彿時空倒轉，讓人能感受最原始的
福爾摩沙風情。

 此路不通的一天，只有綠豆蒜能安慰我失落的心

　　車子開在沿著海岸線建設的公路上，真是過癮，有時大一點的浪花
都能打到道路上，颱風天這條路則會被浪花給淹沒。過了旭海到了牡丹
的三叉口，目的地的南田海岸線也已經不遠了，開著開著突然前面的車
子停了下來，前面停滿了好幾台施工車輛，工地的阿伯邊咬著檳榔走了
過來，一開口我整個人都傻了，阿伯說「路不通喔！」真假！？目的地
就在眼前，卻到不了，往回走又是個遙遠的山路，往前開也是個好遙遠
的山路，更慘的是這條路開過去會到頭城，也就是恆春的旁邊，等於今
天開了一整天又臭又長的路，結果又回到了原來的起始點，但也別無選

導遊報你知

台灣神祕 51 區
因為神祕的「中山科學研究院九鵬基地」就位於台 26 線的港仔旭海段，這區
也是少有人知的「台灣 51 區」，它是飛彈研發重地，也是國軍試射新購飛彈
及砲彈射擊演練的重要基地。我們熟悉的雄風，天劍，天弓飛
彈都是在這裡研發，向美國購買的愛國者、響尾蛇飛彈也都在
這裡試射，旁邊的南田村山區也有幾乎無人知道的商用火箭發
射基地。

擇，只能這樣了。

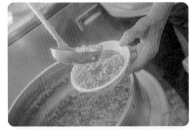

我邊開車邊想，不如去四重溪再泡一下溫泉，厚臉皮的回阿彥的民宿再住一晚，不過我父母跟阿彥都早已離開墾丁北上去了，除了沮喪還是沮喪。唯一能讓我有動力開下去的，就是可以到頭城廟口吃這趟南下一直都沒機會吃到的名產「綠豆蒜」。到了廟口停好車，馬上一人叫了一碗，看著老阿伯在削好的剉冰淋上熱熱的綠豆蒜，每個人看著口水都滴了下來，吃完這碗，總算能好好安撫我這失落的心靈。

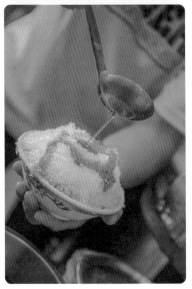

接下來只有一條路可選，就是往北開到楓港後，再開一段山路接上新的南迴快速道路到南田。車子一路順順的開到楓港，進山區後車子多了起來，好不容易到了快速道路入口，又再度的傻眼，這次是警察站在那，上面的告示牌寫著「隧道內發生車禍，請改道」，這回我說不出話了，怎麼這麼的衰啊！原本 15 分鐘就可以到的路程，現在得開一小時了，又是個又彎又長的山路。

當看到南田的海岸線時，我忍不住大喊「到～了～」，今晚我們將在此寧靜的南田海岸線上過夜，南田是個人口不到 400 的小村落，也是阿朗壹古道的出入口，沿途完全無光害，期待晚上能有個滿天的星斗給孩子們看。

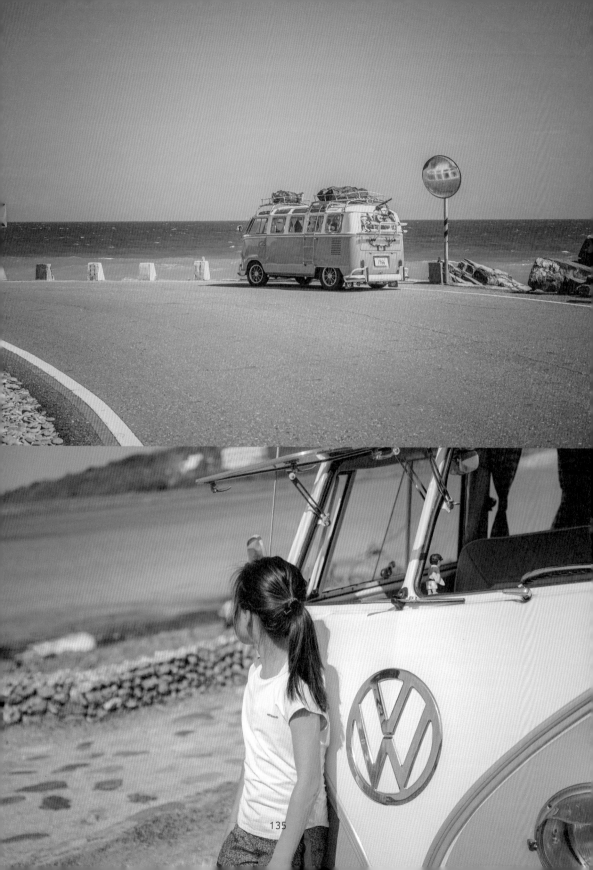

🎩 享受海邊野餐的歲月靜好

離天暗還有一段時間，小朋友也坐
了一整天的車，我們帶上餅乾，到海岸
線觀海野餐去，這段是個阿朗壹的自然
保護區，除了有豐富的生態外，還有著名
的南田石可看，一道又一道的海浪將岸邊的石
頭打上岸後慢慢地滾回去，日積月累後，這裡海岸
線的石頭都變得圓滾滾的，小朋友一邊看著海浪一邊吃炸彈脆餅，把屑
屑灑得滿地，真是過癮。

Dylan 跟 Annie 帶著安估將石頭一個接著一個往上疊，遠遠的看
著三姊弟玩在一起畫面，所謂歲月靜好不就是如此嗎？我們全家躺在岸
邊望著天空，一起聽海洋的聲音，這大自然的音符可能在我們人類演變
的 DNA 裡早已存在了，閉上眼睛聽著，真能讓我們整個心靜下來。這
裡的一切都很棒，唯一美中不足就是起風了，也開始飄了一點雨，看來
我們得北上躲雨雲了。

🎩 衰神纏身的一天

一邊開車邊找目的地，海邊風大，不如往山區跑，最好有溫泉可
泡，翻開了原先行程規劃時想去的野溪溫泉名單，似乎有個不錯又合適
的點「金崙溫泉」，這裡也是車子停了之後，走 10 分鐘就可以泡湯的
一個好地方。沿途一間又接著一間的溫泉飯店，象徵這裡的溫泉有多麼
棒。好不容易找了一個適合停車過夜的路旁，全家先在車上換好衣服，
拿好毛巾準備下車泡湯，雨神的腳步卻早了我們一步，外面下起了午後
雷陣雨，看了山區的雲層，這場雨大概也不會停，只能摸摸鼻子再度啟
程，今天已經衰了一整天，也已經麻痺了，沒什麼好失望，繼續往北前
進吧！

雨中漫無目的的開著車，唯一讓我們開心的就是東部的美麗海岸線。好不容易快到台東時，停在紅綠燈，看到路邊掉了好大一顆鳳梨釋迦，趕緊停好車跑去撿了起來，回到車上全部的人都在歡呼，看來可以加菜了，外觀完好如初，連防撞的泡棉都有，拿下泡綿，發現下面裂了好大一個……好吧！我今天真的很衰，衰到底了，天也暗了，肚子也餓了，卻還不知道今晚落腳何處。

　　所幸瘋媽找到了台東海邊海巡署旁的空地能停車，趕緊直奔目的地。這裡剛好是台東市區的邊緣，非常的寧靜，擺好桌椅，點燃營燈，快快的煮一鍋白飯，到了旅程第 17 天，這些動作也都很熟悉，在戶外煮飯也已經不再是什麼大問題，今晚吃紅燒牛腩跟咖喱雞。

　　飯後做了一個茶凍給孩子們當甜點，夜晚的天空轟隆聲響，剛好今晚台東基地有戰鬥機的夜航訓練，看著一台又一台的戰鬥機，機尾轟隆隆地拖著長長的火焰起飛，真的好過癮。忙碌的一天，衰到底的一天也終於可以結束，準備整理床鋪好好入眠了。

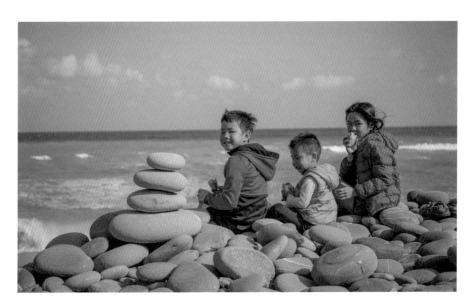

棒球比溫泉有名的

紅葉溫泉

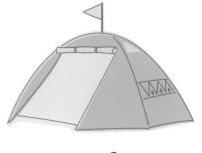

🎩 雨過天青的早晨，美麗的東海岸

　　昨天一整天都在趕路，天暗了才抵達台東，還真不知自己到底睡在什麼地方。太陽升起後，小朋友都不知老爸昨晚有多麼的淒慘，被蚊子和大雨吵得受不了，早早就起床開門出去跑了。跟著他們出去，看到陽光正照射在美麗的海岸山脈上，上面是藍藍的天空，吹著舒服的海風，空氣也很棒，整個心情都好了起來。早餐結束後，瘋媽帶著小孩去海邊散步跟騎腳踏車，我則先收拾行李，稍後到終點站跟他們會合。

　　沿著步道旁的馬路一路開去，沒多久就看到海邊旁一大片的濱海公園大草原，有一輛車子就停在海邊，代表有路可通到那裡去，這個點剛好位於台東海濱公園裡，有著一大片的大草皮，可以放心的讓小朋友奔跑跟騎腳踏車，前面是廣闊的太平洋，後面是海岸山脈，旁邊不遠處又有一間土地公廟，有水也有廁所，才開車出發不到 10 分鐘，我已經決定晚上要住這裡了，我想明天早上全家在這裡看日出，一定很漂亮。

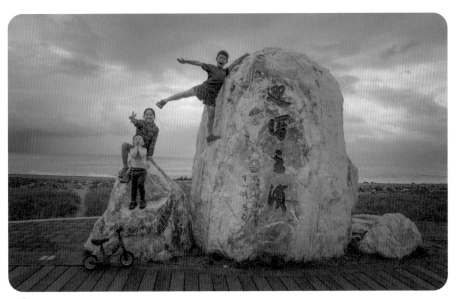

天涯何處不相逢，台東海邊遇故知

　　因為疫情不能出國，這個寒假真的好多朋友都在環台，二十幾年沒見面的登山社學長在網路上看到我們的動態，傳了訊息給我們，說他也在我們附近環台，看看有沒有機會碰面，我把位址傳給學長後卻是已讀無回，沒多久學長一家就出現在我們面前，真是嚇了我一跳。

　　二十幾年前在學校見面不到 5 次，過了好幾年後，我們竟然相約在遙遠的台東海岸，話匣子一開就停不下來，緣分就是這麼的奇妙。學長一家比我們早幾天到花東海岸，也去玩了一些地方，參考著他們去過的點，聽聽他們的建議，然後決定接下來的路線。原本計劃明天要去「栗松溫泉」，但是因為疫情大家無法出國，就紛紛跑來這些熱門的景點，而爬山人潮也如逛夜市一樣多，想想不如悠閒一點，聽聽學長的建議，來去泡「紅葉溫泉」，不僅路程近，難度也不高，溫泉也很棒，而且小朋友們之前也讀過「紅葉少棒」的故事，因此決定去泡紅葉溫泉，回程去台東走走吃小吃，再回來這裡過夜。

深山裡的紅葉溫泉，姊弟合作下溪谷

雖然跟學長聊得意猶未盡，但還是決定早點啟程來泡紅葉溫泉。車子離開海岸線，往深山裡慢慢地前進，翻越了幾座山後，來到深山裡的紅葉村，看到山中的一座紅色拱橋，就知道我們的目的地快要到了。這裡真的就是棒球比溫泉有名，沿途可以看見很多棒球相關的指示牌，這裡的野溪溫泉走路 10 分鐘就可以到達，整個溪谷都是地熱，只要往下挖一點就有溫泉。

光從橋上看下去就已經有幾個現成的溫泉池，換好裝，我們鑽過停車場旁的柵欄往下走，然後拉繩子下到溪谷，有一段需要靠繩子往下走的路線，姊弟三人合作無間的一起走下去，Dylan 從後面護著安估，教他一步一步往下走，一路叮嚀著：「慢慢

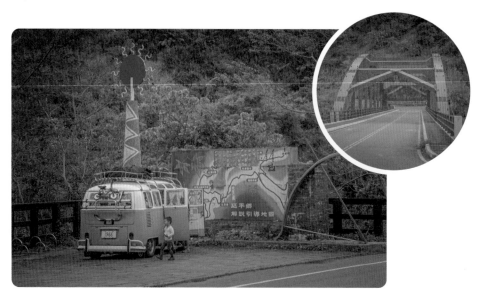

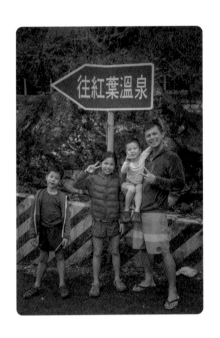

的，一隻腳往後，再換另一隻腳。」Annie 也在 Dylan 後面幫忙拉繩子，一邊看著兩個弟弟慢慢往下走。在哥哥姊姊的照顧下，安估順利地靠自己走下溪谷。我們選擇了一池位於橋下的大湯池，水溫有點低，Dylan 努力的挖水道，讓水流出去，方便讓地底下的熱水湧出來，在 Dylan 的努力下，水溫也漸漸升高，坐在出水口的 Annie 搞笑的說：「感覺屁股要被煮熟了！」這樣的泡湯環境，真是享受。

導遊報你知

紅葉溫泉
台東延平鄉以少棒聞名的紅葉村，除了棒球外也蘊含豐富的野溪溫泉資源，當地的布農族人稱這裡為「拉哈拉」，就是有溫泉的地方，而溫泉的地點就在紅葉國小下的北絲鬮溪河床上，步行 10 分鐘可到達。相較於其他栗松／轆轆／金鋒等台東知名的野溪溫泉，來這裡不用申請，難度也簡單許多了。紅葉野溪溫泉屬於中央山脈大南澳片岩區變質岩溫泉，泉水溫度平均可達 60℃，屬褐色中性碳酸氫鈉泉，另外往下游步行約 1 公里可抵達「紅葉白池野溪溫泉」，也非常推薦一同造訪。

　　泡著泡著，又有人來了，穿著海灘褲，晒得黑黑的，一看就是衝浪客，手上還帶著好大的游泳圈，好奇的跑去跟他們聊天，原來他們今天早上才剛衝浪完，接著跟朋友跑來這裡玩漂漂河順便泡溫泉，後來才知道他們是阿彥的朋友。他們説再往下走一點的地方有更棒的溫泉池，牛奶色的，怎能不去！沿著溪往下游走，真的到處都能見到大大小小的湯池，有些溫度真的很高，有些人把雞蛋跟地瓜在溫度比較高的池子裡加熱，不過有幾顆被遺忘在池子裡，Dylan 好奇的把它們撈起來，裡面是個完美的溫泉蛋，地瓜則是半熟。

　　往下走 10 分鐘來到大家口中的「白橋溫泉」，屬於硫磺泉，有著濃濃的硫磺味，出水口附近已能見到白白的溫泉花，出水溫度約 60 度，這裡有兩個湯池，一個人工水泥池跟一個巨大無比的天然池，當然我要泡天然的，這裡真的有泡湯的感覺，坐下去深度剛好到脖子的高度，有著很舒服的水溫跟濃濃的硫磺味，而且完全的在大自然中，如果能晚上來一邊泡著一邊看星星一定很棒。

大自然的肥皂 —— 無患子

　　阿彥的朋友很熱情地借了飄飄河用的泳圈給小朋友玩，我們拖著它走到了上游處，讓小朋友慢慢隨河流漂下來，他們玩得超開心的，來來回回玩了好幾趟，不過為了安全不敢給他們玩激流的部分，換成是我，還真想就這樣一路漂到大海去。溪流的水冰冰的，玩完又回去泡那熱熱的溫泉，真的好舒服。

　　Annie 在池旁發現了好多顆無患子，拿起來搓成泡泡幫安估洗洗臉，旁邊的大人們好奇地跑來問我們在幹嘛？現在很多人都不知道這些好東西了，Annie 也很開心的跟他們分享，頓時看見所有的人都在搓無患子泡泡，真的好有趣。這裡真的是讓人捨不得離開，但也該收拾準備回去逛台東夜市了。那裡有令人懷念的樹下米苔目，跟此生吃過最

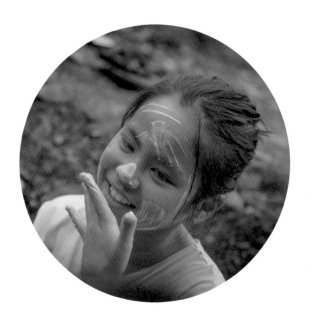

好吃的臭豆腐，填飽肚子回到我們位於濱海公園的海景第一排，土地公廟今晚的夜色非常的美好，躺在大大的草皮上，有著宜人舒服的海風，小朋友開心在那奔跑，我們則聽著海浪聲看滿天的星空，還能不時見到夜航回來的戰鬥機，真是個讓人捨不得睡的夜晚。

戶外小常識：無患子

古時候，家裡的人若皮膚長出魚鱗癬、紅疹、乾癬等皮膚病，都認為是被邪魔附身所致，患者的家人就會用無患子的果實，加水搓揉患者的皮膚，當患者痊癒後，古人都認為是無患子驅走了邪魔，故取名為無患子。果皮加一點水搓揉就有泡泡可以洗了，而且是弱酸性對皮膚也很好，用不完放著下次可以繼續用，可以用好多次直到不再有泡泡為止。裡面的種子洗乾淨後中間鑽洞可以拿去串珠珠，早期的佛珠都是這樣做。

從加路蘭海岸線的「良心商店」
學「誠實」

🎩 夢幻般的台東日出

今早設好鬧鐘，天還沒亮就起床了，東方的天空正漸漸轉亮，黎明的天空，金星高高掛在天空閃閃發亮著。弄好椅子，把車內所有的小朋

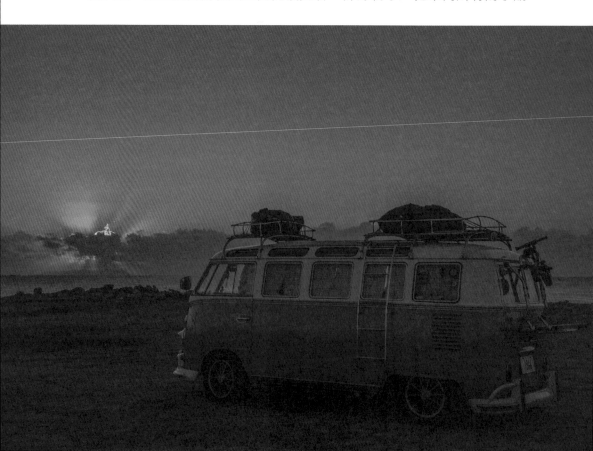

友們都叫起來，準備迎接今天的日出。早上的海風有點冰涼，卻帶著微微的青草味，小朋友們穿好保暖衣物，出來等著遲遲不上來的太陽。6 點 33 分，東方天空染成火紅的一片，太陽正從海平面上升起，能全家一起這樣子看日出真是夢幻。

Dylan 跟安估把野餐墊跟早餐搬到車外的草地，Annie 則在旁邊燒水磨咖啡豆，準備幫瘋媽沖咖啡。這幾天下來，他們學會了用氣化爐燒水煮飯後，泡咖啡變成他們的樂趣之一，有時候真的值得放手讓他們去做，大人可以比較輕鬆，孩子們也可以學到東西，同時藉由動手做讓他們獲得一些成就感。

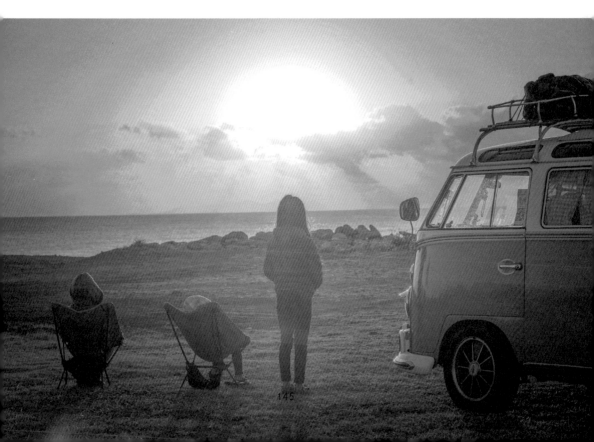

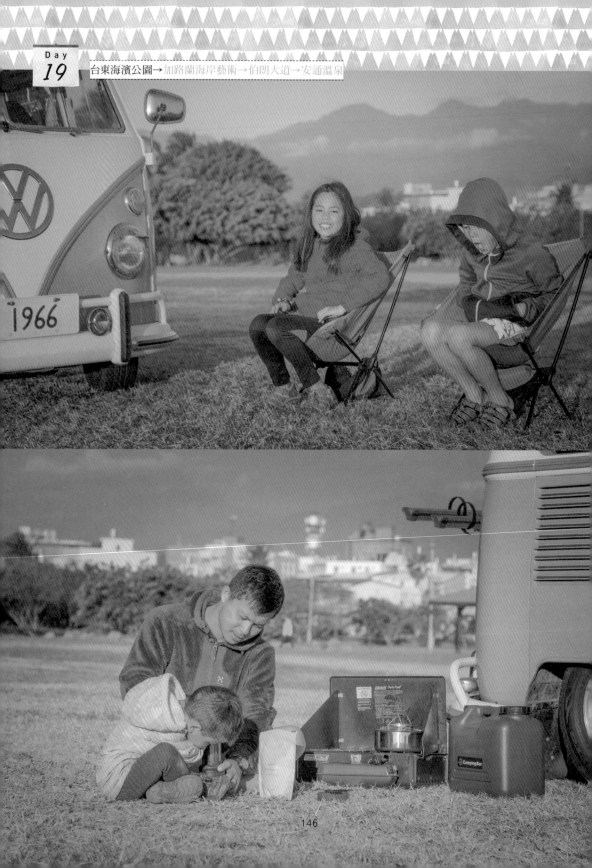

望著海岸線，喝著咖啡，聽
Annie 亂彈烏克麗麗，也是一種幸
福呢！我們一邊收拾行李，小朋友
則爬到車頂架上看戰鬥機起飛，一
台接著一台拖著長長的火焰奔向天
空，轟轟的引擎巨聲在花東縱谷中
回音著，久久未散。離開前跟土地
公為借宿致謝，也乞求接下來的旅
程一路平安，然後準備往北出發。

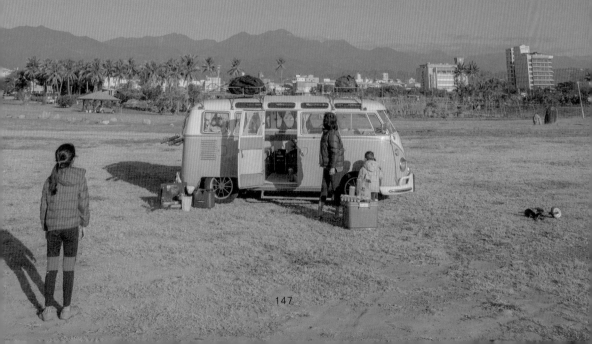

體驗良心商店，學會誠實

我們在加路蘭海岸線停留，看看美麗的漂流木裝置藝術後，選擇一條未走過的 197 縣道來開看看，相較於好開的省道，人煙稀少的縣道卻有如國外般美麗的風景，從山上看花東的海岸線，真的好像夏威夷，台灣果然是美麗的寶島。

途中經過一家在路旁的「良心商店」，不禁讓我踩了煞車，停下車走去看看，原來是附近的農家把自家產的水果放在貨車上賣，旁邊有著可愛的牌子，寫著「錢請放在電鍋內」，桌上還吊著一把刀子，想要試吃可以自己切來吃看看。桌上一堆堆的水果，通通 100 元，我問孩子們要買哪一個？Dylan 指著珍珠芭樂說：「這個比較少看到。」然後堆成一座小山的紅肉木瓜也吸引我們的目光，Dylan 指著木瓜說：「這個划算，一堆才 100 元。」看來這趟旅程也讓孩子們理解到金錢的重要與精打細算了，安估則被一大串又香甜又Q的芭蕉吸引，還來不及丟錢進電鍋，就忍不住要拔來吃了。

錢讓小朋友自己去放，自己找錢，也機會教育一下他們「良心商店」的意義，他們都好奇會不會有人偷錢？會不會有人亂放錢？「做人就是要學守信用不是嗎？」我回答，我想這就是「良心」的意義所在，「良心商店」的出發點就是「防君子不防小人」，老闆秉持著「相信人性」的善意，消費者要當小人或君子，就看自己的良心囉！

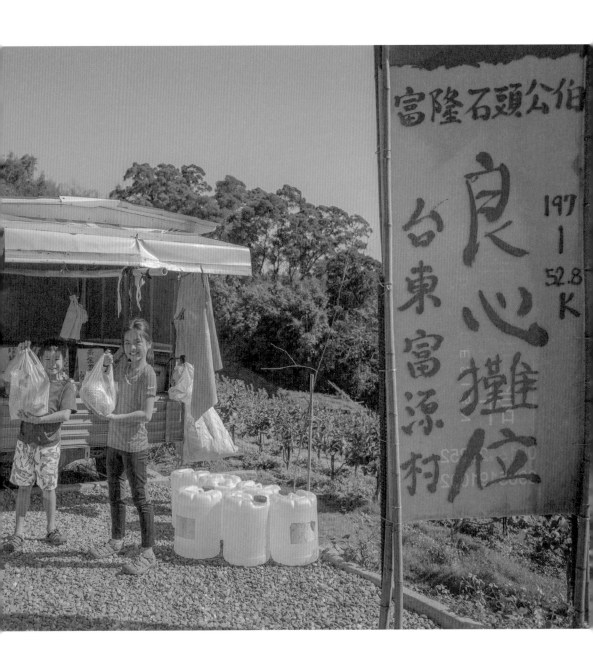

149

南台灣的月世界利吉惡地跟春天的油菜花田

翻越了海岸山脈，途中看見「利吉惡地」的看板，馬上掉頭加行程，之前去過台南的草山月世界時，好喜歡那裡的特殊地質奇景，當時也得知台灣還有另一處月世界，沒想到是在這裡，當然沒理由不去。

帶著小朋友們沿著步道走了一圈，特殊地質所建構的奇異世界真是美麗，Dylan 嘗試著攀爬一小段惡地，別說他上不去，連我都覺得有難度。中餐我們在關山跟著大家排隊吃乾麵跟臭豆腐後，慢慢開往美麗的花東縱谷，車上所有人早已睡翻了，而我一人慢慢享受這仙境般的美景，慢慢前往今天的目的地「伯朗大道」。

今年的冬天真的不冷，有如春天般的好天氣，讓油菜花早已遍地開花，白斑蝶到處飛，我們最後決定放棄炎熱又人多的伯朗大道，選擇旁邊的油菜花田讓小朋友自由地奔跑追蝴蝶。藍天白雲下的黃色油菜花田加上可愛的小朋友們，真是一幅美麗的畫。晚上原本計劃在田中央找個地方車泊，但鄉間道路車道狹窄，也不太合適在此過夜，不如繼續北上，邊開車請瘋媽找看看附近有沒有野溪溫泉可泡澡，最後找到不遠處有「安通溫泉」，今晚就住這裡了。

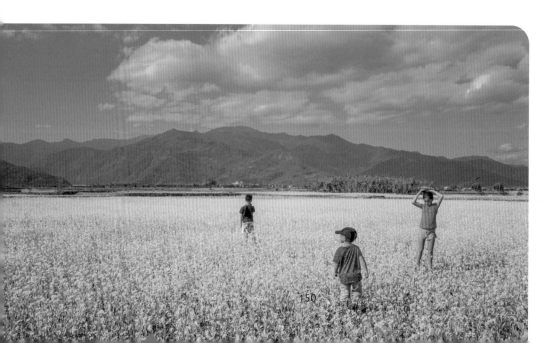

導遊報你知

利吉惡地

利吉惡地位於台東市北方的卑南溪畔,有著「台東地質國寶」之稱的利吉混同層,經由板塊擠壓、造山運動、風化、雨蝕而形成利吉惡地,鮮少有植物生長的山壁上佈滿一條條雨蝕溝,彷彿是月球上才會出現的場景。雖然這裡寸草不生,卻因土壤偏鹼性又帶點黏性,富含豐富的天然鎂礦物質,能種出全台灣最好吃又脆又甜的芭樂。

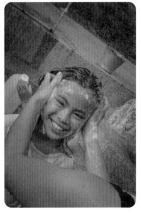

媽媽咪呀!不小心聽到溫泉 X 故事

　　安通溫泉是 1904 年日本人在山上採樟腦時,無意間在河床發現的,屬於弱鹼性氯化物硫酸鹽泉,水質清澈,溫度可達 66℃。當地的公共泉池距離馬路旁走路才 1 分鐘而已,特別受到當地居民的喜愛,整理得有如 SPA 溫泉館般舒適。我們把車子停在路旁的土地公廟前的停車場,把早上在良心商店買的水果擺在桌上,獻上三炷香,請土地公今

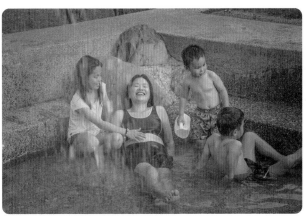

晚讓我們住宿一晚，Annie 跟 Dylan 誠心的一邊拜拜一邊跟土地公公說：「謝謝你們讓我們借住，這些水果餅乾請你們吃，謝謝！」然後我們在車內換好泳衣，走路去泡湯。

這裡分三個池子，很難想像這麼舒適完善的溫泉是免費的，中間的池子可以在這裡盡情地用肥皂把身體洗乾淨，雖然前一天才去紅葉泡過溫泉，但只有泡，沒有用肥皂洗，感覺還是不一樣。梳洗過後全身特別的清爽，泡著湯跟當地的居民聊天也是種享受，不過有個長輩堅持不讓我們把排水孔堵住讓水位高一點，後來才得知，這裡深受長輩們的喜愛，但因為這裡的水溫偏高，泡太久對心臟負荷太大，因此在這裡已經走了六個人，哎～害我原本計畫晚上要來泡湯，都不敢來了，真是貨真價實的「泡湯」了。

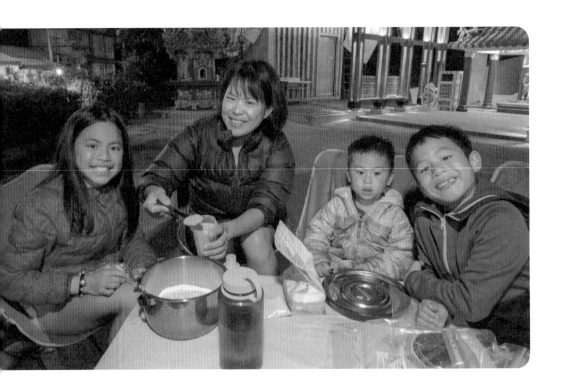

晚上跟土地公一起享用晚餐後，瘋媽為了明天的中餐，睡前和三個小朋友一起和了一個葡萄乾麵團，大家都搶著幫忙，「我開！」「我放！」「我也要攪拌」！安估則忙著在旁邊偷吃葡萄乾跟麵團，做好的麵團放在車頂，山裡夜晚的溫度很適合直接讓麵團低溫發酵。

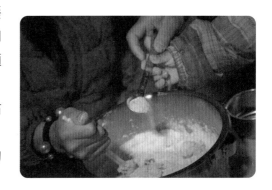

這幾天一直密切注意天氣的動向，好天氣似乎快要結束了，接下來最期待的是太魯閣峽谷，好天氣也只剩下明天一天了，如果繼續照著計畫走，到時候美麗的太魯閣峽谷也會因為雨天而不美麗了，不如明天起身去追最後一天的好天氣。睡前把所有的東西都先收拾好，好久沒這麼熱血了，設好鬧鐘今晚半夜出發！

戶外做麵包小技巧

在戶外也想享受剛出爐的麵包，不妨可以嘗試歐式免揉麵包。材料：A：高筋麵粉 500g ／砂糖 30g ／酵母粉 8g ／鹽一小撮，B：沙拉油 50g ／水 300cc。準備一個大鍋子，將 A 的材料放進入鍋內攪拌均勻，再慢慢的分次加入 B 材料，用筷子和成黏稠的麵團，如果喜歡也可以加入葡萄乾或堅果等進去。蓋上蓋子後低溫冷藏發酵 10 ～ 12 小時，如果沒有冰箱，冬天可直接放戶外，夏季則用一般的麵包發酵程序製作。要烤之前將麵團拿出來整形後靜置 1 小時讓它發酵，戶外烤箱預熱到 200 度烤 30 ～ 40 分鐘即可，建議睡前準備，隔天烤來當早餐（如果沒有戶外烤箱也可以用鑄鐵鍋取代喔）！

太魯閣國家公園也有

深山溫泉！

夜半出發，娃娃車再度鬧脾氣

　　設好的鬧鐘，半夜四點準時響起，為了不吵醒睡夢中的三個小朋友，我們後座繼續攤平，幫他們繫上安全帶，蓋好被子，導航設定太魯閣的東西橫貫公路牌樓，發動引擎，準備去追最後一天的好天氣。這個

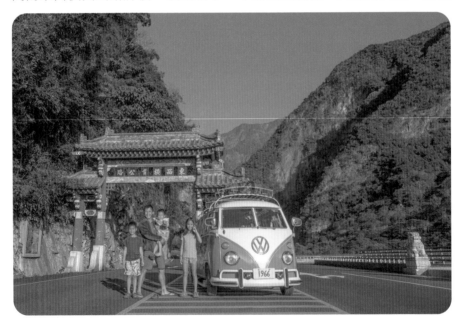

時間開車最享受，沿途完全沒車，我們一樣選擇沒走過的 193 縣道，沿途的田園風景跟綿延不斷的綠色隧道真的好美，不自禁的讓我們放慢車速慢慢地去享受，後來發現這樣實在開太慢，只好又切回了康莊大道般的台 9 省道。

開著開著，突然車子有種很不自然的引擎抖動，感覺像是不好的徵兆，頓時引擎失去動力幾秒後，又若無其事的回復正常的樣子，捏了一把冷汗又完全摸不著頭緒，只好繼續開。後來發現方向燈也有問題，左轉燈可以，右轉燈就不會亮，還好這個時間沒有什麼車，不然這樣真得很危險。

後來引擎又來了一次抖動，心想引擎大概是被操壞了，只好停下車用電錶量了一下電瓶的電壓，發現有點低於安全值，推論或許是電瓶蓄電力不足，造成沒有足夠的電壓提供給方向燈繼電器作用，因此無法發亮，參照以往經驗，電瓶充飽電就好了。引擎突然抖動或許也是在縣道開得很慢，引擎轉速低，發電量不足加上電瓶電壓不足的狀況下，無法提供足夠的電壓提供給高壓線圈點燃汽缸裡的汽油，造成失火，讓引擎抖動了一下。

如果推論正確，那就降低電力的使用率，增加發電機的發電量看看，我們關起了最耗電的大燈，改用小夜燈，變速箱的擋位降一擋，提高引擎轉速換取高一點的發電量。似乎這個推論是正確的，接下來的旅程抖動也沒了，方向燈不久也可以使用了。開老車真不如開新車般的方便，沒有警示燈也沒有行車電腦，它的心情都會在駕駛座跟你說，我們只能用心去猜測它哪裡不舒服，但也這樣多了很多的樂趣，這或許也是為什麼我一直喜歡開著老車的原因之一吧！

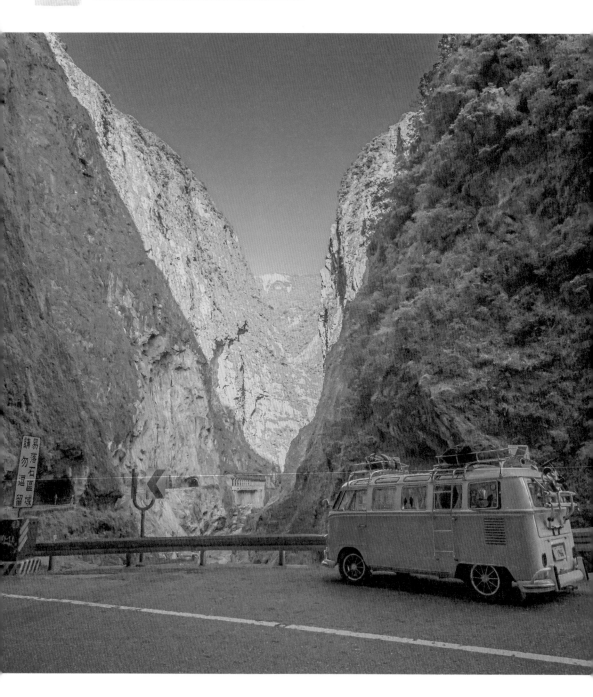

 ### 鬼斧神工的太魯閣國家公園

　　東方的天空漸漸亮起，小朋友也在搖晃的車中一個一個起床，Annie 開心望著窗外說：「快看快看，太陽要出來了！」早晨溫暖的太陽光照射整個海岸山脈，真的好美麗，不到三小時的時間，一路順利的來到嚮往已久的東西橫貫公路牌樓，這裡同時也是太魯閣峽谷的入口，全家快快地下車拍紀念照後，準備要帶孩子去一趟大自然的震撼教育，以及體驗鬼斧神工般的世界奇景。

　　穿好保暖衣物，開啟車頂的大天窗，慢慢將車子往峽谷內開進，太魯閣國家公園以雄偉壯麗、幾近垂直的大理石峽谷聞名，沿著立霧溪觸目所及皆是壁立千仞的峭壁、斷崖、峽谷、連綿曲折的山洞隧道、大理岩層和溪流等風光，真是令人歎為觀止。車子每經過一個人工鑿出來的岩壁上的隧道，內心就有股莫名的感動，每轉一個彎，每過一個隧道，壯麗的景色出現在你眼前，身為台灣人真該為這世界奇景感到非常的驕傲，難怪那麼多外國人來到台灣，都一定要來這走走。

太魯閣峽谷

太魯閣峽谷步道於 1955 年起動用了 1 萬多位退伍的榮民於 1960 年完成，開工後經歷了無數次的颱風及地震等多起意外，沿路上的那些隧道都是用炸藥跟十字鎬一個一個鑿出來的。工程的總金費來自於 1955 年軍援軍用道路計畫的一部分，由美國援助提供約八成的工程經費、相關的技術人員及器具鋼材建材，這也是鮮少人知道的部分。

 身體力行做給孩子看

今天的首要目的地是白楊步道後段的水濂洞,從入口到水濂洞的入口,短短的 2.1 公里就有 7 個隧道,每個都暗到伸手不見五指,開啟頭上的頭燈,在黑暗的隧道裡走,不時有小水滴滴到頭上,感覺有如洞穴探險般的刺激,沿著溪流開闢的步道,每通過一個隧道就有如柳暗花明又一村的驚喜,步道平緩無起伏,安估開心地騎著他的紅色滑步車呼嘯而過,讓路過的遊客投以驚訝的眼光。

經過美麗的白楊瀑布後,再過兩個隧道就是目的地水濂洞。水濂洞其實是地下水沿著隧道頂端的地質破碎帶傾洩而下,形成一道水濂的特殊奇景,而且不曾間斷過。為了目睹這奇觀也必須付出全身被淋溼的代價,許多人準備了輕便雨衣,早已換好泳衣的我們,脫下外衣褲,備好頭燈,做好攝影器材的防水,準備到裡面來一趟大自然的天然 SPA。

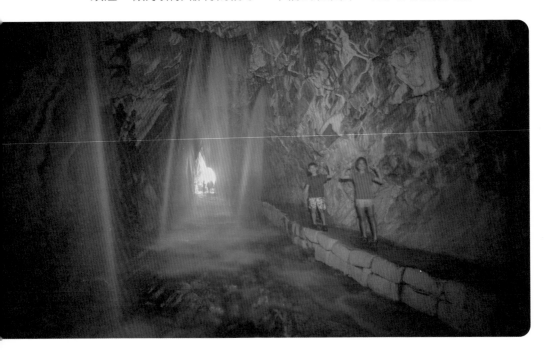

此時正逢 2 月，冬季的水溫真的好冰冷，一路完全沒有人下水，小朋友的腳才剛踏進隧道口的水，就不斷的跳腳喊好冷，我先進去走一趟探勘好地形後，再帶他們到裡面，裡面依然奇暗無比，打開兩盞太陽般光亮的頭燈後，整個美景浮現在我們眼前，我問 Dylan 跟 Annie：「難得來到這裡，要不要去給水沖一下？」不管我怎麼勸說，兩人都搖頭說：「好冷喔，不要！」抱著發冷的身體默默的躲在一旁，愛玩的我還是忍不著跑去給水

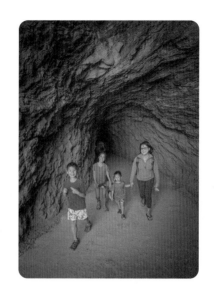

柱沖，雖然很冰冷，但興奮的心情麻痺了全身的知覺，竟不覺得冷。看著我在那瘋狂沖水，原本一直滴咕很冷的 Dylan 跟 Annie，也忍不住跑來加入瘋狂的行列，整個隧道內都是我們的尖叫聲。小孩子就是這樣，要打破他們心裡的屏障，與其一直講道理，不如身體力行地做給他們看。

白楊步道

白楊步道是 1984 年台電為了開發「立霧溪水力發電計畫」，而闢建的施工道路之一，當時台電陸續完成 6 條施工道路，引起學界、媒體、營建署關注，擔心一旦計畫完成，立霧溪中游的水皆被引用發電，下游河床將乾涸，靠立霧溪水切割所形成的太魯閣峽谷，將無水而難以繼續發育，峽谷景觀將大受影響，因此經建會彙集各方意見，決定擱置「立霧溪水力發電計畫」。後來國家公園開放步道後，白楊瀑布美麗的景觀，才得以讓人容易親近。

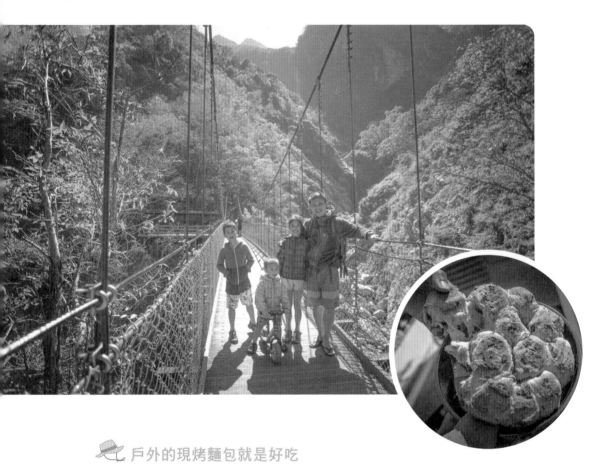

戶外的現烤麵包就是好吃

　　離開水濂洞後，就如泡完冷泉一樣，全身發熱不覺得冷，幫小朋友們擦乾身體後，換裝走回白楊瀑布旁的展望台野餐。藍天白雲加上美麗的太魯閣峽谷，整個心情都好愉快，今天要好好享受這最後一天的好天氣。走回停車場後，瘋媽將昨天發酵好的麵團一一揉好，擺在烤盤上幫我們烤了蔓越莓麵包當中餐，沒想到在這地方還能吃到現烤的麵包，外皮酥脆，裡面蓬鬆，滿滿的蔓越莓，真是過癮，小朋友搶著吃，一下就吃光光了。泡上一杯咖啡，休息片刻，準備繼續前往第二目的地「文山溫泉」。

 神祕又吸引人的文山溫泉

　　入口處位於泰山隧道旁的文山溫泉，是太魯閣國家公園中唯一的野溪溫泉，在 1914 年太魯閣戰役時由日軍深水少佐發現，所以早期稱之為「深水溫泉」。文山溫泉水質清澈，具硫磺味，湧泉處有硫磺沉積，水溫約 43℃，屬於中性硫酸鹽泉。2001 年太魯閣國家公園管理處對文山溫泉進行整修，並增加許多安全設施，方便遊客使用，並由天祥晶華酒店認養、維護。不過 2005 年文山溫泉發生土石崩落意外、多名泡湯遊客遭擊，造成 2 死 5 傷，隨後文山溫泉被勒令封閉，也因此再度蒙上神祕的面紗。

　　2011 年太魯閣國家公園管理處以「維持日治時所發現的原有野溪溫泉型態」重新開放此地，雖然下切到溪谷的石階早已不見，但熱心的山友們早已架設好輔助繩方便遊客行走。文山溫泉為立霧溪支流的大沙溪岩壁所湧出，四周盡是大理石岩壁及河床，靠近河谷的地方有一個大理石天然洞穴，是最佳的露天浴池。因為不確定下切處的安全性及困難度，我先行探路後，確定沒有問題，再一個一個陪著家人下到溪谷，最小的安估則抱著我們身體帶下去。

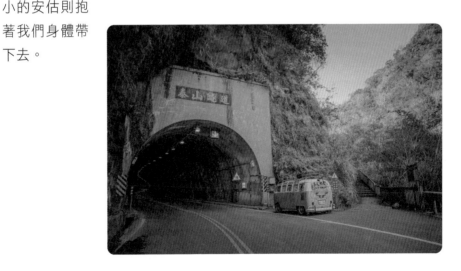

這裡真是個人間仙境，可以躺在河床泡著溫泉，獨享有如一線天般的大理石峽谷奇景，溫度也剛剛好，還可跑去泡涼涼的立霧溪支流。小心翼翼地走在通往石洞的木頭便橋，大大的天然石洞裡竟然有溫泉湧出來，形成天然

的湯池，望出去又是太魯閣峽谷風景，這美好的體驗到現在還是讓我一直念念不忘。要不是下切點的地方有一點危險性，還真想晚上帶著營燈來洞穴裡，聽著溪流聲，點燈泡溫泉看星星，那有多麼享受啊！

回程將車開往綠水營地準備過夜，這裡相較於園區內其它車泊點，安靜了許多。旅行期間我們一直在網路上跟許多朋友分享動態，剛好也帶著孩子環台的熱血網友也跟我們聯絡在此碰面，雖然以前未曾見面過，但話匣子打開就是停不下來，我們煮了一大鍋的義大利麵跟他們分享，飯後瘋媽還切了從良心商店買的木瓜給我們吃。聊到停不下來的新朋友，決定留下來跟我們一起睡在車上，在她的建議下，決定明天一早一起去走布洛灣的山月吊橋，不過需要預約，也很難抽到票，但第一場只要早一點去現場排隊都有機會，何況離我們營地這麼近，實在沒理由不去。今晚的星空跟我的心情一樣美，預報明天開始連下七天的雨，希望好天氣能再多持續一點。

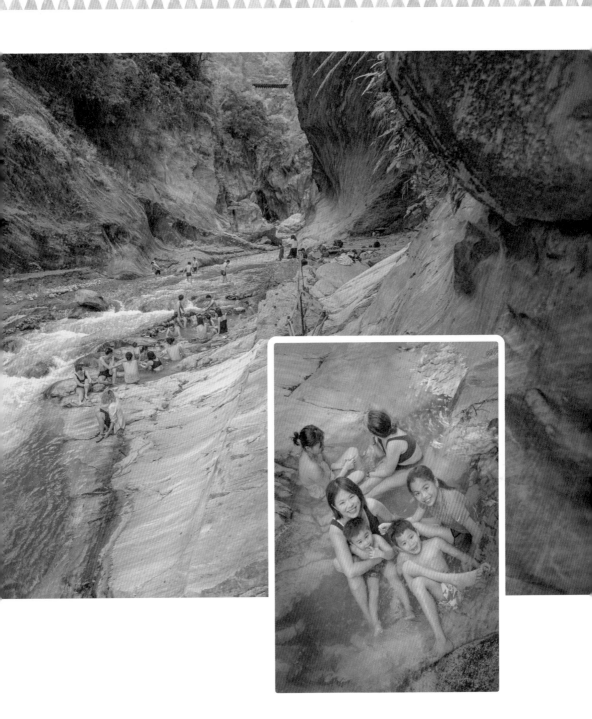

走訪
太魯閣峽谷的吊橋

一早排隊走吊橋，感受太魯閣族的熱情

　　天才剛亮，我們一早沿著中橫公路開往燕子口，從燕子口到靳珩橋的步道途中，可欣賞太魯閣峽谷、壺穴、湧泉、印地安酋長岩等美麗的景觀，可說是一條兼具地形、生態與人文特色的步道。美麗的燕子口對岸山壁有許多的洞穴，就是知名的「壺穴」，也是燕子口最具特色的地形景觀，但小孩們只好奇哪裡有燕子？

　　從燕子口步行約 300 米，即可到達靳珩公園，從這裡的觀景平台朝立霧溪對岸望去，有一個巨大的大理岩石從立霧溪中突出來，仔細觀察巨石，像是人的側面，眼凹、鼻梁、下巴、酒窩都清晰可辨，加上上面稀疏著生的植物，二者配著看真像是戴著羽冠的印地安酋長，這些都是立霧溪水歷經久遠的歲月所雕琢出來的，真是令人稱奇。在巧奪天工的美景中享用早餐後，我們先到布洛灣讓小朋友放風，同時早點去收集山月吊橋的資訊。

　　山月吊橋一天僅開放 4 場，每場 200 人，這麼棒的景點竟然不用錢，因此每一場都爆滿，想預約都很困難，同時僅限於第一場的場次可

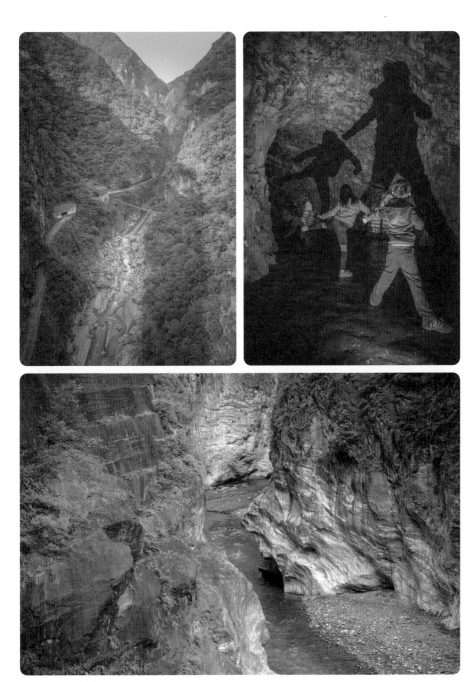

印地安酋長岩

以現場去候補。還不到第一場的時間，早已有許多有報名的幸運兒一一來報到，我們則到旁邊的候補排隊處排隊，幸好早到，小孩子們去上個廁所回來，後面早已大排長龍，第二順位的我們看來進場機率還是非常的高。

九點開始，正取的遊客們先行進入，看有幾個人沒來報到，剩下就是候補名額的機會了，等待期間，熱心的太魯閣族巡山員還特地跑來跟我們介紹山月吊橋的歷史。二十分鐘後，售票處的服務人員把剩下的入場券拿來，拿到時我們真是興奮極了，後面有很多人來排隊卻沒有拿到票，但巡山員說：「今天來這裡的都是我們太魯閣族的好朋友，我用朋友的名義招待大家進去」原住民就是這麼的可愛，這麼的好客，剎那間山谷裡傳來了好大的掌聲。

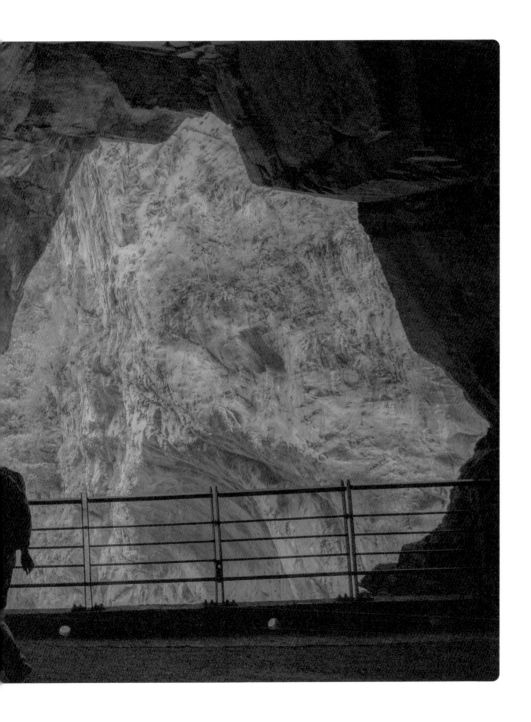

有家人的地方就是最美的地方

新的山月吊橋真的好美麗，單程不到 200 公尺的長度，卻能從 75 公尺高的橋上瞭望整個太魯閣峽谷，原來上帝的視野是這麼的神奇。候補的我們比較晚進入，前面早已擠滿在最後的瞭望台上開心拍照的人群，內心暗想等這些人都走光了，我們再來拍無人的山月吊橋。當我們還悠哉悠哉地等待前面的遊客們拍照，巡山員說第一場的參觀結束了，請大家準備往回走，後來才知道每一場只有 1 個小時的開放時間，我跑去跟巡山員說讓我拍一張家庭照，在短

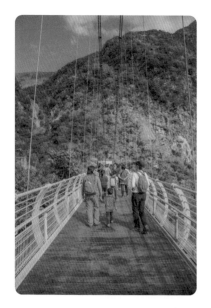

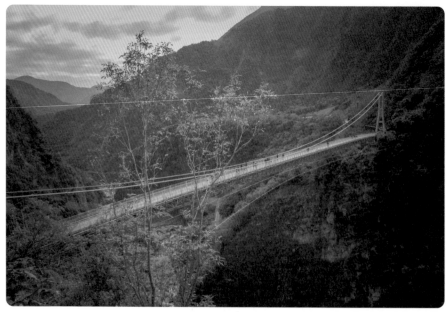

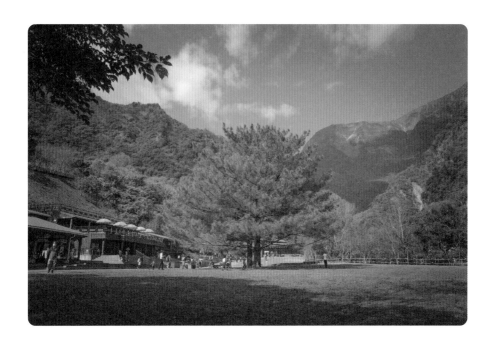

短的兩分鐘時間，我們換了很多隊形跟按下了上百張的快門，讓我們捕捉到很多張不錯的畫面。

回到了布洛灣，早來的春天已讓整個山谷開滿了櫻花，坐在樹下的木椅上，望著前面美麗的峽谷風景，藍天白雲，舒服的陽光跟宜人的山風，彷彿置身於美國優勝美地國家公園，以前當導遊時，客人常問我哪裡最漂亮？我都回答：「只要有我家人在的地方，就是最好的地方。」確實這趟旅遊中，有許多片刻都讓我深深的體會到這一點。

艱難的抉擇，繼續環台？打道回府？

中午過後東邊的雲層慢慢進入了峽谷，看來多賺到的好天氣也即將結束了，從今天下午起到過年後的一個禮拜，整個北海岸都是降雨的天氣，此刻我們正站在一個旅程的叉路上，要繼續北上完成環台？還是放棄環台翻山越嶺上合歡山？這個抉擇早在幾天前開始不斷的出現腦海

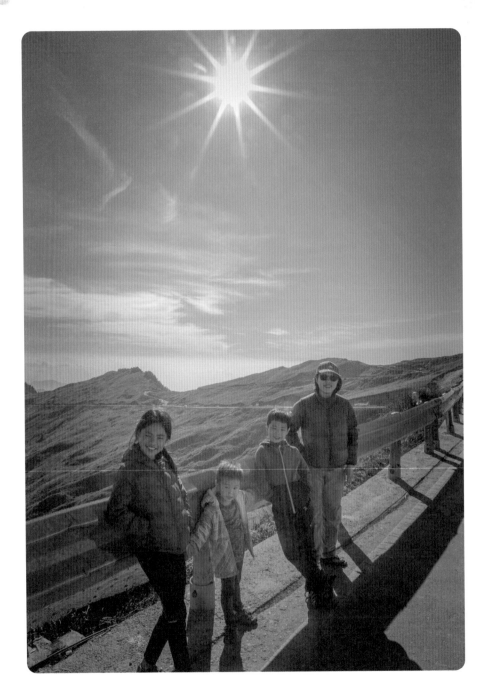

裡，一路走來的好天氣讓我們玩得非常開心，但前幾天唯一的雨天卻徹底地打敗了我們，讓心情跌到了谷底，老車會漏水，雨天小朋友也沒地方跑，即使硬著頭皮完成環台的壯舉，後段在雨中度過，故事也不會有完美的結局。

想想現在北海岸交通更方便了，從家裡到太魯閣也才兩小時半的車程，就如朋友說的，「旅遊要跟著心的感覺走！」我們決定放棄北海岸，翻山越嶺上武嶺，然後回去台中跟家人過年。從花蓮上武嶺是一條未知且崎嶇無比的山路，不知道我們的老車到底有沒有能力上去？但還是那句老話「沒有試過怎麼知道不行！」

車子一路經過天祥、新白楊、碧綠神木，隨著海拔的上升，天氣也越來越糟，能見度也很差，快到關原的加油站前，突然一道陽光灑下來，眼前景色大開，「Ｙｅａｈ！」後座的小朋友們全都興奮的歡呼了起來，出現大景了，對！我們穿越了雲層來到雲海上的神仙國度了，今晚的星空一定很美麗。

過了大禹嶺後，到武嶺是這條公路上最陡最難的地方，為了保持最大的輸出動力，將齒輪降到了最低的檔位，沿途引擎聲轟轟巨響的運作，將我們一步一步的帶往公路的最高點，車子的轉速一路都要保持在3，才能爬上這個陡坡，或許車上小朋友也能感覺到我的緊張，沒人發出任何一語，瘋媽也擔心的說：「58年的老車，看到底能不能爬上去。」沿途的路旁還能看見還沒來得及融化的殘雪，只能禱告不要出現在我們行駛的路面上就好了。快要到山頂的前兩公里是成敗的分水嶺，Dylan還搞笑地冒出一句：「娃娃車一路順風！」全家人忍不住為娃娃車加油，「娃娃車加油！娃娃車加油！」此時此刻感覺為了一個目標，全家團結了起來。

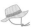
高山上的冰糖醬鴨雪橇跟天然冰棒

　　離開天祥後的三小時，我們順利的開上台灣公路最高點，此刻全車的人都歡呼了起來，瘋媽忍不住大讚「老爺爺帥啦！」，小朋友也大喊「萬歲！」抵達停車場後，我們下車跑去欣賞這難得一見的高山雲海奇景。離天黑還有一段時間，剛剛路上經過的殘雪跟冰宮實在很想去看看，讓小朋友穿好保暖衣物後，再度走下山去玩玩雪。以前上班帶團去日本時，天天看著雪都沒感覺，能在亞熱帶的台灣看見雪，對我來說沒有比這興奮的事了。

　　小朋友抓著雪就揉成一團往我身上丟，走到了冰宮，融化的雪變成水後，流下來再度結凍，形成美麗的冰瀑，地上則有如溜冰場般的滑，很多遊客都跑來這裡拍照，然後一個個跌倒，Dylan 調皮的站著滑了下來，Annie 看了之後也跑來玩，卻跌了一跤，我們父子三人就穿著鞋子在這天然的冰宮滑來滑去，玩得不亦樂乎。後來我在路旁撿到別人遺留下來的冰糖醬鴨包裝袋，很適合墊在屁股下當雪橇滑下來，果然如期待的效果一樣，一路從上面閃電般的滑了下來，小朋友看到整個樂歪了，搶著拿去玩，好幾次太快停不下來，直接撞上了山壁，我也玩到屁股都快磨破皮，最後每個人的屁股都被凍得紅通通的走回去。然後我們在冰瀑旁邊的山壁上，發現難得一見的冰柱跟冰筍，小朋友都興奮極了，拔了一根當冰棒舔。回到了停車場，已經沒剩下幾台車，雲海被夕陽染成一片火海，真是美極了。

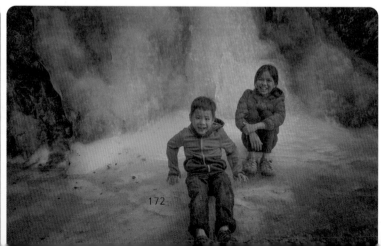

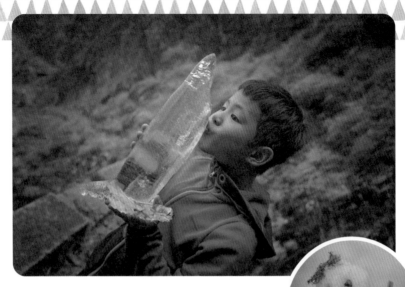

導遊報你知

壺穴的形成

壺穴的形成有兩種，一種是地下水的出口，地下水在飽和的狀態時，便會從岩縫中滲出，久而久之將岩石裂縫溶蝕成一個個的洞穴，大雨過後，有時還可觀察到一條一條水柱從岩洞中湧出，這就是「湧泉」。另一種形成的原因是立霧溪水侵蝕出來的，立霧溪在發育的過程中，湍急的溪水有時受到阻礙便形成漩渦，漩渦水流帶動河沙，不斷淘蝕岩壁，經長久的歲月後就形成壺穴地形了。怎麼分辨這兩種壺穴呢？一般而言，經立霧溪水淘蝕所形成的壺穴，開口幾乎都朝向上游，而地下水溶蝕而成的壺穴，其開口大致都是朝向下游。

山月吊橋

山月吊橋是位於布洛灣遊憩區內的一座景觀人行吊橋，橫跨於布洛灣台地與巴達岡台地間，全長 196 公尺、寬度 2.5 公尺，橋面距溪谷約 153 公尺，為台灣跨深比最大的吊橋。這座橋建於日治時期大正三年（1914 年），2016 年 8 月開始重建第四代橋梁，2019 年 5 月橋體完工，接著興建周邊道路、步道、安全設施等，2020 年 8 月正式啟用開放。

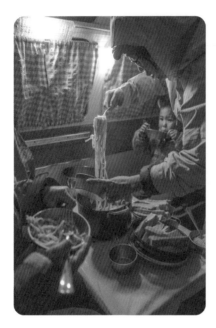

　　今天快快地煮小朋友最愛
的義大利肉醬麵，用餐前剩餘
的熱水煮了一鍋茶凍，先放在
車外，如果沒例外，這個溫度，
吃完飯大概也結凍可以吃了。
瘋媽還在車內切好三個大木
瓜，全家人圍在車內的燈下用
餐，感覺非常的溫暖。

　　全家人睡著後，窗外美
麗的星空讓我捨不得睡，一個
人跑去外面拍了快兩小時的星
軌，是美好的一天，設好鬧鐘，
期待明天雲海上的日出。

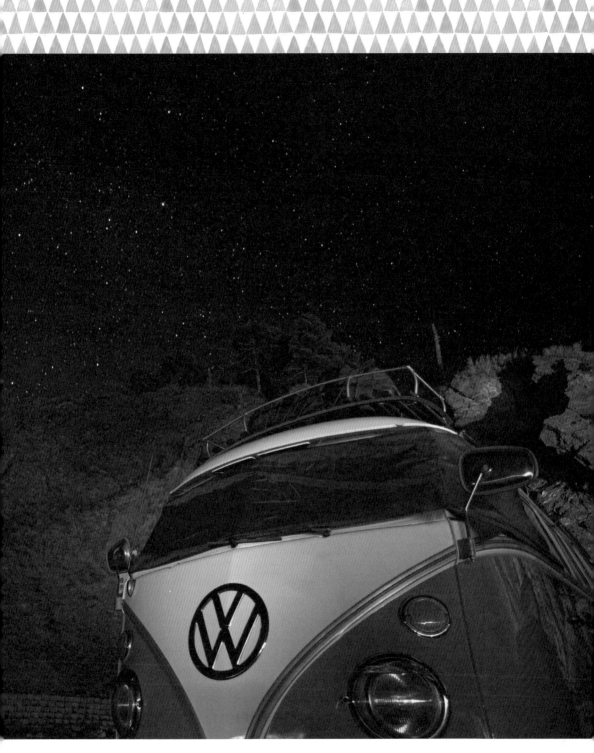

環島影片
第 11 集

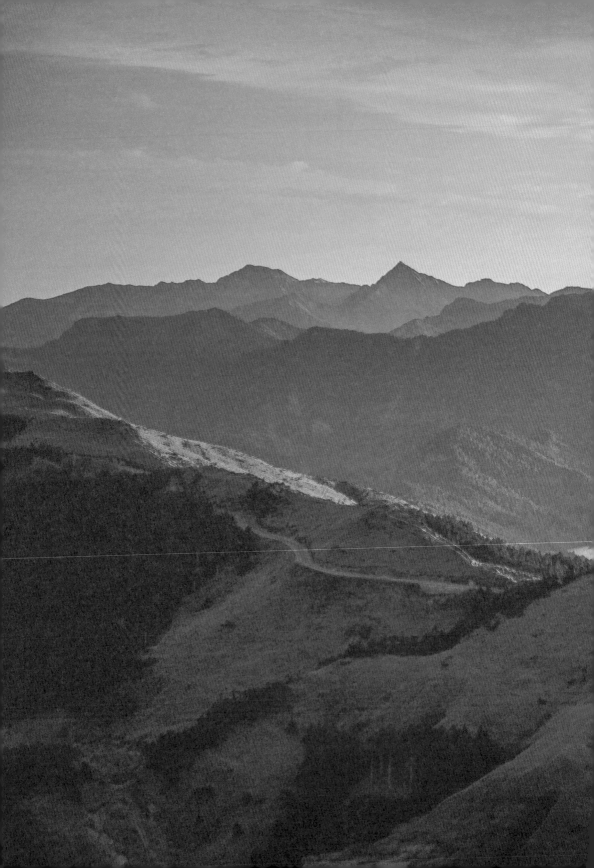

Part

4

中部

武嶺 → 合歡山主峰 → 清境 → 霧社

和孩子登上
合歡主峰頂

就是想要有你們共享的日出美景

　　冬季山上的清晨特別冷，車外的溫度計從昨晚始終指著 5℃的位置，原本擔心老車沒隔熱層睡起來會很冷，但或許是 5 個人擠在這小小空間的關係，感覺特別溫暖！戴好帽子，穿好保暖衣物踏出車外，吸一口冰冷卻清新剔透的空氣，瞬間整個人都醒了過來，空氣中帶一點青草跟露水的味道，真喜歡這樣的大自然氣息。

　　東邊的天空正準備甦醒，滿滿的雲海，美麗的山嵐一層又一層的連接到天邊，天際線開始慢慢的染成橘紅色，手沖一杯熱熱的咖啡握在手裡，等待今日第一道曙光的到來。日出前的一小時最美了，陽光跟雲層的變化就如大自然的魔術秀一樣，變化無窮的景色此生難得再見，享受這樣的夢幻時刻，也是人生中很重要的事情之一，這種美好時刻有家人可以一起共享更好，忍不住把車上所有的人都挖了起來，Dylan 跟 Annie 還在半夢半醒中說：「不是前幾天才剛看過嗎？」老婆則完全不理會我的邀約繼續矇頭大睡，獨樂樂不如眾樂樂嘛，就是想要有人一起陪。或許看日出遠不如看電視、聽音樂來得刺激，但就是讓人感到非常的療癒，看看山景，聽聽風的聲音，山跟海都有不同的個性，但都有令人陶醉的地方。

順路登上一座台灣百岳 —— 合歡主峰

　　今天開始偏離原來的行程計畫，一切都是未知數，也不需要特別趕什麼，一切就跟著心的感覺走。用完餐後再度打開登山的裝備袋，難得全家又來到高山，不如再來爬幾座百岳。合歡山是所有百岳中最輕易能接近的山之一，有合歡主峰、北峰、西峰、東峰、石門山共五座入門級的百岳，以往每年的五月份高山杜鵑盛開時，我常帶小朋友來賞花順便撿百岳，北峰、東峰及石門山早已爬過，西峰來回要 7、8 個小時，現階段還不太合適，反而最簡單的主峰還沒帶他們去過，今天不如就到主峰山頂走走。

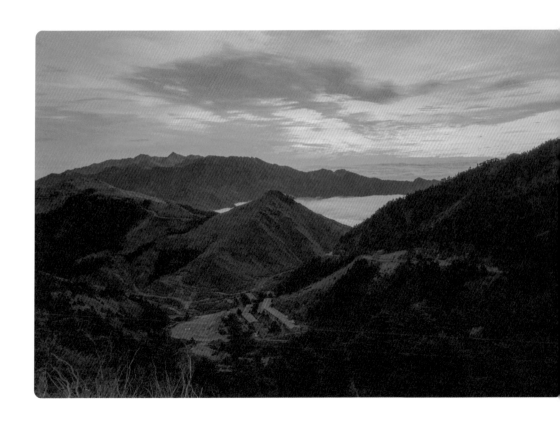

　　從停車場出發後，沿著聯絡道路緩緩前進，眼前一大片的雲海讓小朋友興奮不已，想想如果昨天沒有上來這裡，現在應該就在那厚厚的雲海之下淋著雨也說不定，想到這裡，就對自己的聰明決策感到非常的自豪。半年前曾帶著 Dylan 跟 Annie 上去玉山，乾脆現場出個考題讓他們去尋找山頭的位置，眼尖的 Annie 不久就在遙遠的天際線上找到那獨特的山型。沿途 Dylan 還帶著安佑到以前的衛哨遺址裡裝阿兵哥玩，不到一小時的時間很快的就來到了山頂，平日的山頂有別於假日時的熱鬧，顯得格外寧靜，小朋友開心地從背包拿出他們自己準備的糧食，攤開在山頂吃，我則拿出空拍機，從上空偷窺了一下上帝的視野，也捕捉到好多美麗的畫面。

　　合歡主峰周圍沒有阻擋視野的山巒，因此風景極佳，自學生時代爬了二十幾年的山，百岳也快收集完成了，我自豪地跟孩子說：「眼前看到的山頭 Daddy 幾乎都爬過了喔！」他們驚訝的說：「真假！那下

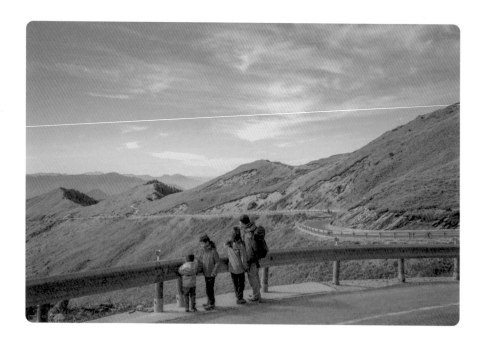

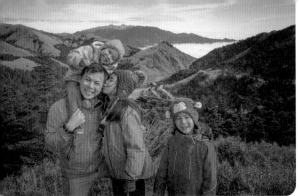

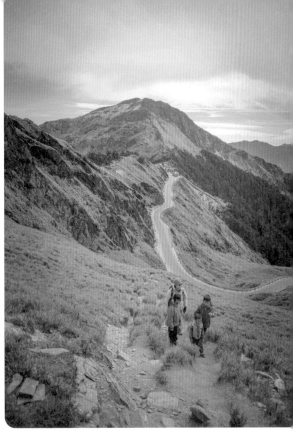

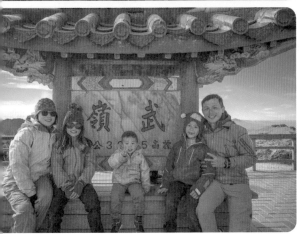

次要帶我去喔！」看來又多了一個人生的新目標了。站在山頂上，環顧四周，合歡群峰、奇萊連峰、能高山、南湖大山、中央尖山、甚至玉山都可一覽無遺，當然也可以從日出守候到日落，清晨欣賞從立霧溪口冉冉上昇的日出，傍晚則可以看夕陽緩緩沉入山稜。

導遊報你知

合歡主峰山頂平坦，視野開闊，早年山頂一直都有軍隊駐守，限制一般民眾攀登，有一條軍用的聯絡道路與台14甲公路銜接。軍隊在2000年撤離後，國家公園將這裡規劃整理，除了中華電信的基地台外，舊有地基改造為觀景平台，可以環顧四周欣賞山巒美景。

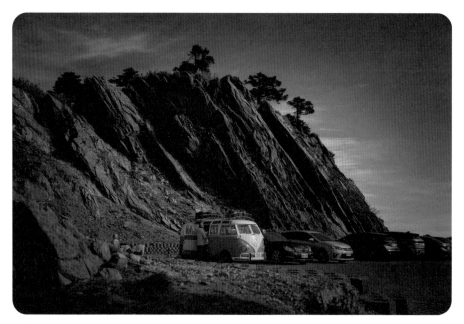

尋找車泊地點最難

　　帶著愉快的心情回到車上，一邊慢慢欣賞台十四甲線的美麗景色，一路將車子往下開，途中的清境農場正逢山櫻花盛開，在全台灣海拔最高的 7-11，買了幾包科學麵，全家坐在櫻花樹下野餐，科學麵、生菜煮成一鍋，三寶們都開心地吃著，連我們大人的份都被吃光光了，或許這對他們來講就是山珍海味。

　　在沒有行程的計劃下，玩什麼都不是問題，最困難的就是要找合適的車泊地點，這點在台東已深深的體會到，當然今天也不例外。原本候選的幾個地點都在馬路旁，這條道路晚上有很多高麗菜車奔跑，停在路旁也不安全，小朋友也沒地方跑，不如繼續往下走，最後在霧社前找到公路旁的一座荒廢的公園，雖然荒廢，涼亭等設施卻很完善，有極佳的樹蔭跟面對水庫的景色。車上有發電機、滿滿的山泉水跟食物，對早已習慣流浪生活的我們，沒什麼好擔心的。

傍晚阿彥打電話給我，說明天要跟著我們一起去泡廬山的野溪溫泉，用完餐後我們再度來一場蚊子電影院，準備就寢前，突然有人敲了車門，不知情的小朋友們跑去開門，看見最愛的 Uncle 出現在眼前，真是個大驚喜，小朋友簡直樂歪了，都想跑去跟他一起睡覺。陪小孩睡著後，再度走出車外，在燈光柔和的營燈下，跟阿彥聊了好多，好久沒有像這樣的兄弟時間了。明天要一起去泡野溪溫泉，真是令人期待。

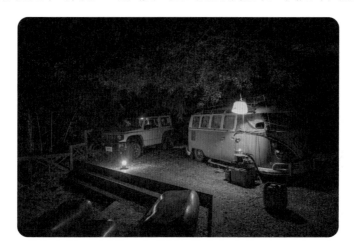

車泊小常識

車上如果有安裝車邊帳就如家裡多了一個陽台一樣，能將空間再往外延伸出去，但礙於車邊帳價格昂貴，有些還需鑽洞固定在車上，可能造成施工處往後容易生鏽，相對的客廳帳可隨意搭設及移動，不使用時可以收起來放在車上，相對方便許多，但如國家公園、森林遊樂區等公共場所，裝備不能落地的場合則要特別注意。兼具經濟實惠又體積小的方法是利用吸盤式掛鉤吸附在車頂搭配天幕來實現，搭設也快速，收起來也不佔空間，如果大一點的天幕，下大雨時還能將整台車罩起來，非常的方便。

從馬海濮溫泉到科普之旅
「九二一地震教育園區」

 前進霧社事件現場泡溫泉

距離霧社不遠處，有個很有名的溫泉地，叫「馬海濮溫泉」，這裡曾經是台灣超人氣觀光景點，如今成了失落的祕境。位於南投縣仁愛鄉精英村的「馬海濮溫泉」，屬於中央山脈板岩區的變質岩溫泉，蘊含豐富的礦物質與微量元素，水溫介於攝氏 58 ～ 98 度之間，水質非常清澈，屬無色無味的鹼性碳酸泉，更有「天下第一泉」的美譽。

這一次的目標是位於廬山的馬海濮溪，位於馬海濮溫泉風景區內，

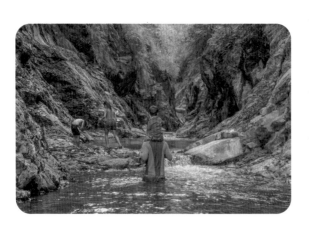

是著名的「霧社事件」發生地，馬海濮是賽德克族「馬赫坡」的發音直譯，馬赫坡古戰場就是當初霧社事件的最後戰場，戰後頭目莫那魯道帶領族人躲藏的石洞處，就在馬海濮溪的上游處。

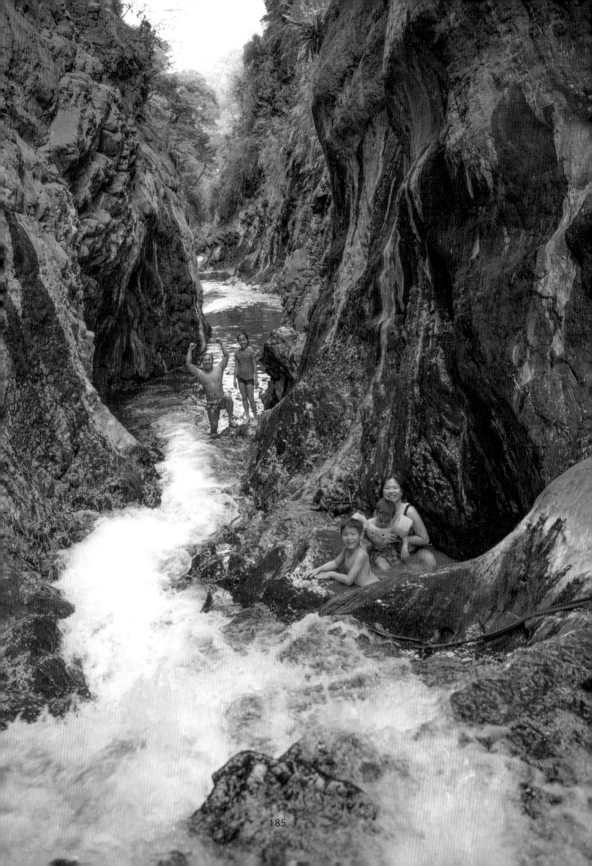

冷熱交替的 SPA 溯溪

悠哉的用完早餐後,先整理好溯溪的裝備,沿著山谷開車不到 30 分鐘就到了廬山吊橋,停好車完成著裝後,直接下切溪底,從一處不怎麼起眼的河道向上溯,一路盡是滿滿的溫泉源頭,峽谷內還有非常漂亮的彩壁區,沿途有許多美麗的溫泉彩壁,處處有小巧可愛的溫泉池,裡頭的溫度舒適不需再用溪水調溫,想要試試三溫暖的話,還能到旁邊的溪水冷熱交替泡,非常適合帶全家人來半日遊的好地方。

這裡的溫泉是冬季枯水期限定,只有在溪水少的時期才能享受到,今年冬天台灣西半部降雨量非常稀少,水位特別的低,溪床走起來特別的好走,但溪水依舊非常的冰冷,有幾處深潭需要泳渡,Annie 一下水冷得尖叫,大喊:「好冰喔!」還好泳渡過後馬上就有好幾池溫泉池,就這樣一路冷熱冷熱 SPA 上溯,加上今天有阿彥的加入,小朋友全都黏著他,感覺格外的輕鬆。

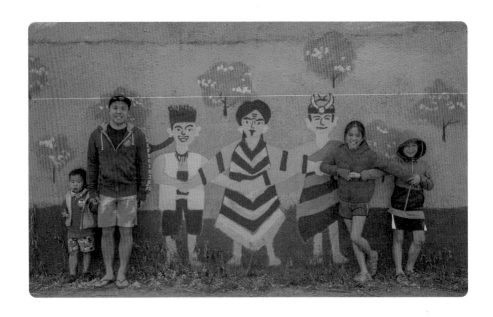

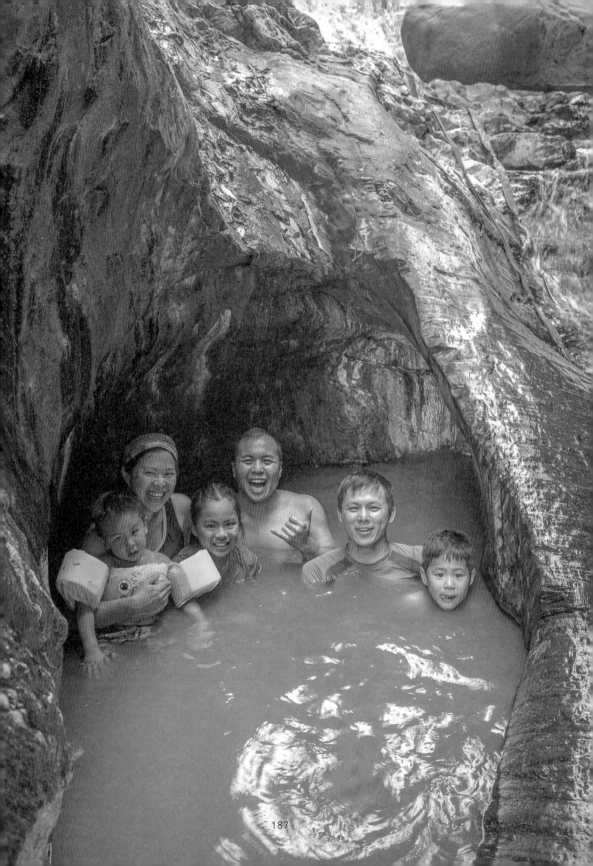

Annie 一路展現大姊的風範，沿路幫忙照顧安估，對 Dylan 也適時伸出手拉一把，今天的目的地在上溯後約 30 分鐘的瀑布旁，有著天然的石洞，而溫度恰到好處的硫磺泉就在裡面。溫泉池可以容納約 5 ～ 6 個人，無法想像台灣怎麼會有這麼棒的地方，在石洞內泡著暖呼呼的溫泉，旁邊是轟隆隆聲響的冰冷瀑布，前面是美麗的峽谷風景跟一個深潭，上面則是藍天白雲，真是一處少有的祕境。中餐我們就在溪邊開心地野餐，小朋友在溫泉跟溪水中自由地穿梭，溪谷都是他們的笑聲。

回程的路上又玩了好多深潭溫泉的交替 SPA，小朋友們還在幾個石壁的湧泉區，用手挖溪床造池來泡，溫度高的地方真的會燙到讓我們尖叫出來，Annie 被燙得大叫「啊！啊！好燙！」瘋媽跟阿彥很聰明的拿一片大石頭來挖，又快又不會被燙到。看到比較深的水池，兩姊弟忍不住爬到溪旁的石頭上嚷著要跳水，在我確認過深度夠安全後，兩人噗通噗通的跳下冰冷的溪水，一路喊好冷的安估看到姊姊跟哥哥玩得這麼開心，也穿著救生衣一邊游泳一邊冷的牙齒都在打架了，三姊弟這一趟旅程下來，真的成了名符其實的「野小孩」。回程雖然只要短短的 30 分鐘，但一路邊走邊玩卻也讓我們走了 3 個小時。

導遊報你知

馬海濮溫泉

傳說原住民發現有受傷野鹿，浸泡馬海濮溫泉後快速痊癒，因此被原住民賦予「靈泉」之說。日據時期因霧社事件，日本人將原住民賽德克族遷離管理時，發現有如富士山的馬海濮溫泉，將其命為「富士溫泉」，與明治溫泉、櫻溫泉並稱「中部三大溫泉」。由於廬山有著優良的溫泉水質，吸引先總統蔣公到此遊玩訪察時，發現南投廬山與大陸的廬山十分相像，而將其改名為「馬海濮溫泉」，甚至在當地設置廬山蔣公行館，作為蔣公晚年避暑地之一。

　　早已筋疲力盡的小朋友們回到車上後，車子開沒五分鐘就全部躺得東倒西歪。回台中的路上，還有一個地方一直想要帶小朋友去走走，就是「九二一地震教育園區」。

　　22 年前的 9 月 21 日，當時 19 歲的我，經歷了台灣史上最大也最嚴重的一次大地震，許多人都記憶猶新，我們的小朋友們雖然聽過這件震災，卻不知道到底有多麼的嚴重，包括當時在北部就學的我也不是那麼清楚，這是個很好的震憾教育，因此再怎麼樣都希望我們今天能在開放時間內趕到。

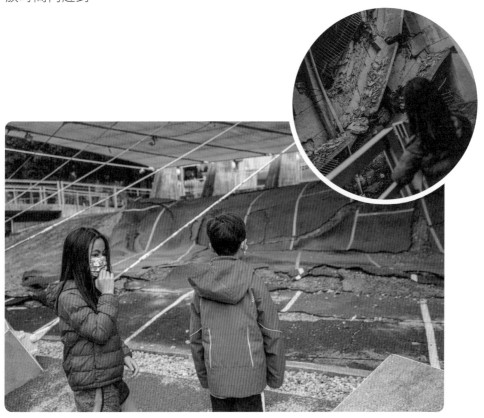

　　在 921 地震發生後，霧峰區的光復國中因車籠埔斷層的通過，東半部操場有 2 公尺半的隆起，校舍多棟嚴重損毀、坍塌，震後地貌與建物的特性極為明顯，由地質學者專家前往震央地帶勘查後，建議將光復國中斷層隆起的災區現址，規劃改建為「地震紀念博物館」以保存地震原址，記錄地震史實，做為民眾及學校有關地震教育的活教材。

　　在國立自然科學博物館用心的規劃下，這裡成為全球難得一見的自然科學活教材，它完整地保存了 1999 年 9 月 21 日凌晨 1 點 47 分，芮氏規模 7.3 的強烈地震後，所造成的斷層錯動、校舍倒塌、河床隆起等地震遺址。

　　我們趕在閉園的一個小時前抵達園區，一進去全部的人就被那倒塌的校舍給震懾到了，一個堅固無比的校舍，竟然可以扭曲成這樣，沒有一處是完整的，小朋友們都看得目瞪口呆。園區內有很多當時拍下來的災區珍貴照片跟空拍照，當年模糊的記憶全都回來了，失落的記憶拼圖也在這裡找到了好幾片，當時剛考到駕照的我，還開著貨車到處去載送物資等有趣的故事，也邊看邊跟小朋友們分享。

　　雖然才短短不到一個小時的參觀，卻都在每個人的心中留下很強烈的印象，這是一個很值得來的地方，也祈求別再有這樣的災難發生。

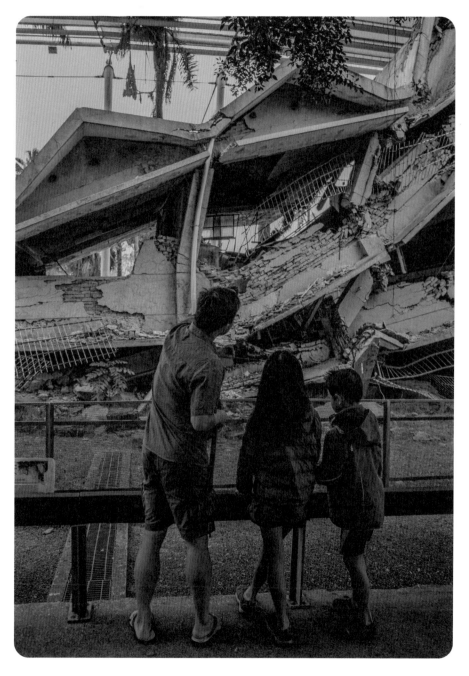

環島影片
第 12 集

Day 24

台中老家 → 草屯

環島除夕夜，
家族大集合

滿漢全席的年夜飯

今天是除夕夜，一早媽媽就在家裡忙東忙西，準備年夜飯的菜。「阿嬤我也要弄！」早已起床的小朋友們也嚷嚷著要加入備菜的行列，媽媽當然也沒放過像我這樣愛煮菜的兒子，我非常樂意參與，只要不要叫我洗碗就好了。望眼過去，在這除夕夜的日子，我的老婆、小孩、阿彥、爸爸媽媽都出現在同一個空間，真是奇妙。以前重要的節日裡，我們全家人幾乎都是國際間的空中飛人，從未全家齊聚過，今年難得能全家這樣聚在一起，雖然對其他人來説這是再平常不過的事，卻是我夢寐以求的事情。今天不僅全家能聚在一起，我們也回到爺爺家跟全家族一起吃年夜飯，一早準備的料理，就是晚上要帶去爺爺家吃的年夜飯。

中午我們在家裡的神明桌上擺滿年夜菜，向神明跟祖先上香，謝謝一整年的保祐。簡單的用完中餐後，我們就啟程開車前往草屯的老家，許久未見的叔叔們、放假回鄉的堂弟們全都聚集在一起，大家都結婚

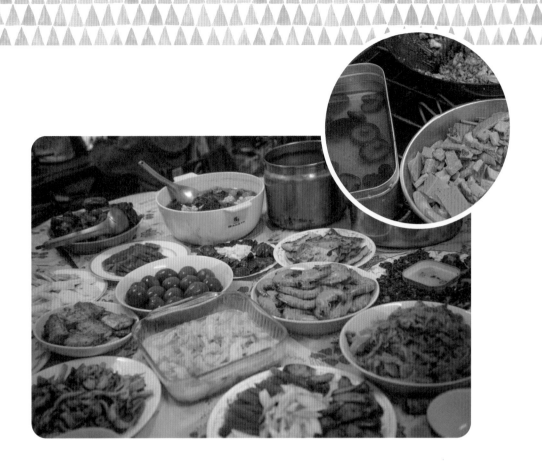

了，也有了小孩，小朋友們有伴可以一起玩。每每回到這裡，童年快樂的回憶都會全部湧上來。傍晚，各家將一道又一道的年夜菜搬上桌，竟然有驚人的 17 道菜，有如滿漢全席般的豐盛。

　　離家環島三個多禮拜，每餐幾乎都 2、3 道菜簡單解決的我們，眼前這一桌真的太豐盛了，大飯桶的我，一碗接著一碗的吃，共吃了 5 大碗的白飯。飯後媽媽準備了一大箱的煙火給大家一個驚喜，過年就是要放煙火、玩鞭炮，少了這個就不叫過年了。有姑姑，姑丈，還有表哥們的加入後，變得更熱鬧，有別於小時候只有沖天炮跟水鴛鴦，現在有旋轉的、有飛的、有向上衝的，真是多樣化。原本以為會跟我一樣玩得很瘋的表哥們，顯得安分許多，原來大家的重心都早已轉到小孩身上了。

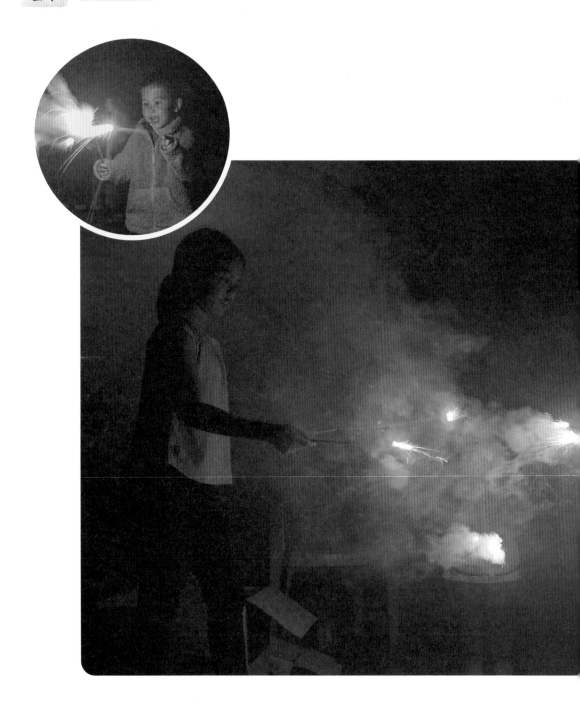

有別於熟悉的仙女棒，小孩們
對於會噴火花、飛來飛去的煙火比
較害怕，也不知道怎麼玩，我們也
需要教育他們如何安全使用，先示
範再引導，然後再放手給他們，看
他們拿著香，點完沖天炮後，逃離
的模樣真是可愛。這次難得回去，
剛好也帶了相機，放完煙火後提議
來一張家族大合照，堂弟還特地從
倉庫搬出以前他在夜市擺攤時的大
照明燈，瞬間老家的大前庭變成白
天般的明亮，大家擺好椅子，站好
位置後「3、2、1」喀嚓聲響，這張
大合照我等了 12 年。

爺爺奶奶過世後，大家已經不
再聚在一起過年了，「睽違 12 年全
家再度一起圍爐」對我們家而言是
個很重大的里程盃，這 12 年來爺爺
奶奶走了，卻多了 10 個下一代。很
多東西都變了，唯一不變的就是我
們的感情跟對爺爺奶奶的思念吧！
很開心我們沒去北海岸，很開心這
幾天下了大雨，很開心能讓我們跟
家人聚在一起，我想這是爺爺奶奶
特別安排的吧，「新年快樂！」

當大自然有禮貌的客人——
北坑步道

🎩 大年初一上山領紅包

今天是大年初一，好久好久沒有這樣在台灣聽過年鞭炮聲了，少了這聲音就不叫過年了。今天特別的早起陪老爸去爬山，跟我一樣當導遊的他特別喜歡熱鬧跟交朋友，也因此老爸和曾參加他旅遊團的客人，最後都變好朋友，平常沒事就聚在一起。

受到疫情影響，老爸在家的時間變多了，幾年前開始受好友的邀約，開始每天都去豐原的北坑步道爬山做環境志工，除了可以鍛鍊體力外，也能為這份土地盡一點力量。昨天睡覺前小朋友知道我要一早要去爬山，即使阿公熱情的邀約，卻依然興致缺缺的不太想去。每年大年初一的志工登山都是運動兼拜年，我說「有紅包跟禮物可以領喔！」Annie 和 Dylan 整個眼睛都亮了，為了紅包跟禮物再早也要起來，我心想應該是一家人領一份，但我猜小朋友應該是想每人都能領一份紅包吧！小朋友就是這麼的天真可愛。

　　一早四點天還沒亮就起床的老爸把我們從睡夢中叫起，我都還在半睡半醒，但小朋友們一上車就很興奮，到了集合處開始有人熱心的跟我們打招呼。簡單做完暖身運動後，大夥開始慢慢的爬山，為了要拍照，我留下來整理一下攝影器材，讓小朋友先跟著阿公出發，過沒多久準備好了，才發現他們早已不見蹤影，我也沒來過不知道路，反正爬山嘛，不就往高處爬，果真被我跟上了。

　　我以為體力已經大不如前的老爸，這幾年靠著天天來爬山，現在已經健步如飛，還可以跟他朋友們邊開玩笑開心的爬山，反而我的體力都沒他好了，人活著就是要動，長輩們時間多在鍛鍊體力，年輕人則忙著上班沒時間運動，尤其爬山真的很明顯，長輩們的體力超好，背得多走得快，看老爸這樣，真為他感到開心。

　　清晨的山區空氣非常的清新，山谷裡的櫻花也正逢盛開，真是美極了。到了山頂，大家聚在一起在櫻花樹下喝茶吃甜點和大餅，當然還有小朋友最期待的紅包，拜淨山團團長的好意，小朋友們這麼早起又陪阿公流汗，特別另外發了紅包給 Dylan 跟 Annie，他們兩個整個樂歪了。

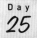

🎩 帶孩子一起淨山，還給大自然乾淨的家

　　　　下山途中，聽伯伯們跟我們分享沿路的樹都是他們一一種植的，而我們也拿著垃圾袋，一路撿拾路上別人遺留下來的垃圾走下山，Dylan 一邊撿一邊嚷嚷：「怎麼有人這麼沒公德心，在山上亂丟垃圾！」我也趁機告訴他們：「山是大自然的家，你喜歡別人來我們家亂丟垃圾嗎？」Dylan 跟 Annie 都瘋狂地搖頭說「不喜歡！」我說「對啊，所以我們來到大自然的家怎麼可以亂丟垃圾，應該盡量減少製造垃圾的機會，同時也要帶走不屬於這裡的東西，這才是來山上作客應有的禮貌，下次你再來時，大自然的家才會乾乾淨淨的等你來。」喜歡全家一起走向戶外的我們，教育孩子尊重大自然的觀念，跟安全教育一樣的重要，一定要從小扎根在他們的腦海裡。

重回通霄炭窯祕境過年聚餐

接下來的幾天無刻意安排行程，反正過年去到哪裡都塞車，流浪這麼多天，也想靜下來休息一下。去年爺爺過世後，我媽媽她們七姊妹今年過年初一到初三，相約在五阿姨通霄的楓樹窩一起過年，反正也沒安排行程，可以跟阿姨們一起過過年，想想也難得，結束後，就打包行囊準備啟程前往通霄。

相隔了三個禮拜，我們又回到熟悉的地方，這裡就是我們剛出發時，去探險祕境炭窯的基地營，所有的阿姨、姨丈們、表兄弟妹跟新一代全都聚在一起，熱鬧極了。大家約好每個人都要帶至少兩道菜來，加上過年的伴手禮等，桌上滿滿滿的食物，一到楓樹窩我跟小朋友都吃個不停，好像要把這趟出去沒吃飽的份都把它吃回來似的，肚子永遠都不會飽，好像又回到青少年時的快樂時光，真是開心。

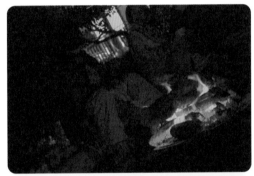

晚上表哥又準備了兩大箱的煙火，我拿出焚火台跑去炭窯，拿木材升起了營火，小朋友就拿仙女棒來這裡點燃，大人則坐著聊天烤火，看著孩子們開心的玩，很難得可以坐下來跟阿姨們這樣談心，也是很棒的一件事。

通霄 → 楓樹窩

旅程作業
「手作木杯」

喚起回憶的咖啡香

習慣了早起真是一種享受，四周無人，趁大家還在熟睡中，來杯手沖咖啡，享受這通霄山中的寧靜片刻。從車裡拿出磨豆機，慢慢地轉動，咖啡豆香氣迷人的味道直撲而來，拿下汽化爐上的熱水壺，慢慢地向濾杯裡倒入熱水，一圈又一圈的在咖啡粉上畫美味的符號，一杯讓人陶醉的咖啡就完成了，裝在自己手雕的木杯裡喝，這是個特別的時光，已成為我這趟旅行每天早上的例行公事，以後的日子裡只要聞到這咖啡香，這趟旅程的美好畫面就會一一隨著味道浮現出來。

回到屋內，早已起床的姨丈正看著電視，播著初二出遊人潮多的消息，想想也不用急於此時跟大家擠在一起，這趟旅遊我們都反向操作，盡量避免人潮，才能享受旅途，今天還是別外出好了。在旅途一開始時，帶著孩子做的手工木杯，因為後來每天行程都玩得精疲力盡，一直都沒進展，想想旅程也快結束了，不如今天就來做木杯好了。

🎩 一刀一削刻畫獨一無二的手作木杯

有了玩伴的小朋友們，玩都來不及了，根本靜不下心來做木杯，而且接下來是修邊跟整形的階段，難度也比較高，要善用銳利的刀尖來完成，雖然危險性高，但也是最有趣的地方，可以隨意的雕出自己喜愛的風格。我坐在一旁看著小朋友玩耍，一邊手停不下來的幫孩子們進行木杯的整形，時不時叫來 Dylan 跟 Annie 握一下手把，將把手的曲線完全調整成他們的大小，市售的木杯可就沒這麼客製化服務了，這才叫獨一無二，等孩子再大一點，他們就可以自己單獨完成自己的杯子了。

我非常喜歡芬蘭人愛用的木杯子，稱為 KUKSA 杯，是用北歐樹木的結瘤一體成型的雕刻而成，再加上一點維京人美麗的戰船船頭元素，想像著完成的模樣，一刀一刀慢慢的雕塑。我爺爺以前是警察，退休後那木造的宿舍也拆掉了，但那些木材都是日據時代的老舊檜木，這次選用的就是當時拆下來的檜木，很開心阿姨把它保留了下來，也很開心跟我們分享，讓它換個方式陪伴在我們身邊，每削一刀，迷人的香氣就散發在空氣中，這些削下來的木屑我通通留下來，改天要拿來做煙燻食材時好好的利用。坐在椰子樹下的陰涼處，吹著風雕著雕著，不知不覺時間就過了四個小時，雙手都起水泡了，但看著木杯慢慢的成形，心裡好有成就感，兩個杯子也大概完成了八成的進度，剩下的就留到下一次了，真令人期待它完成的樣子。

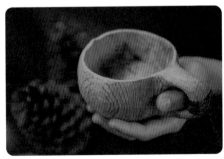

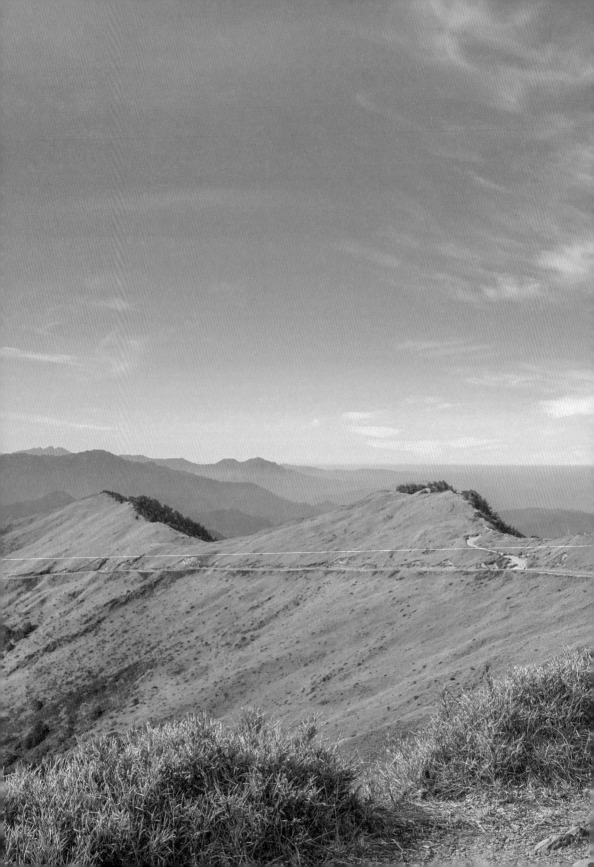

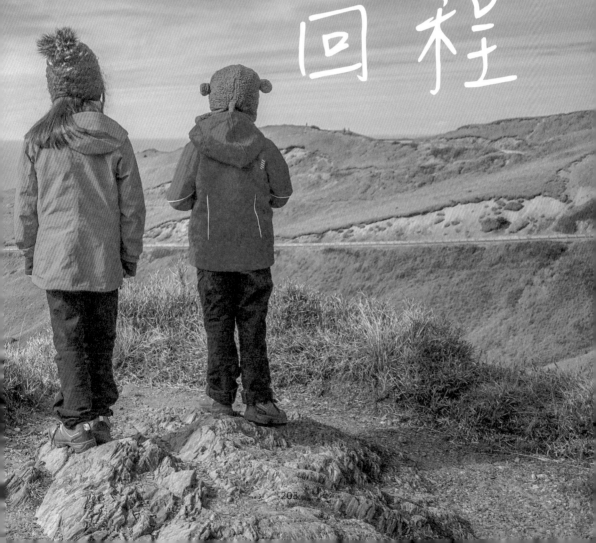

Part
5

回 程

通霄早市美味的
臭阿嬤豆腐

 曾經錯過又復得的臭豆腐

　　一早爸爸媽媽帶著孩子去逛通霄的早市，這裡有著別處鮮少看到的新鮮魚貨跟美味的客家食材，重點是非常的平價，還有眾人皆知的水煎包「通霄王煎包」，飽滿的肉餡加上酥脆的口感，鄉下的親民價格，這是通霄人的必買早點，媽媽知道我愛吃，特地買了很多回來讓我吃個夠。今天媽媽娘家的兄弟姊妹們全都回來一起聚餐，一年一次的七姊妹、兩兄弟，加上下兩代，真是熱鬧。

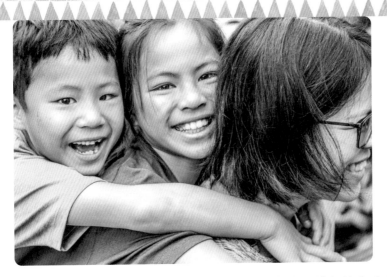

　　餐廳就在老街上，用餐前開進市場旁停車，徘徊許久未見停車位，最後終於停好車慢慢的走向餐廳時，經過了上次來通霄時，因為去炭窯探險而錯過的臭阿嬤豆腐（Day4），可能逢過年的關係，攤子特別在早上就開始營業了，明明餐廳就在旁邊，我還是忍不住坐下來點了三盤，寧可吃撐了也不想錯過。臭豆腐一入口，香酥又可口，配上酸辣的泡菜，真是絕配，聞起來臭，咬起來卻是香的，非常矛盾的感覺，但就是讓你聞起來受不了，吃起來又停不了，這個味道我想外國人沒吃過永遠都不會懂了，還好有來吃，不然下次又不知道何時才能吃到這人間美味了。攤子的牆上還掛著有趣的看板「考試 100 分，獎勵你」，好有阿嬤風格的人情味，後來阿姨跟我說，當地的小朋友為了想換阿嬤的一盤臭豆腐獎勵，每個都很認真念書，早知道我也努力考 100 分。

原住民酒後的話不算話？

　　傍晚三姨丈跑來問我「明天要去山上打獵，要不要去？」我馬上說：「當然要去！」這是跟三姨丈說了無數次要跟著去打獵後，收到的第一次邀約，當然要把握難得的機會，三阿姨回家前再三的叫我跟姨丈確認明天的集合時間跟地點，她說：「你也知道原住民喝了酒講的話都不算。」真期待明天的打獵。

跟著原住民到
祕山打獵

差點被晃點的打獵行程

今天真是令人期待的日子，昨晚收到三姨丈的邀約後，我就像個要去迪士尼樂園玩的小孩一樣，晚上興奮得睡不著，幻想著明天能捕捉到什麼獵物。三姨丈是太魯閣族的原住民，小時候我爸爸、媽媽都會帶我們到他的山上去玩，也常常聽爸爸跟著他們去打獵的故事，這幾年我也開始帶孩子往山裡跑，不外乎就是想給他們一點山野教育，而原住民在山上的生活技能：「取之所需，樂於分享」，真的很值得學習。

跟姨丈約好天亮就出發，我一早開車到他的住處，門沒開，按門鈴沒人回應，打了電話沒人接，心想我果然被騙了，就像三阿姨說的「原住民酒後說的話不算話」？還好繼續打了幾通電話後，姨丈總算回應了，電話裡的第一聲就是：「這麼早，怎麼了嗎？」我說「不是要去打獵？」姨丈說：「對吼！我下去！」他果真忘了。

為了安全考量，今天只有我跟姨丈、還有他的朋友一起前往山區。車子越開越往深山裡去，有幾段路還需要 Off road，路況真的很糟糕，

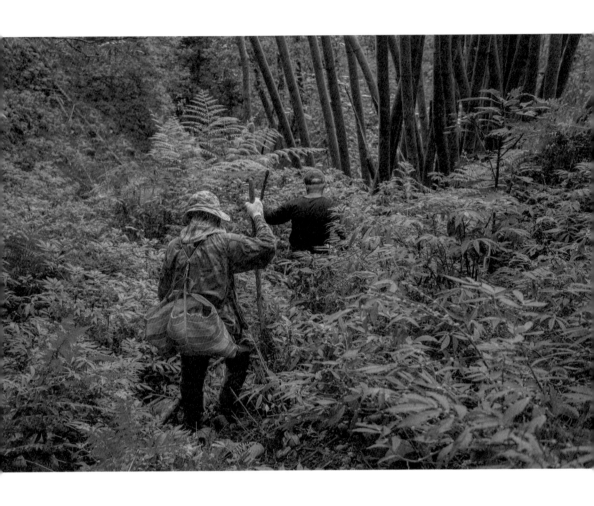

姨丈手指著一堆草叢說：「這座山都是我們的地，以前你們常來玩的地方就在那。」我驚訝的說「真假？完全沒印象！」那也是當然，這些地方都在 921 地震時被震壞掉，沒什麼人會來了，但也因為這樣，讓這裡的生態更加的豐富。姨丈開心的跟我分享以前他們曾經捕捉到的獵物名稱，「今天我們要去巡視新的陷阱，不見得有獵物喔！」怕我期望太高，姨丈先幫我打個預防針，其實有沒有都無所謂，我最想去體驗他們傳統的捕獵方法而已。

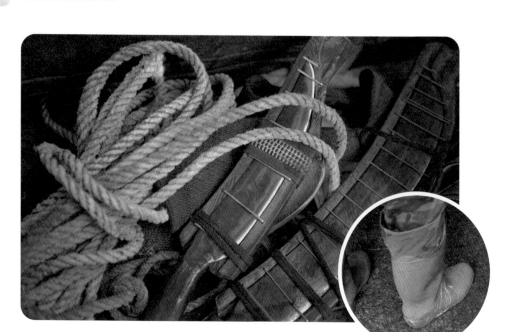

收穫滿滿的獵人行程

　　到了深山，開始準備著裝，我才準備要綁鞋帶，姨丈早已準備好在那等我。事實上，他只是脫下拖鞋換上雨鞋而已，而且那雨鞋還開口笑，只用膠帶纏住而已，身上就帶一把山刀跟棉繩，還有以前阿嬤買菜用的紅藍綠色尼龍袋子，綁上繩子就是他的背包了，相較於我的高級登山裝備，他們這樣簡單的裝備，進入山區卻能帶著兩百多斤的獵物回來，真的自嘆不如。

　　原住民非常尊敬山神，進山前都會奉上一杯小米酒撒向大地，並自己再喝一口後準備上山。山區根本沒道路，只有獵徑，還好爬了多年的山，找路難不倒我，但一路上都好陡，走著走著姨丈大喊：「不要動！」我以為捕捉到獵物，結果姨丈說：「你踩到陷阱了，別動！我幫你解開！」原來我成了獵物了！姨丈叮嚀著：「等一下跟緊一點！」這些陷阱我真的分不出來，完全地融入在環境裡，整

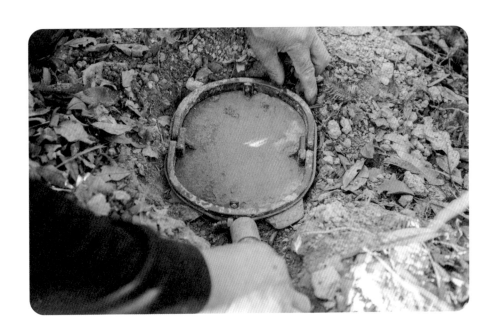

個山區放了很多個陷阱，每一個位置他們都認得，姨丈還跟我說，
動物的觀察力很敏銳，他們常走的路如果被人類走過，牠們就不走
了，所以走路時不能破壞動物原來走的路，姨丈沿途跟我說：「這
是山羌走的路，」「這是山豬睡覺的地方」還指著倒下來的枯木說：
「這個樹春天會長滿果子，猴子都來這裡摘食物，結果來了太多隻，
樹就倒了下來。」聽這些故事真是有趣，有時候姨丈走一走會拿出
山刀往樹上的藤蔓砍，他說如果不砍，藤蔓會往上爬，長出來的葉
子會讓原本的老樹照不到太陽而死掉，所以要把它砍斷。原住民獵
人不僅是這塊山區的巡山員也是保育人士，讓我打從心裡尊敬。雖
然這次上山沒有捕捉到獵物，卻讓我收穫滿滿。回程的路上，再度
跟姨丈相約下次一起上山，祈求他記得我們的約定，讓我再期待下
個獵人旅程。

愛上車泊
這種旅行方式

Home is where you park it

　　流浪了 29 天，剛踏上旅程時，心裡覺得這是個遙不可及的夢，如今我們終於走到這一天了，旅程結束的前幾天，電視不斷播出疫情擴散的新聞，使得小朋友寒假又多了四天，這段期間我們一直在猶豫，要不要在西海岸回程的途中繼續玩四天？或看北海岸天氣轉好了，異想天開的再度翻山越嶺到花蓮，繼續完成未完成的行程？但坦白說「我想家了」，問了 Dylan，他說：「我想回家玩我的玩具。」Annie 也回答：「我

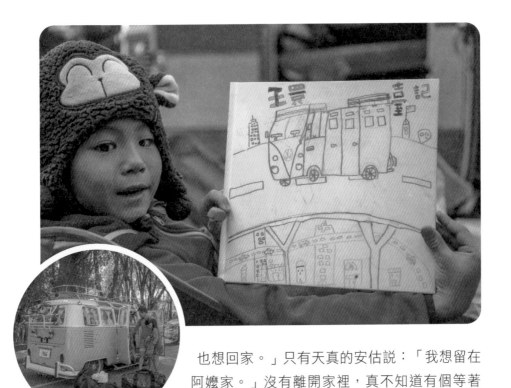

也想回家。」只有天真的安估説:「我想留在阿嬤家。」沒有離開家裡,真不知道有個等著我們回去的家是多麼棒的一件事情,「Home is where you park it!」雖然這趟旅程我們都以山為被,以車為床,以大地為家,但怎麼樣還是比不上真正溫暖的家。

　　早餐後,我們慢慢收拾行李一一上車,在爸爸媽媽的送別下我們慢慢地踏上回程的路,一路上小朋友還是老樣子,全都睡翻了,只有瘋媽靜靜的陪伴著我,車上依然只有引擎的轉動聲,沒有其他聲音,她突然開口説:「回到家就結束了,真捨不得……」真的,她説出我的心聲了,我也好捨不得,但這趟旅程我早已獲得跟家人滿滿的回憶,沒什麼好眷戀的。「一個旅程的結束也代表著另外一個旅程的開始,我們明年再來一次!」説完看見瘋媽眼眶泛淚的點頭,我想她也愛上這種旅行方式了。

導遊爸爸的露營車之旅
行前準備X戶外探險X車泊祕點X親子活動，全家自由又省錢的好玩神提案！

線上版讀者回函卡

作　　　　者／黃博政、吳易芸
企 劃 選 書／陳美靜
責 任 編 輯／劉羽芩
版　　　　權／黃淑敏、吳亭儀
行 銷 業 務／周佑潔、林秀津、賴正祐

總　　編　　輯／陳美靜
總　　經　　理／彭之琬
事 業 群 總 經 理／黃淑貞
發　　行　　人／何飛鵬

法 律 顧 問／台英國際商務法律事務所　羅明通律師
出　　　　版／商周出版
　　　　　　電話：（02）2500-7008　傳真：（02）2500-7759
　　　　　　E-mail: bwp.service@cite.com.tw
發　　　　行／英屬蓋曼群島商家庭傳媒股份有限公司　城邦分公司
　　　　　　臺北市 104 民生東路二段 141 號 2 樓
　　　　　　讀者服務專線：0800-020-299　24 小時傳真服務：（02）2517-0999
　　　　　　讀者服務信箱 E-mail: cs@cite.com.tw
　　　　　　劃撥帳號：19833503
　　　　　　戶名：英屬蓋曼群島商家庭傳媒股份有限公司城邦分公司
訂 購 服 務／書虫股份有限公司客服專線：（02）2500-7718；2500-7719
　　　　　　服務時間：週一至週五上午 09:30-12:00；下午 13:30-17:00
　　　　　　24 小時傳真專線：（02）2500-1990；2500-1991
　　　　　　劃撥帳號：19863813　戶名：書虫股份有限公司
　　　　　　E-mail: service@readingclub.com.tw
香 港 發 行 所／城邦（香港）出版集團有限公司
　　　　　　香港灣仔駱克道 193 號東超商業中心 1 樓
　　　　　　E-mail: hkcite@biznetvigator.com
　　　　　　電話：（852）2508-6231　傳真：（852）2578-9337
馬 新 發 行 所／城邦（馬新）出版集團
　　　　　　Cite（M）Sdn. Bhd.
　　　　　　41, Jalan Radin Anum, Bandar Baru Sri Petaling, 57000 Kuala Lumpur,
　　　　　　Malaysia.
　　　　　　電話：（603）9057-8822　傳真：（603）9057-6622
　　　　　　E-mail: cite@cite.com.my
封 面 設 計／廖勁智
美 術 編 輯／ivy_design
印　　　　刷／鴻霖印刷傳媒股份有限公司
總　　經　　銷／聯合發行股份有限公司　新北市 231 新店區寶橋路 235 巷 6 弄 6 號 2 樓
　　　　　　電話：（02）2917-8022　傳真：（02）2911-0053

2021 年 10 月 7 日初版 1 刷
定價 430 元
ISBN：978-626-7012-77-2（紙本）　ISBN：9786267012765（電子書）

國家圖書館出版品預行編目（CIP）資料

導遊爸爸的露營車之旅：行前準備X戶外探險X車泊祕點X
親子活動,全家自由又省錢的好玩神提案/黃博政, 吳易芸
著. -- 初版. -- 臺北市：商周出版：英屬蓋曼群島商家庭傳
媒股份有限公司城邦分公司發行, 2021.10

　　面；　公分

ISBN 978-626-7012-77-2(平裝)

1.露營 2.臺灣遊記

992.78　　　　　　　　　　　　　　　110014110

城邦讀書花園
www.cite.com.tw